Beautiful Experience

tone 11　安藤忠雄的建築迷宮

作者：李清志
美術編輯：謝富智
責任編輯：李惠貞
法律顧問：全理法律事務所董安丹律師
出版者：大塊文化出版股份有限公司
台北市105南京東路四段25號11樓
www.locuspublishing.com

讀者服務專線：0800-006689
TEL：(02)87123898 FAX：（02）87123897
郵撥帳號：18955675
戶名：大塊文化出版股份有限公司

總經銷：大和書報圖書股份有限公司
地址：新北市新莊區五工五路2號
TEL：（02）8990-2588（代表號）
FAX：（02）2290-1658
製版：瑞豐實業股份有限公司
初版一刷：2007年4月
初版七刷：2013年8月

定價：新台幣280元
Printed in Taiwan

The Labyrinth of Tadao Ando

安藤忠雄的建築迷宮

文字・攝影　李清志

序

創造地上逃城的
建築師

安藤忠雄是一位傳奇性的建築師，在日本學閥嚴重割據的建築市場，安藤忠雄是一位獨行俠或荒野大鏢客，他不僅自學建築，同時在建築創作上自成一格，甚至奪得建築普利茲獎，在國際上聲名大噪，以致於日本建築界不得不接納這位非科班出身的建築天才。

其實我對於安藤忠雄這個人並沒有太大興趣，我不是建築偶像崇拜的粉絲群，不過我卻深深被安藤忠雄的建築作品所吸引。十多年前，我第一次到日本看安藤先生的建築，老實說當時並沒有太驚豔的感覺，一方面可能是因為無人解說介紹，未能體會安藤建築的空間深意；另一方面也因為當時著迷於造型誇張前衛的機械建築等重口味作品，總覺得安藤先生的建築太平淡，有如白開水一般。如今回想起來，越是白開水，越是讓人回味無窮。

許多人跟著我去日本看建築，也都表示安藤忠雄的作品最令他們感動與印象深刻，這些反應令我十分納悶：為什麼連一般非建築專業人士都會被安藤忠雄的建築所感動！這幾年我一直在思索這個問題，我也不斷地到日本各個地區尋訪安藤忠雄的建築，慢慢地，我逐漸體會到安藤忠雄建築為人所喜愛的原因。

哲學家們認為人類自從離開伊甸花園天堂之後，就只好開始在世界中尋找可以安身立命的地方；不過這個嘗試建立地上樂園的努力，終究無法成功，人們只能在地上建造暫時的避難所／逃城。安藤忠雄的建築之所以受到大眾歡迎，極大的原因是因為現代都市生活的複雜與壓力，常使得現代都市人喘不過氣，企盼能找到心靈歇息的空間。

從安藤最早的住宅名作──住吉的長屋，就可以看見安藤忠雄塑造都市中「逃城」的企圖心，住吉的長屋位於混亂的老舊市區裡，安藤運用清水混凝土牆圍塑出一座方盒子，將周邊吵雜喧鬧全部隔絕在牆外，並且在內部自己開創出一方內庭，種植一棵綠樹，獨自享受內庭春夏秋冬的氣候變化以及植物的四時成長，營造出一座屬於個人的都市「逃城」。

安藤忠雄的「逃城」並非全部是自我封閉的建築，當建築基地有珍貴的自然條件時，安藤先生會刻意引入自然資源，或對整個大自然採取開放的態度。從京都TIME'S建築對高瀨川的親近身段，以及兵庫縣立美術館對海岸的大片眺望階梯，都可以看出安藤忠雄的手法。

對於安藤先生而言，大自然還是人類最好的「逃城」，人類只有回到上帝創造的大自然花園中，才可以得到身心真正的休息與安慰。位於瀨戶內海中的直島，正是安藤先生創造的大型「逃城」，到過直島、並且夜宿直島的人都會感受到一種逃離塵世喧囂的遺世孤獨，很難不被那種單純的寧靜所感動，甚至陷入宗教性的沈思之中。

在那座孤島逃城中，人們真正有機會讓自己跟自己、自己和上天有最誠實的面對面。

日本人的生活壓力可想而知，因此這些年來，強調簡潔、素雅、純淨、原味的「無印良品」大受歡迎，因為日本人上班受到太多疲勞轟炸，渴望回家後有一個清淨的空間，可以抒解壓力與疲勞。台灣民眾何嘗不是如此，台灣都市中充滿著混亂的鐵窗、違建與攤販，腦袋中充斥著政治口水與商業宣傳，有機會離開台灣到日本親身體驗安藤忠雄的建築空間，很難不被那種單純的寧靜所感動。

本書的內容集結我這些年來進行安藤建築旅行的觀察與思考文字，不單單是介紹安藤忠雄的建築建築，也著重我個人親身體驗安藤建築、與安藤建築對話之記錄，盼望也能將我對建築的美感經驗傳遞給讀者。本書的出版要感謝大塊出版社優秀的編輯李惠貞與美編謝富智，他們的努力讓這本書呈現出安藤忠雄的空間風格，讓讀者在閱讀中更能夠貼近安藤式的建築情境；另外我也要特別感謝建築師黃宏輝與丁榮生先生，黃宏輝是第一個將安藤建築介紹給我的人，而丁榮生則多次與我一同去各地探訪安藤忠雄的建築，也啟發我對安藤建築空間的思考。

希望這本書能夠啟發你對安藤建築的興趣，並且開始你的安藤忠雄建築旅行。

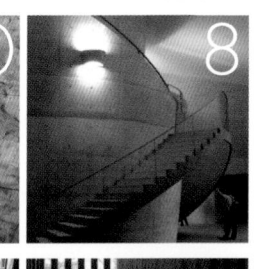

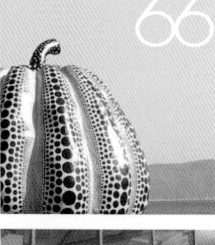

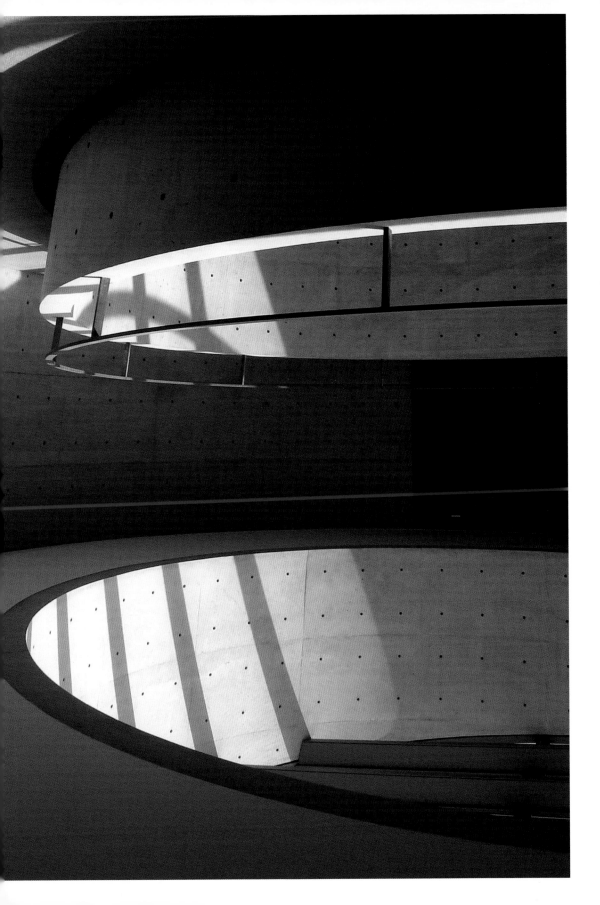

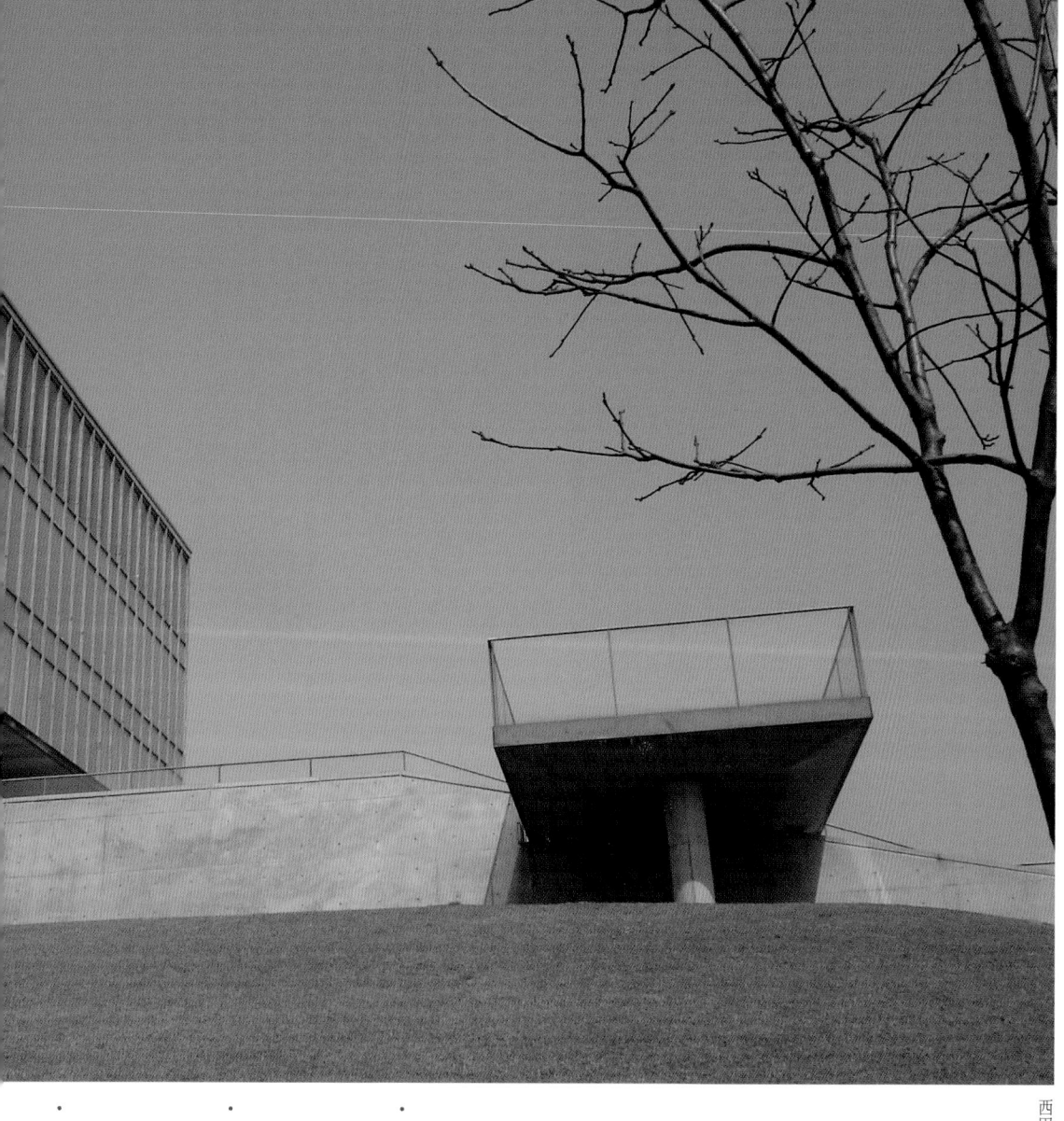

西田幾多郎紀念館十分簡鍊、素淨。

思考的起點

安藤忠雄擅長園林般的迂迴路線，讓參觀者體驗在空間中迴遊的種種意境。西田幾多郎哲學紀念館位於金澤北邊一座小山坡上，從停車場開始，安藤先生就開始佈局，他在停車場旁建造一座奇特的廁所作為起點，然後延伸出一條蜿蜒而上的櫻花步道，他將這條步道稱做是

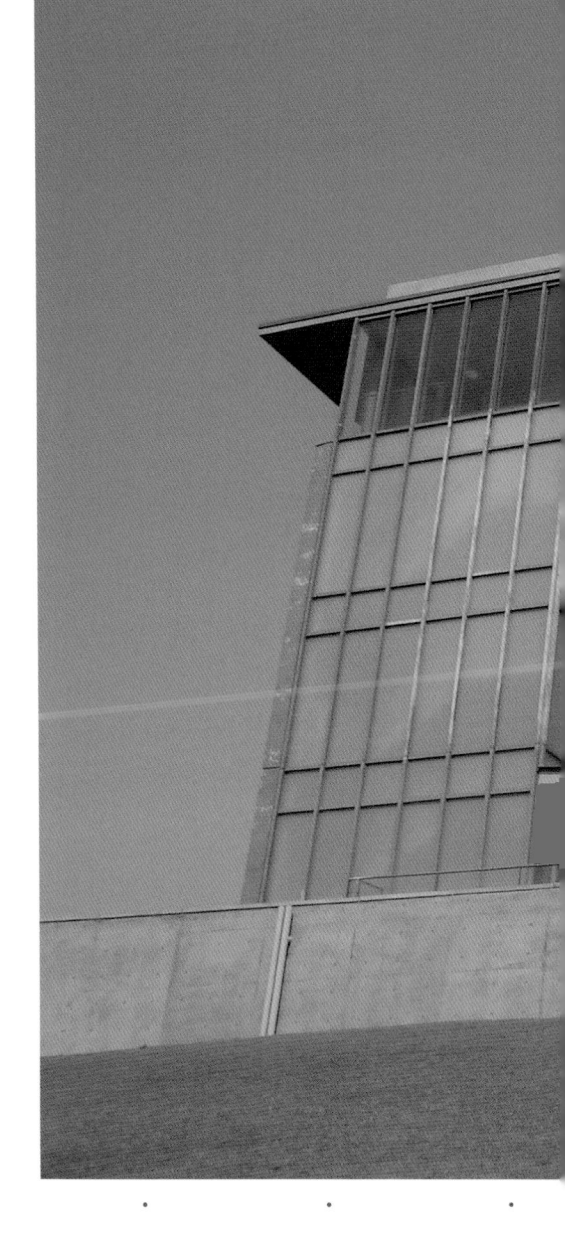

沈思者坐在地獄門上一般。

要坐在馬桶上的人沈思，像羅丹的

風水極差，但是安藤忠雄或許正是

的關係。風水師一定會說這個廁所

情緒，我知道那是因爲三角形銳角

桶上，會感受到一種不安、焦躁的

照。坐在安藤忠雄三角形廁所的馬

性的罪惡，他痛苦地思索著；事實

上，沈思者的確就是哲學家的寫

品頂端的重要人物，面對地獄中人

〈沈思者〉。沈思者是位於地獄門作

上思考的畫面令人想起羅丹的作品

上，令人有些不知所措。坐在馬桶

現馬桶居然對著尖尖的三角形銳角

個三角形。進入這座廁所中，會發

男廁、女廁以及殘障廁所劃分成三

頂，三角形的廁所，三角形中再依

他常用的幾何置換手法：圓形的屋

安藤忠雄設計的那座廁所，呈現出

那條聞名的「哲學之道」。

「思索之道」，似乎是爲了重塑京都

令人不安的遊戲規則與正式暴露無疑。

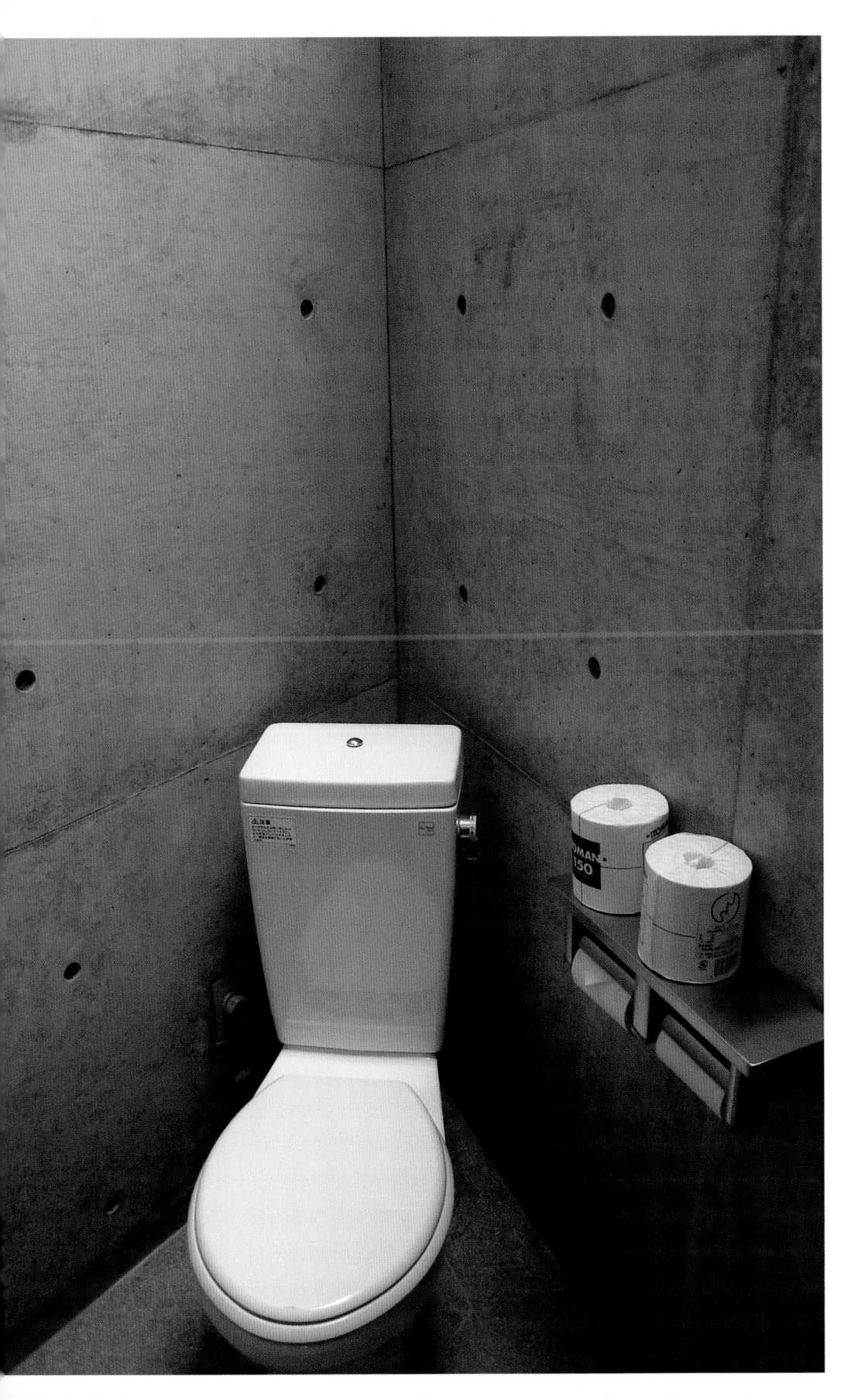

思索之道

沿著「思索之道」前進，兩旁櫻花繽紛的情景，正如京都「哲學之道」的情景一樣。有趣的是，走在步道上會發現左邊山坡下有一方雅致的社區墓園，高高低低的墓碑提醒著眾人，死亡與每一個人都是息息相關的，沒有一個人

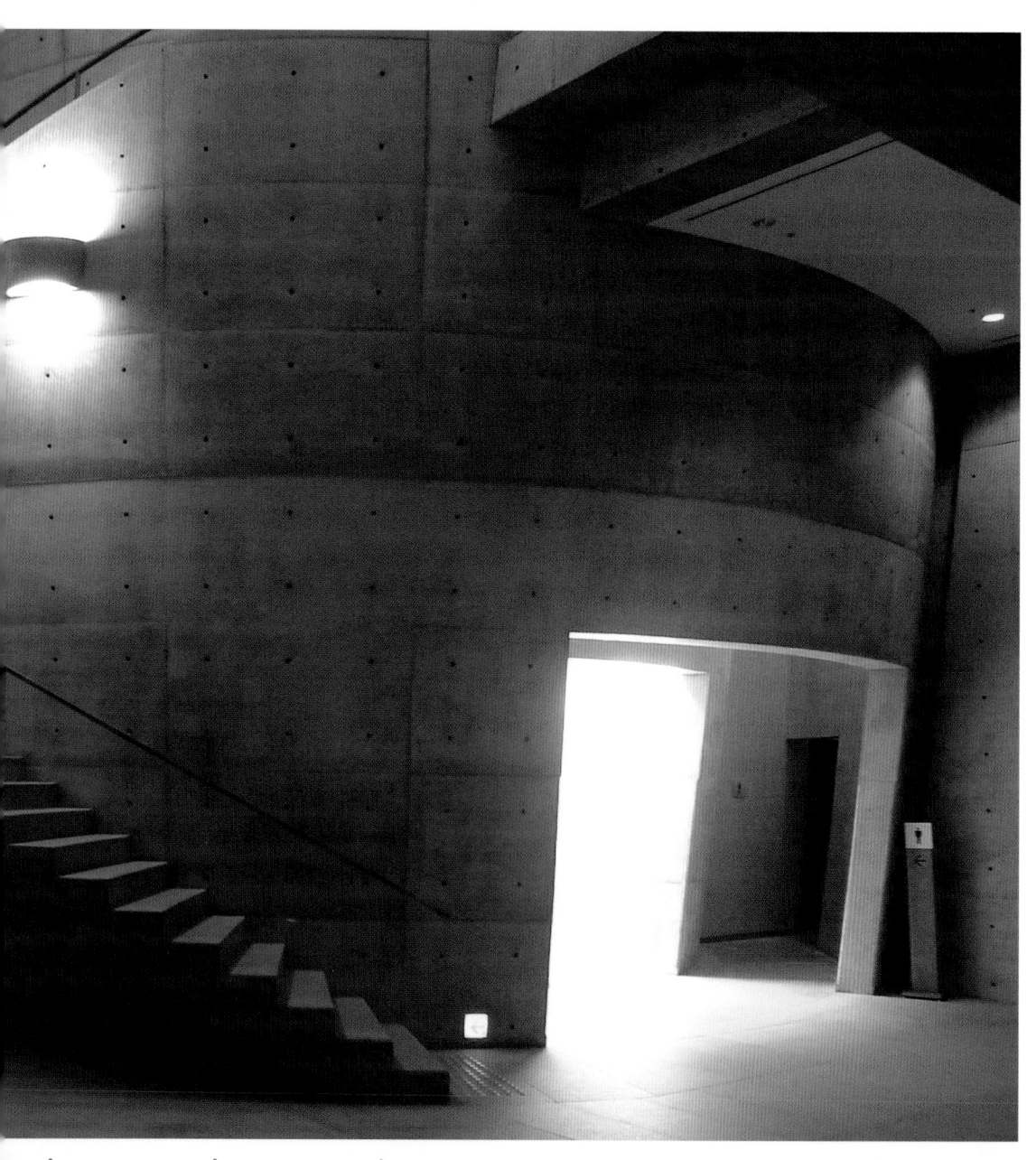

可以因為逃避死亡或企圖背向死亡，而能真正免於死亡。死亡既是人們必須面對的事實，更有鼓勵人們活下去的作用，正如文藝復興時期解剖過許多屍體的達文西所言：「充分活用的人生，帶來一個明白的死。」

西田幾多郎的哲學也提到生與死是人生最重要的課題，「自覺」與「場所」則是西田哲學的精髓。走過櫻花步道，看著櫻花花瓣飄零如雪花，的確令人感傷於人生的無常與短暫。不知不覺我已經走完了「思索之道」，人生課題的思索卻還未完成，或許這樣的思索路徑是每天都必須去經歷的。

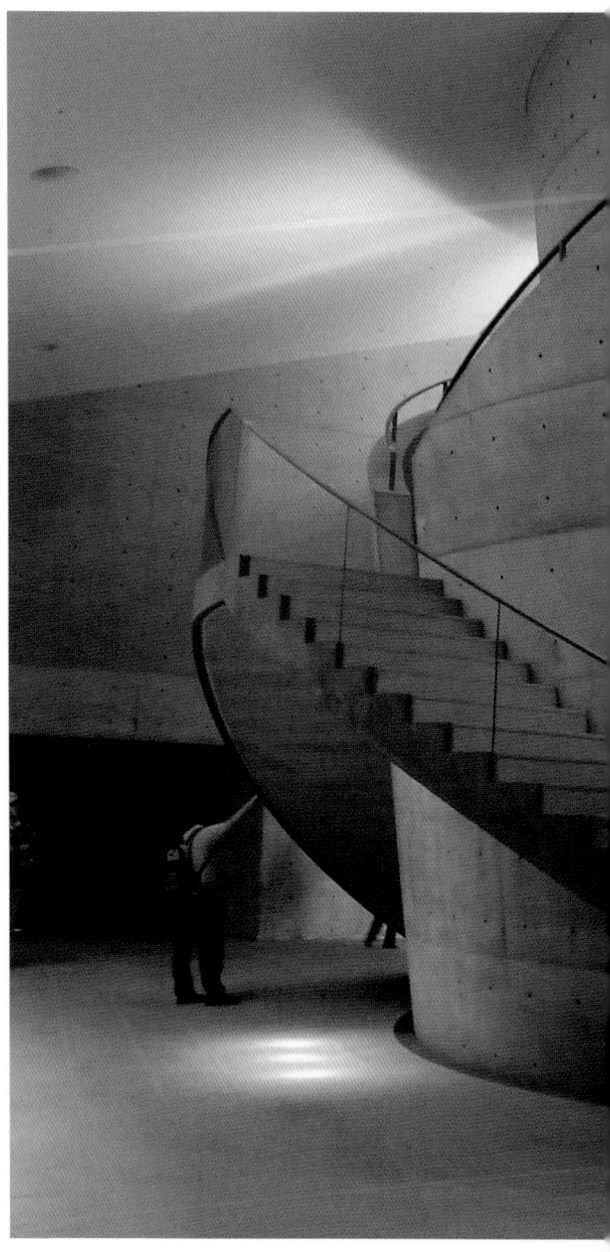

天井與圓弧動線塑造出一處神祕的空間。

空之庭

「思索之道」結束之後，迎面而來的是類似飛鳥博物館的大階梯，這座大階梯將整個紀念館抬昇到一個崇高的地位；事實上，位於大階梯底下的是紀念館的集會堂，被稱爲是「哲學之廳」。正前方的紀念館十分簡鍊、素淨，玻璃帷幕包被著清水混凝土，成爲安藤忠雄最近幾年的常用手法，或許這樣的材料使用更適合北陸地區寒冬風雪的氣候吧！

正面大樓是紀念館的研究室大樓，搭乘電梯而上，可以到達最上層的展望室，展望室視野遼闊，可以遠眺白砂青松的日本海，以及白山綿延連續的山峰。當夕陽西下，日本海的落日金碧輝煌，叫人驚艷不已！

右側長方體的建築是展示室空間，西田幾多郎的哲學世界在此展現，甚至複製了西田先生的書房空間。但是最令人印象深刻的空間，則是位於展示室底層末端的「空之庭」，在參觀動線的最末端，安藤忠雄設計了一處類似地中美術館藝術家詹姆斯‧特瑞（James Turrell）與安藤合作的「Open Sky」空間作品，但是其哲學的禪意更爲強烈。當最後一道電動門開啓前，人們心中會期待著出現什麼精彩的事物，但是門開啓之後，只能看見上方藍色的天空。不論是下雪、飄雨、烈日，整個庭院就是呈現出一種「空」的境界，是十分適合重新思索的空間。安藤忠雄巧妙地以「空之庭」作爲整個展示的結束，似乎有意要參訪者在此靜思，作爲對西田幾多郎的致意。

光の力を感じさせる場所。「教会」へと昇華された光があふれる

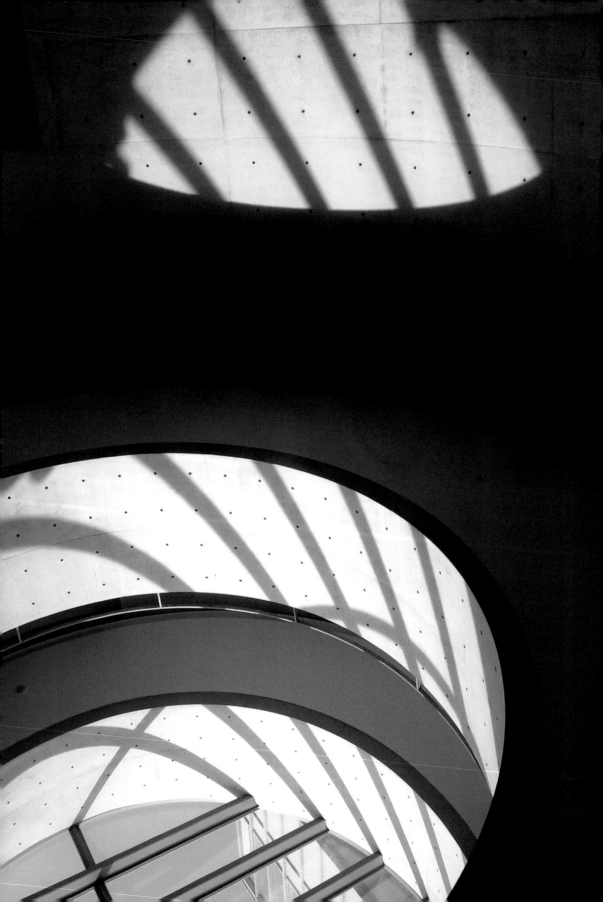

安藤忠雄在採光天井上大玩光影魔術。

整個紀念館最具戲劇效果的地方，是通往地下大會堂的垂直天井空間。安藤忠雄先生設計了一處圓形的採光井，讓光線從上方傾洩而下，大展安藤先生的光影魔術；沿著圓形空間而下的弧形樓梯，引領著參訪著向下探望奇妙的光影變化。天井正下方是圓形的淨空廣場，在這裡其實放置任何東西都會感到多餘，但是設計者高明地擺放著兩、三把壓克力的透明椅子，似有似無的座椅，呈現出一種哲學的曖昧與矛盾。

生命的省思

我沿著安藤忠雄特別設計作爲殘障動線的坡道上漫步，回頭欣賞這座外型不起眼的建築體，步道的盡頭除了電梯之外，更有一處以玻璃打造的陽台，從陽台上可以眺望整個來時路徑，思索之道、櫻花林、墳場、圓頂三角形的廁所，有如回顧自己一生所走過的路徑一般。

作爲一座哲學家的紀念性建築，安藤忠雄讓每一個來到這裡的人，都重新省視了自己的生命。

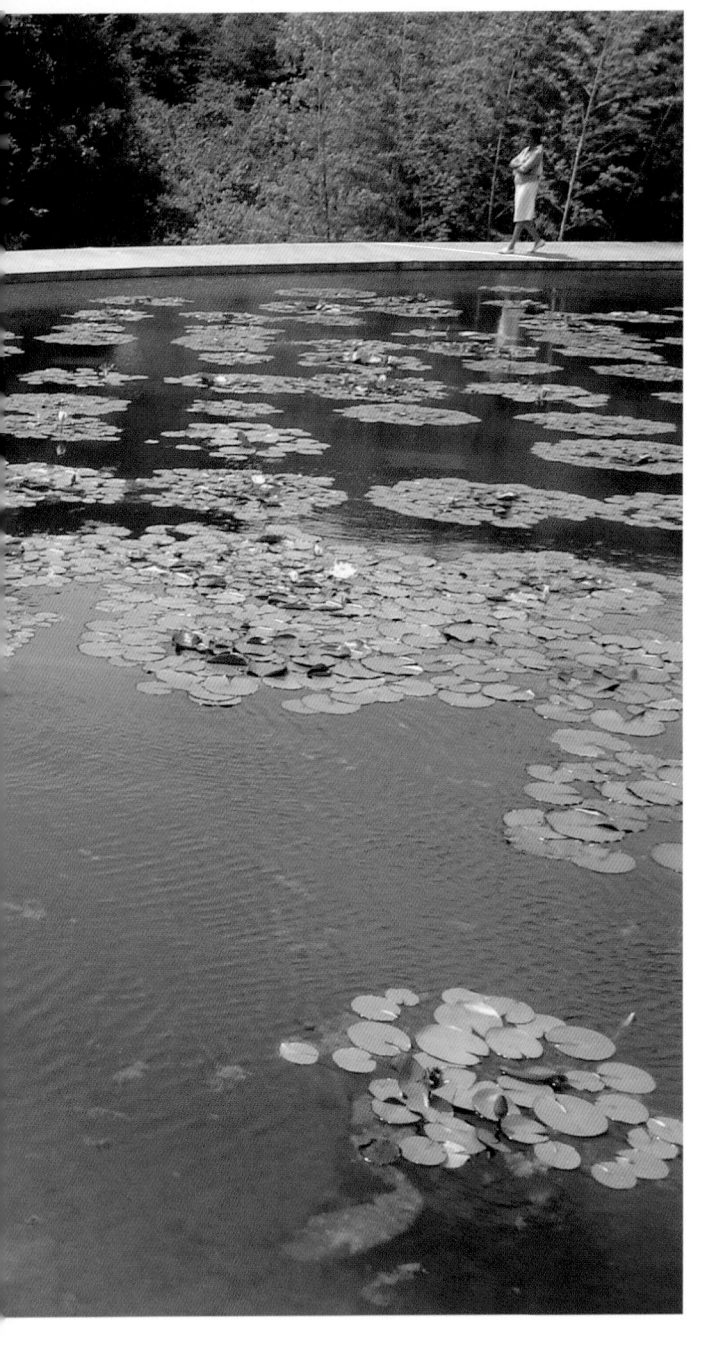

安藤忠雄的愛戀之水　水御堂與海的教堂

不論是西方或東方的宗教，「水」這個元素一直扮演著「潔淨」的重要角色；特別是在宗教儀式過程中，不論是用水來淨身、沐浴，亦或是洗手、浸沒等動作，都有其宗教上的象徵意義。安藤忠雄在許多的建築作品中，都曾經運用「水庭」作為空間的意境表現，但是在淡路島的「眞言宗水御堂」與淡路夢舞台「海之教堂」這兩個案子上，卻是將建築空間置於水面下的特殊例子，而這兩座建築又恰巧是代表東、西方兩個代表性的宗教空間。

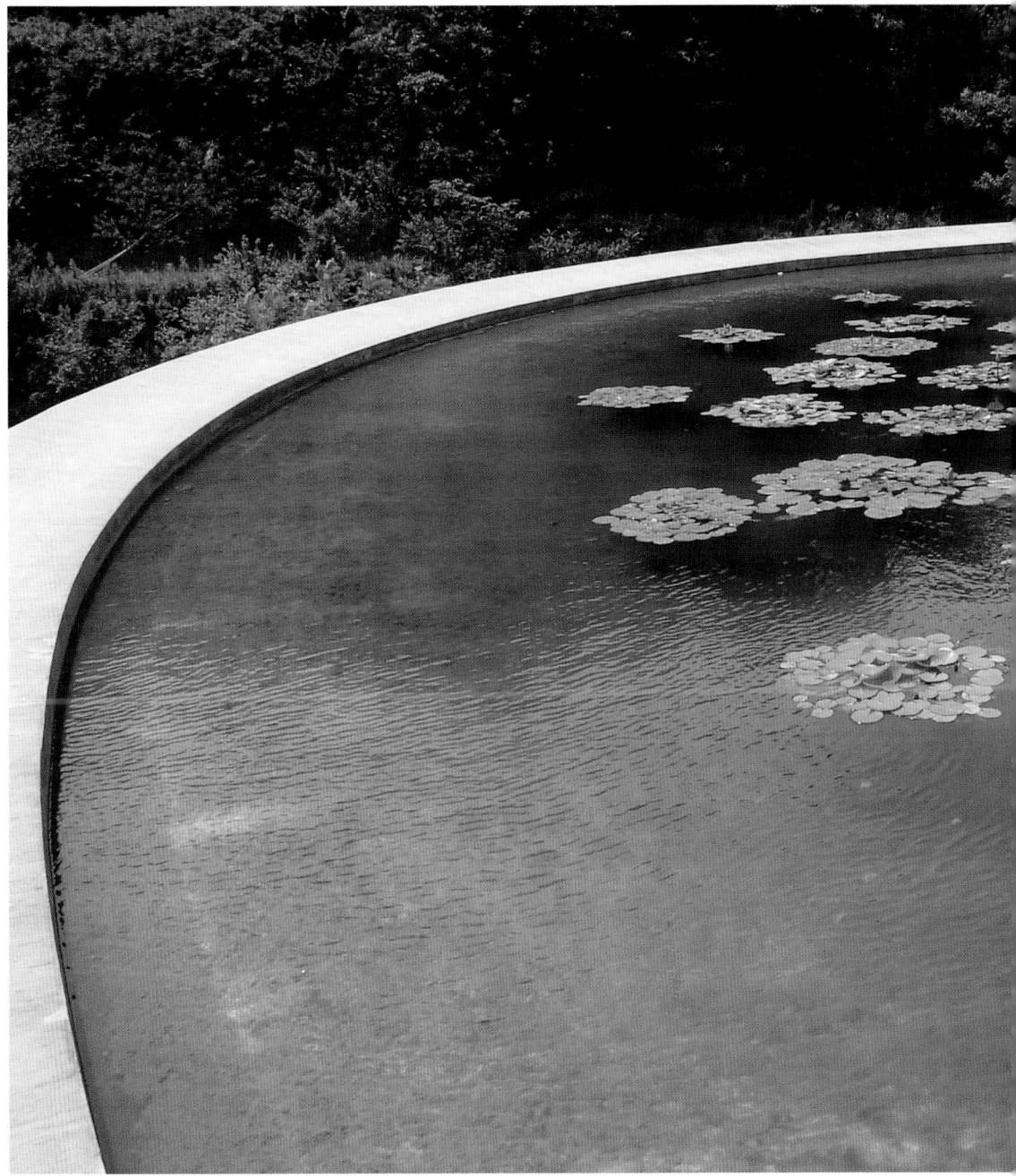

圓形蓮花池是水御堂的屋頂。

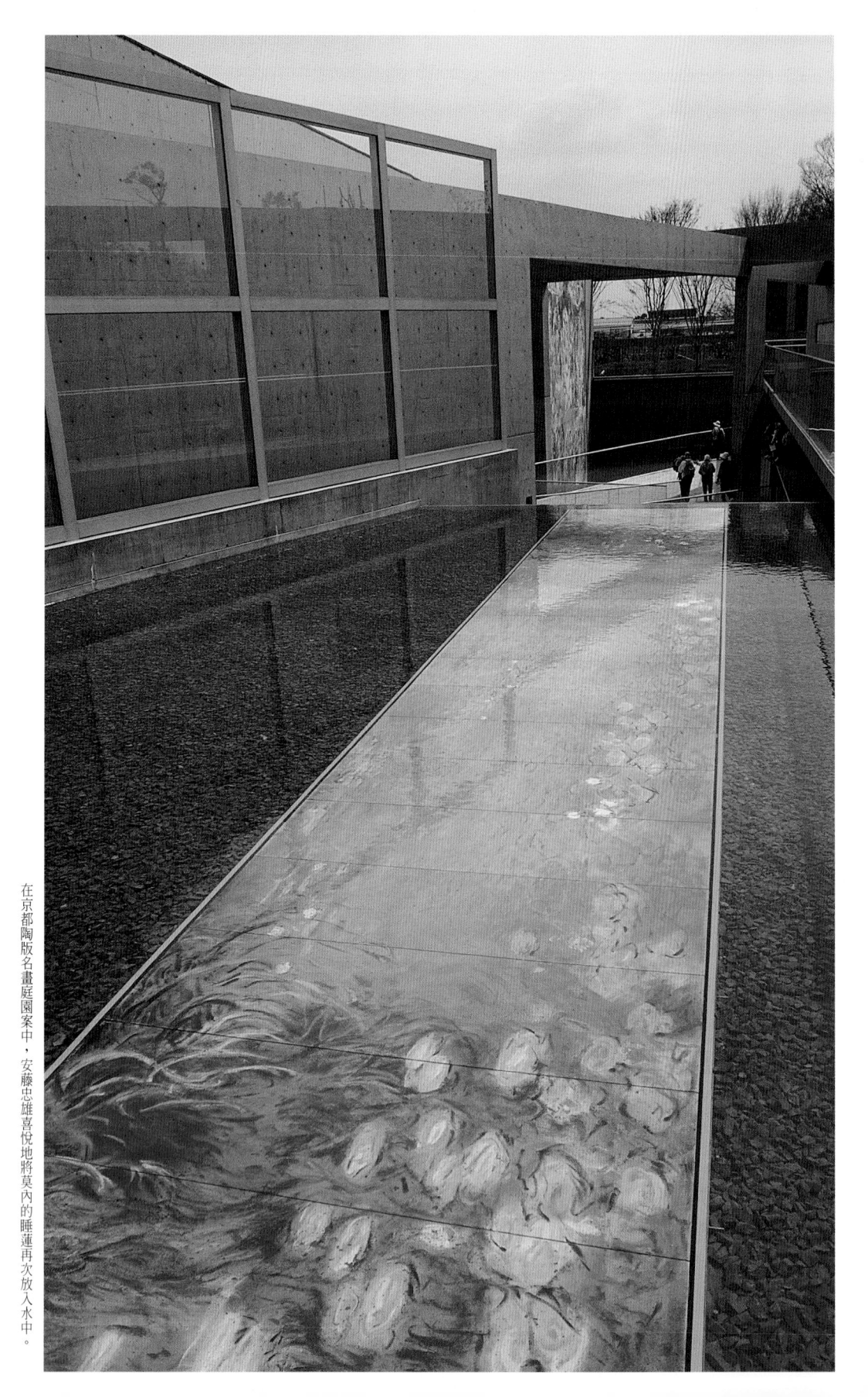

在京都陶版名畫庭園案中，安藤忠雄喜悅地將莫內的睡蓮再次放入水中。

安藤的睡蓮情節

日本人對於法國印象派的作品一直情有獨鍾；一方面因為印象派畫家從日本浮世繪得到許多創作靈感，另一方面則是因為日本人對近代歐洲藝術文化的憧憬與仰慕，從許多日本富商貴族蒐購印象派作品就可以感受得知。甚至在安藤忠雄的建築作品中，包括直島地中美術館、大山崎山莊美術館，以及京都陶版名畫庭園，都可以看見印象派作品的蹤跡，特別是莫內的〈睡蓮〉更被日本人視為是印象派作品中的珍寶。

安藤忠雄也曾表達自己對於法國印象派一種渴求救贖的心境，他曾在文中寫道「在如此混雜的生活當中，我帶著一種渴望得到救贖的心情，常常前往羅浮宮的分館──橘園美術館，看著雷諾瓦、西斯萊、巴西爾等可說是耽溺之美的印象派作品，而得以暫時鬆下一口氣，得到心靈上暫時的安歇。」對於莫內的〈睡蓮〉更是如此，「在莫內的〈睡蓮〉中，我認為也帶有那種屬於東方的、對於水的觀感與看法。東洋的浮世繪影響了巴黎的畫家們，而其中莫內所畫的睡蓮更透過我的身體使得花朵能於東方的日本再次綻放。」

一九九一年，安藤忠雄在淡路島建造了一座全新面貌的寺廟──真言宗水御堂，這座寺廟一反過去傳統大屋頂的寺廟形式，在基地上建造了一座圓形的蓮花池，並且在池中種植了五百株蓮花。開花時節，整個水池佈滿燦爛的蓮花。剛開始所有的信眾與僧侶都反對這樣的建築設計，因為傳統的大屋頂是佛教權威的象徵。不過安藤忠雄認為權威的時代已經過去，佛教寺廟建築也應該嘗試新的建築挑戰。

事實上整座水御堂寺廟建築，是在寺廟上方放置一座蓮花池當屋頂，池塘中央有一座將蓮花池一分為二的樓梯做入口，由此階梯往下進入水御堂。安藤忠雄巧妙地在水御堂牆面上塗刷朱紅色油漆，因此在陽光西曬射進水御堂時，整座殿堂彷彿染上了鮮紅色般地金碧輝煌，正如一座鮮紅色燦爛的西方淨土世界。

「蓮花對於佛教本身便是一種極致神聖的象徵性存在。而且在水中有心靈得以安歇與喘息、在自然中生命得以孕育成長……如此一貫的故事性。」安藤忠雄曾表示。也因此他在水御堂設計了燦如蓮花的寺廟屋頂。而一九九四年在京都陶版名畫庭園案中，他甚至將莫內的畫〈睡蓮〉直接放在水池裡面，強烈而直接地顯現他的「睡蓮情節」，同時也創造出了一種令人得以喘息、安歇的水庭空間氛圍。

後來真言宗水御堂大受歡迎，來此參拜的信眾日益增多，住持開始有此不耐，下了逐客令，甚至規定參拜者必須繳交日幣三百元。不過就當這項規定實施後半年，就發生了嚴重的阪神大地震，地震震央就在水御堂不遠處。安藤忠雄認為這是上天對水御堂的警告。然而水御堂蓮花池卻沒有破裂，這也是建築師安藤先生引以為傲的地方。

水御堂寺廟入口，在空間寓意上充滿了「出死入生」的意涵。

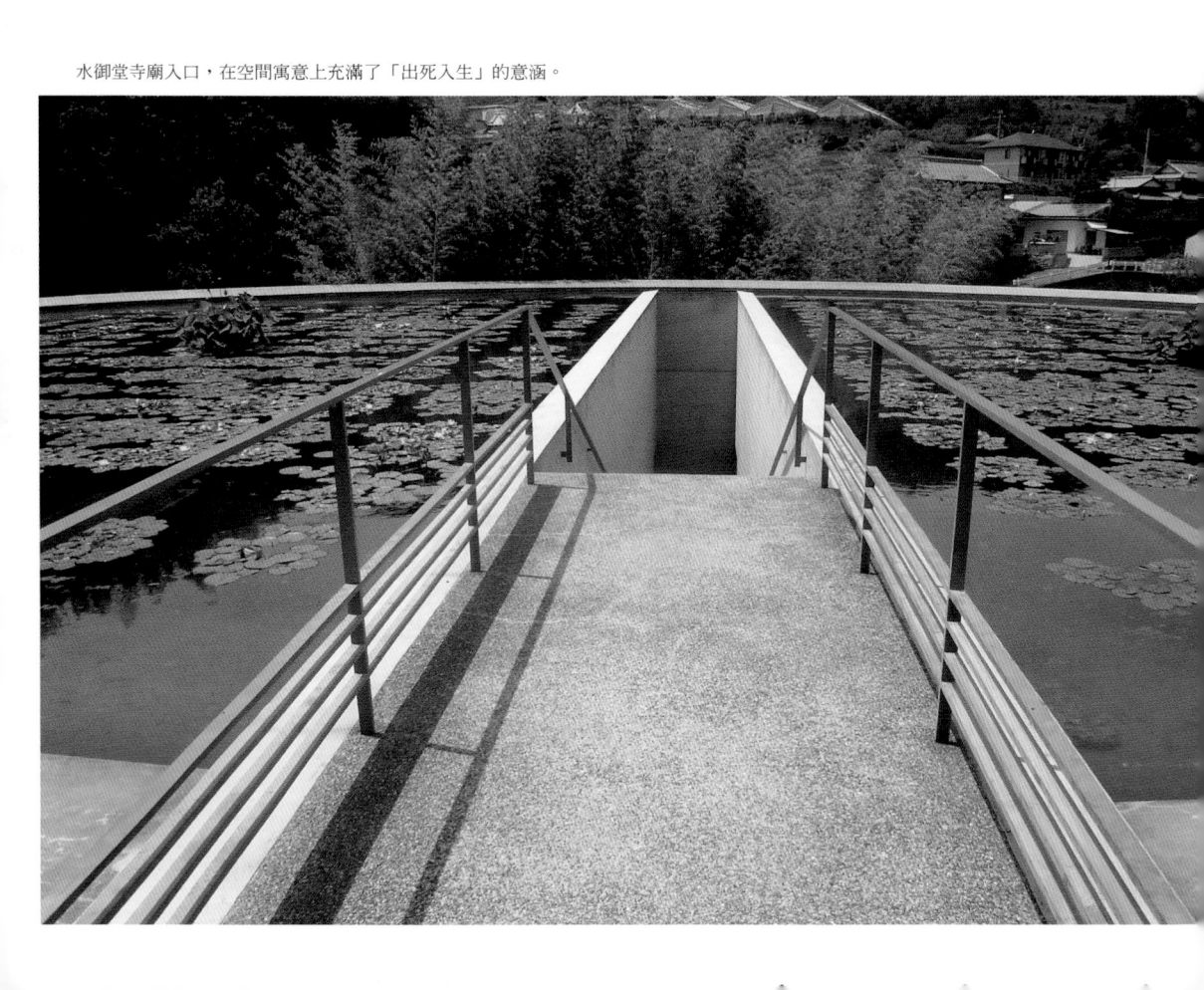

出死入生的洗禮

受洗可以說是基督教最重要的儀式之一，以水來施洗，是將信徒全身浸入水中，然後再站起來，離開水裡，象徵著靈魂再生的過程。正如新約聖經歌羅西書二章十二節提及，「你們既受洗與祂一同埋葬，也就在此與祂一同復活，都因信那叫他從死裡復活神的功能。」洗禮的過程象徵著與基督一同受死、埋葬、復活的屬靈意義，是一種「出死入生」的程序，這也是所有真正悔改信耶穌的信徒必經的過程。正如耶穌基督所說，「我實實在在地告訴你們，那聽我話，又信差我來者的，就有永生，不至於定罪，是已經出死入生了。」（約翰福音五章二十四節）

安藤忠雄所設計的水御堂寺廟建築，雖然是創新的佛教建築，但是在空間寓意上，卻充滿了基督教洗禮「出死入生」的意涵。安藤先生在圓形蓮花池中央置入樓梯，參拜者往下走時，感受到進入死亡的幽冥，而出來時則迎向光明，猶如重獲新生；更有趣的是，旁觀者只見參拜信徒慢慢沒入水池中，然後又從水池中慢慢上升出現，其過程正如接受洗禮一般，是出死入生了！

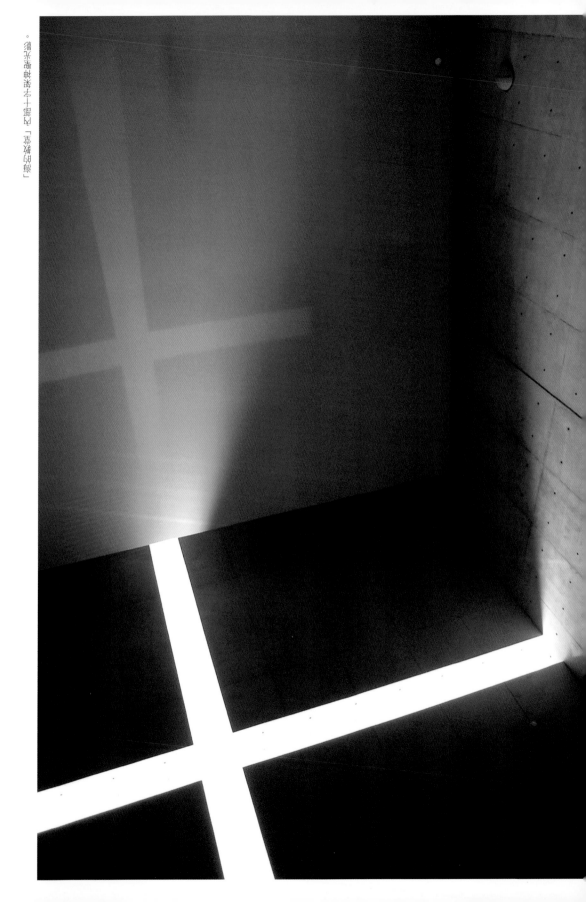

安藤忠雄的「光の教会」，日本大阪府茨木市。

海的教堂

同樣在淡路島上，安藤忠雄在淡路夢舞台裡，隱藏了一座基督教堂，這是安藤先生繼「光的教堂」、「風的教堂」、「水的教堂」之後，又設計了一棟「海的教堂」。方形的教堂空間隱藏於水池之下，繞著「海的教堂」方塊邊階梯直上，可以到達屋頂水池，並且仰望教堂的鐘塔。這座教堂建築運用了與水御堂相同的空間模式，同樣將會堂的空間置於水池的下方，只不過光線魔法的運用在此不同罷了。安藤忠雄沿用了「光的教堂」清水混凝土上的挖空十字架，讓十字架的光影從天花板降臨，試圖營造神聖的宗教氛圍，只可惜這座「海的教堂」畢竟只是整個淡路夢舞台的一小部分，空間效果戲劇性稍嫌薄弱。不過想到屋頂上是百萬貝殼鋪成的水池，我似乎可以聞到海水濕鹹的味道！

源頭之水

「水」會成為安藤忠雄建築設計中重要的空間元素，與他的童年生活有極大的關係。

安藤忠雄也承認「在碇川上游長大的我，大概和別人比起來對於水的關係性會比較敏感吧！」聽說莫內為了畫睡蓮，特別在他加院子裡建造了一座蓮花池，讓他可以畫睡蓮，一直畫到老死。安藤忠雄必定十分羨慕莫內家中有一口創作靈感的睡蓮池，也因此在京都陶版名畫庭園案中，安藤忠雄喜悅地將莫內的睡蓮再次放入水中。

我俯視陶版庭園池中那片睡蓮，感覺這片原本在莫內家中庭園的睡蓮，忽然又甦醒過來，在水中有了新的生命！

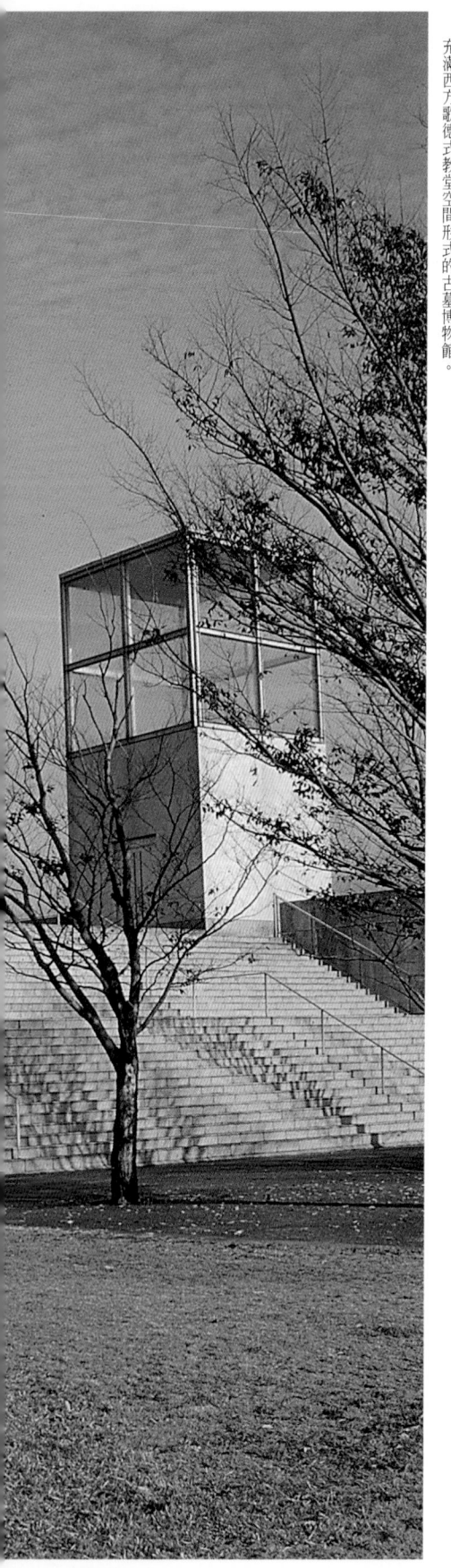

充滿西方歌德式教堂空間形式的古墓博物館。

古墓建築奇兵　熊本裝飾古墓博物館

安藤忠雄一九九四年所設計的飛鳥博物
館，因為其設計理念的獨特而名噪一時，
成為安藤先生重要的代表作品之一。事實
上，早在一九九二年安藤忠雄已經在九州
熊本城附近設計建造了一座古墓博物館。

相較之下，兩座古墓博物館雖然同樣是以
古墳為概念，但是卻有著極其不同的設計
手法。飛鳥博物館基本上是一座幽暗深邃
的古墳，造型上也像是隆起的墳塚；相反
地，熊本裝飾古墓博物館卻以明亮剔透的
空間去剖析古墳的種種。

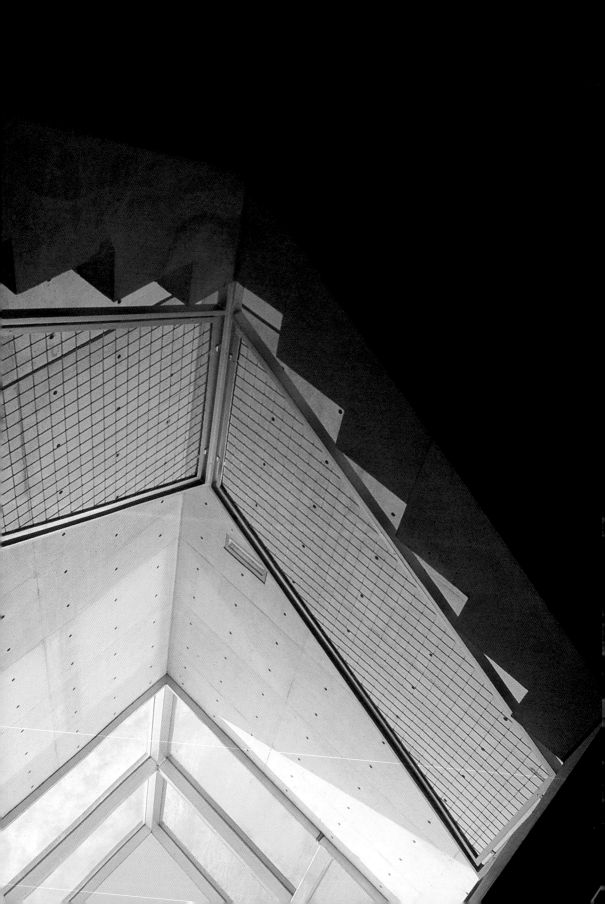

歌德式的雙塔其實是室內空間的採光井。

神秘的鑰匙孔

飛鳥博物館附近雖然古墳密佈，甚至有巨大的仁德陵古墳，但是比起熊本地區，還是小巫見大巫。據考古學家調查，日本全國古墳密度最高及數量最多的地方，其實是在熊本玉名地區，此地區環山圍繞，又有地熱溫泉散發，有人認為此地有特殊的磁場能量，也因此日本幾位異形建築師，包括北海道出身的毛剛毅曠以及九州出身的高崎正治等人，都選在玉名地區設計他們的奇異建築作品。

有趣的是那些古墓墳場，有些形狀是隆起的山丘，有些形狀從空中看起來則類似鑰匙孔，彷彿是通往另一個世界的奇異通道。安藤忠雄所設計的熊本裝飾古墓博物館位於古墓群之間，宛如鑰匙孔的建築配置，有著梯形的階段以及圓形的玻璃斜坡道；不過在立面與造型上，卻充滿西方歌德式教堂的空間形式，特別是從正面觀察，寬廣的大階段，以及階梯上方對稱聳立的玻璃雙塔，令人有步向歌德式大教堂前的宗教心境。

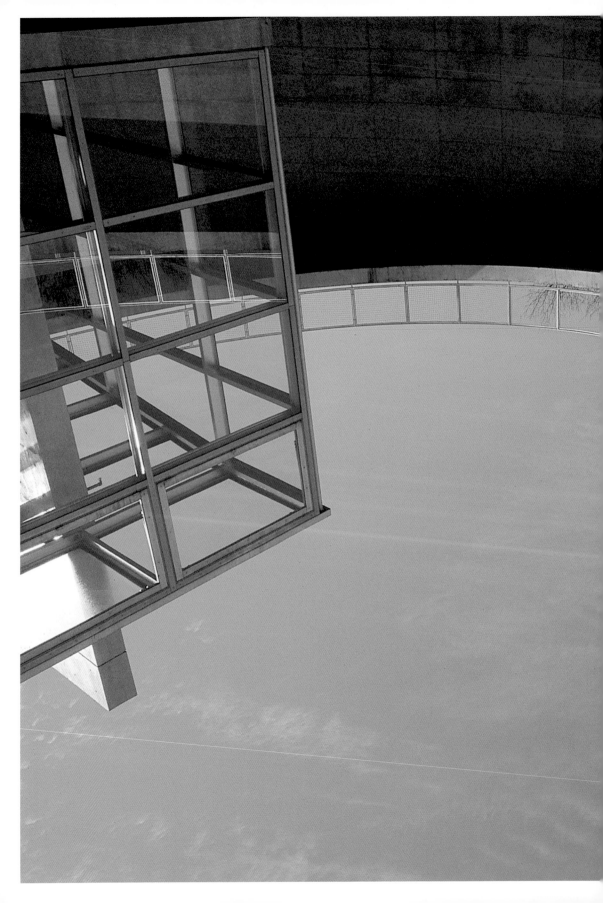

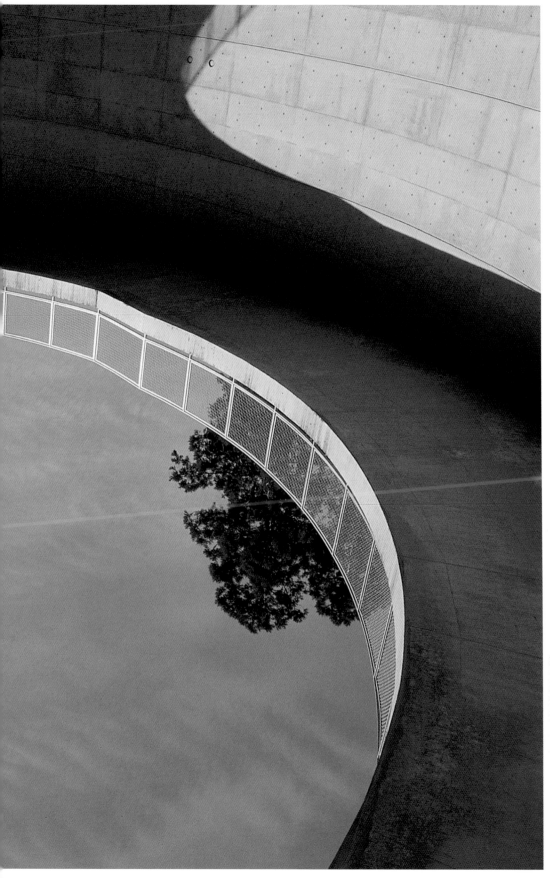

環境融入人的生活中，隱身在周圍的風景的沉靜中。

安藤忠雄歐洲建築旅行所難忘的「羅馬經驗」也在此重現。銜接雙塔大階段的是一座圓形如競技場般的中庭，隨著圓弧邊緣設計了一座坡道，參觀者在此面臨了向上或向下的抉擇。向上的坡道將人帶向半空中，盡頭處成了最佳的瞭望台，人們可以在此眺望整個原野上遍布的巨墳，那些過去享盡榮華的貴族們，如今皆成荒野的一坏土；向下的坡道則繞過圓形中庭，到達博物館的入口，進入古代神秘文明的展示空間。

普拉西尼想像中的監獄

這種對於西方經典空間的模仿，經常無意識地出現在安藤的設計作品中，可以看出西方古典建築空間對於安藤忠雄的潛移默化。十八世紀建築家喬凡尼‧巴提斯塔‧普拉西尼（Giovanni Battista Piranesi）的〈想像中的監獄〉版畫，據說是普拉西尼患了熱病，精神錯亂時所畫出的作品。安藤忠雄卻十分著迷於畫中那種「不斷反覆出現那種令人頭暈眩目、如迷宮般的非日常性虛構空間」。對於安藤忠雄而言，他認為普拉西尼所建構出的空間，「無疑便是西洋式空間的象徵」。因為日本建築過去所強調的是水平方向的空間關係，從室內到室外的邊界保持一種曖昧的關係，但是「普拉西尼那個如同迷宮般的牢獄空間，就像來回盤旋上昇的螺旋梯所暗示的那樣，一步步往上發展，在那兒有一種朝垂直方向延伸的明確意志。」

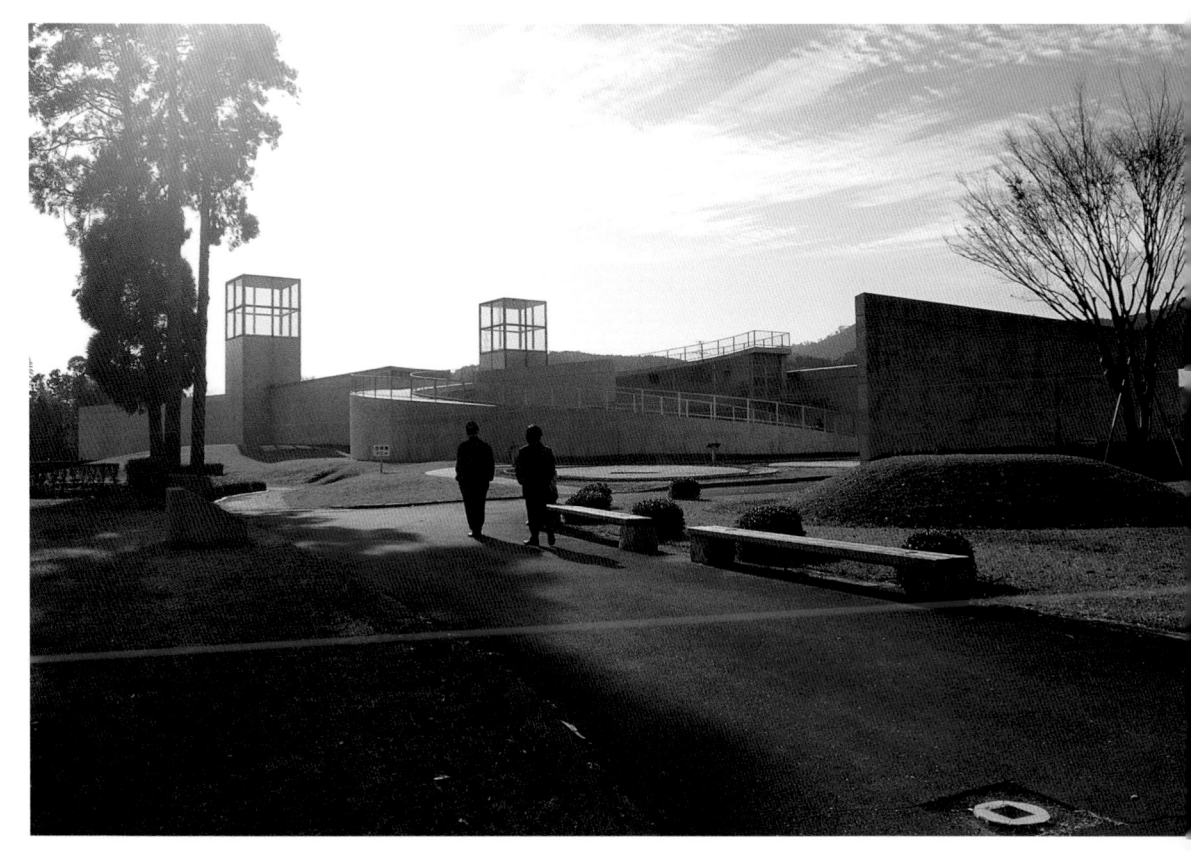

熊本裝飾古墓博物館位於神秘的古墳密集區中。

上方坡道將人帶向半空中，盡頭處成了最佳的瞭望台。

安藤忠雄設計的熊本裝飾古墓博物館鑰匙孔圓形空間的坡道正是如此，有如普拉西尼〈想像的監獄〉版畫中的空間氛圍一般，一直有種盤旋式的坡道，不斷盤旋上昇的力量。這種迴旋式的坡道，不僅出現在熊本裝飾古墓博物館設計案中，同時也出現在安藤忠雄直島美術館、淡路夢舞台等案例中。這種屬於西方建築的空間氛圍，證明安藤忠雄潛意識中流露出的西洋建築影響。

在馬友友的「巴哈靈感」創作中，音樂家來到普拉西尼設計的一棟古典監獄建築，試圖去虛擬想像自己置身於普拉西尼〈想像的監獄〉中，演奏巴哈的第二號大提琴組曲。在這次實驗中，馬友友感受到音符在〈想像的監獄〉空間中之迴

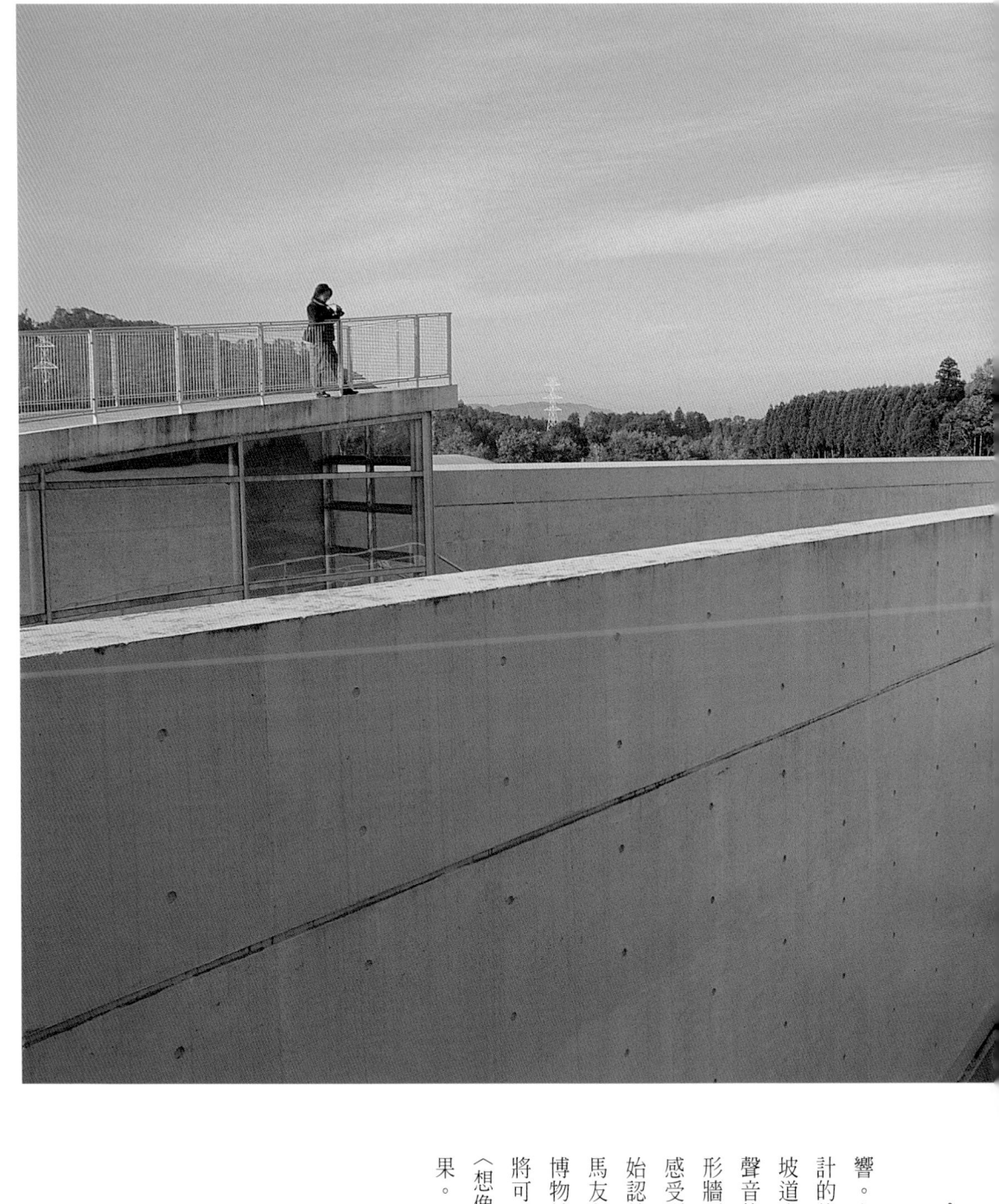

響。有趣的是在安藤忠雄所設計的熊本裝飾古墓博物館圓形坡道空間底部，我親身經驗了聲音的迴響。當我身在某個圓形牆面的地點，居然可以清楚感受到遠處人們的談話。我開始認真去思考，或許大提琴家馬友友應該來到熊本裝飾古墓博物館圓形空間中演奏，或許將可以相同地感受到普拉西尼〈想像的監獄〉中所產生的效果。

熊本裝飾古墓博物館從造型上觀察，是個帶著能量的類廢墟建築。

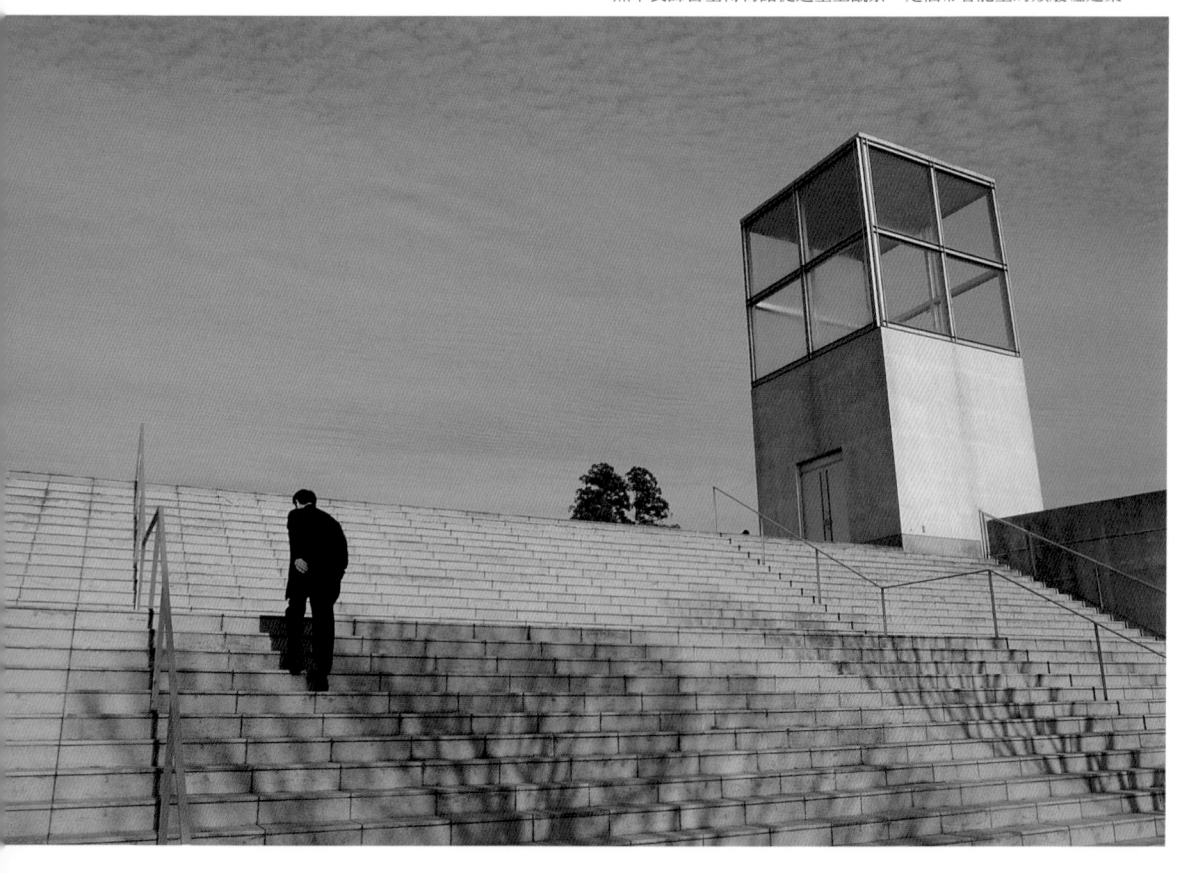

廢墟的神秘感

澳門大三巴教堂（Ruins of St. Paul）即聖保祿教堂的前壁遺跡，是澳門最具代表性的古蹟，展現一種屬於廢墟的美感。這座教堂原是一名義大利耶穌會神父設計，由聚居澳門的日本教徒所興建，曾先後經歷三次大火，屢焚屢建。其中一八三五年的一次大火，整座教堂幾乎付之一炬，只留下教堂的前壁仍舊保存屹立，成為今日的大三巴牌坊。

大三巴牌坊之所以舉世聞名，就是因為它曾遭遇多次焚燬，最後成為僅剩牌坊般立面的殘蹟，形成一種富神秘感的廢墟建築；事實上，安藤忠雄也認為為未完成建築的廢墟感比起已經完工的建築更富生命力。「若建築施工終了的話，原本能量所帶有的動感（dynamism）將會消逝，而由風景中的一種平衡感所取代。」

熊本裝飾古墓博物館從造型上觀察，有著崇高的階梯，以及殘缺的教堂實體，正有如大三巴牌坊般，是個帶著能量的類廢墟建築。在古墳區之中，特別具有某種神秘感。安藤忠雄曾說道：「如果可能的話，我很想做做看那種就算是成為廢墟、就算是最後只剩下基礎與一樓部分，但卻充滿著敘事能量的建築。」

看著陽光下的熊本裝飾古墓博物館，這座建築似乎已經完成了安藤先生的夢想吧！

往入口坡道前進的參訪者，有足夠的距離欣賞翠綠的山景，並且體驗和平水緩緩漫流而下的沈靜之美。

迴光迷宮　成羽町美術館

車子沿著山路蜿蜒而上，周遭都是田野景觀，心中一方面享受著純樸的鄉野風情，一方面卻也納悶在這種窮鄉僻壤裡，會有什麼好建築？清爽的空氣從窗外吹來，充溢著我整個肺部，那些在城市裡囤積已久的烏煙瘴氣，突然一掃而空，整個人也一下子開心起來。我告訴自己，要用清新的心情去迎接安藤忠雄的這棟美術館，而我相信，安藤先生的建築也不會叫我失望。

安藤忠雄的迷宮物語

安藤忠雄一直善於營造園林般的「迴遊」趣味，在他的規劃當中，每個進入他建築的人，都必須走在他所處心積慮設計出的動線內，以便欣賞他在沿線精心營造的景觀。從另一種方式來說，安藤忠雄的建築常常像是一種線性的主題遊樂園，參訪者猶如進入「鬼屋」或「侏儸紀公園」般的主題遊樂館，準備接受沿途已經規劃好的種種驚奇與讚嘆。

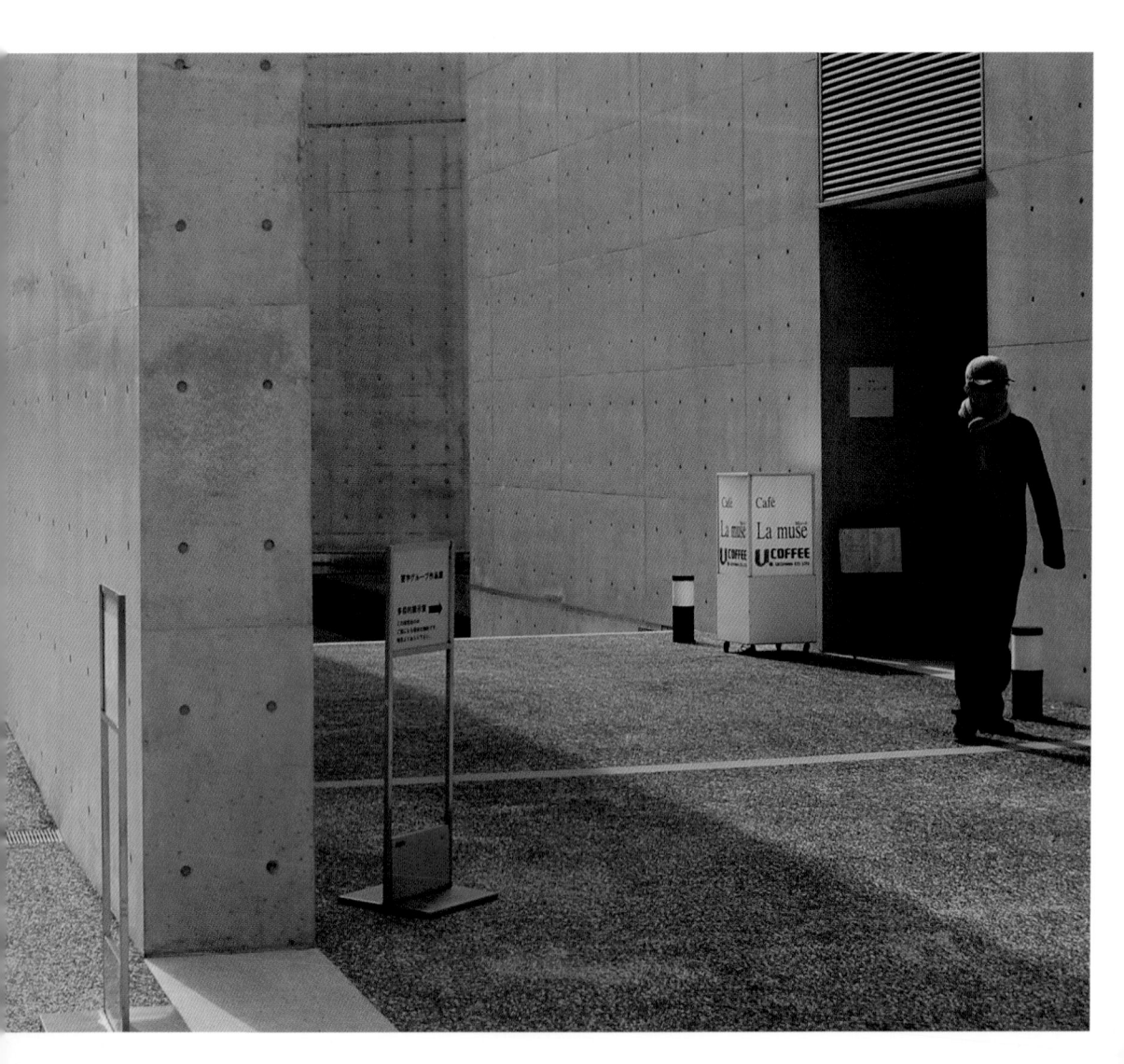

成羽町美術館的入口處呈現出一種關鍵性的抉擇，安藤忠雄用一道牆隔開了兩邊，一邊是規劃中的入口動線，通往「安藤式的主題公園」；另一邊則是美術館不可少的咖啡座，卻也是迷宮惡夢的開始，那些被咖啡香吸引而誤入歧途的人，最後將陷入錯亂分歧的室內空間迷霧中。

安藤先生曾經談起他在土耳其卡帕杜奇亞的地底洞穴的經驗，「在地底中縱橫無阻地擴展開來，成為一個猶如迷宮的複雜地下都市。從一條通路進入的那個洞穴後分成兩條叉路，甚至是三條、四條叉路並與別的入口相連結的狀態，有一種如同被追逐的人們所感受到的恐懼感。」「在這個往地下深入所組成的空間裡，令人覺得那兒迴響著人類內裡靈魂的呼叫聲，並持續邁向那個沒有目標、迷宮般不知奧底於何處的空虛。」

安藤忠雄的建築看似複雜的「迷宮」，事實上，卻是動線規劃縝密的「安藤主題樂園」。

牆上方形開口框住了一片藍天與些許的白雲，有如超現實畫家瑪格麗特的作品氛圍。

安藤忠雄善於利用清水混凝土牆，創造出內省式的桃花源世界。

或許安藤忠雄有意無意想懲罰那些不按其規定動線前進的訪客吧，當我試著逆著規劃動線前進時，果真陷入不可自拔的混亂迷宮中；只見成羽町出身的印象派藝術家兒島虎次郎的繪畫，如同幽魂般掛滿了各個不同的展示室。混亂中，我望見內庭的水空間在光線的迴照下，展現出一種寧靜的能量，周圍環繞著安藤的清水混凝土牆，牆上方形開口框住了一片藍天與些許的白雲，有如超現實畫家瑪格麗特的作品氛圍。方形開口下有人順著坡道而上，那人小心翼翼地走著，似乎深怕他的腳步聲破壞了這一切的寧靜，我也順勢加入他朝聖般步伐的行列。終於，我好像走出了迷宮，走入了安藤如來佛算計好的手掌心。

成羽町美術館的動線呈現「Z」字形，訪客在「Z」字形迂迴前進中，與大自然和藝術文化有了不做作的接觸，正如安藤忠雄所言：「我想讓這座美術館成為文化和歷史的交融場所，山巒與建築之間的水面反映了環境與建築物，創造出一種虛擬的意象，觀眾可以同時看到虛無和真實。」

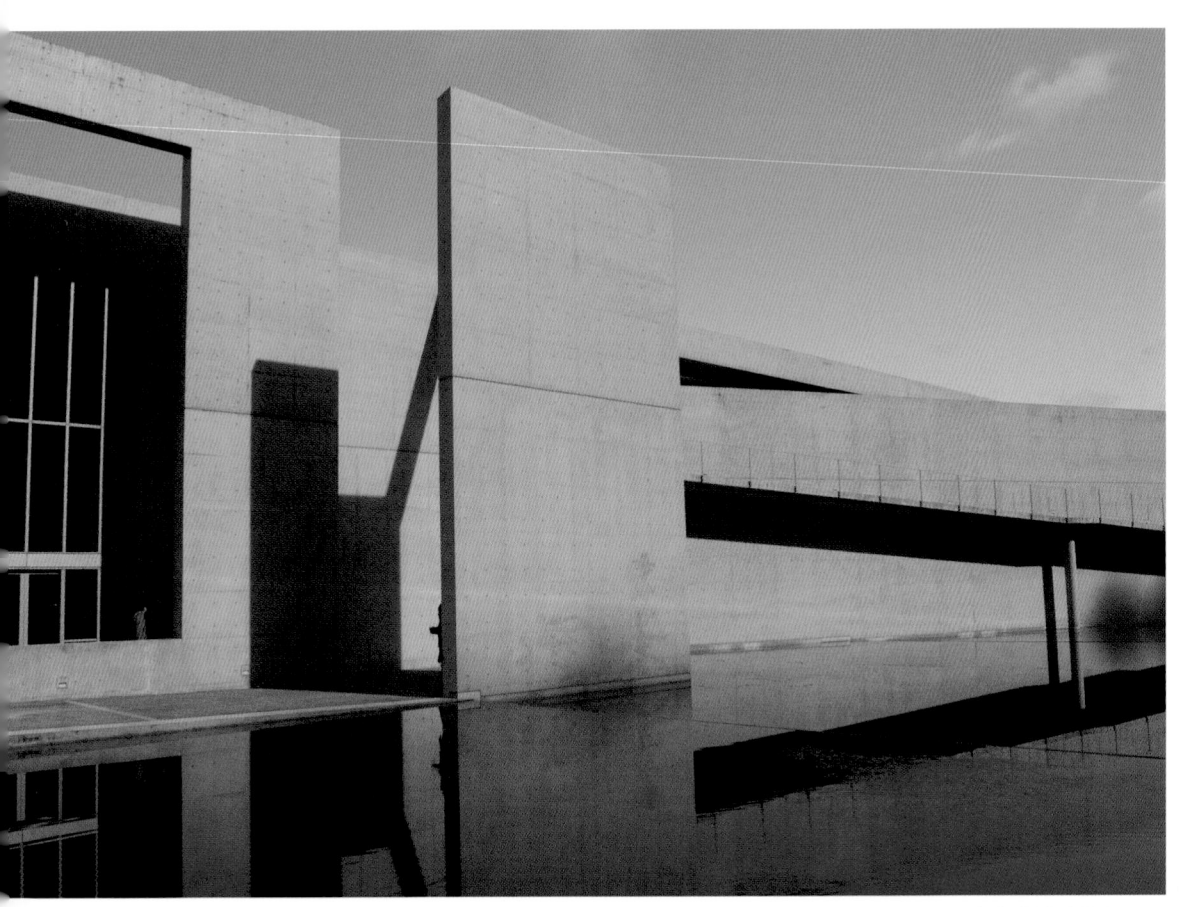

山巒與建築之間的水面反映了環境與建築物，創造出一種虛擬的意象，觀眾可以同時看到虛無和真實。

水與人的對話

岡山成羽町有一項出名的特產，也就是所謂的「天然磁礦水」。這是日本岡山縣高梁市成羽町的中國山區磁礦山上經由天然的花崗岩層、石灰岩層及磁礦岩層，層層過濾出的雨水及雪水。NAIRWA在日本又稱帝王之水或和平水，事實上，超市便利店都有出售這個標誌的礦泉水，許多人甚至都喝過這種水，只是並不知道原來這些水就是來自成羽町這個鄉下地方，也不知道這種水居然也成為安藤忠雄創作成羽町美術館的重要素材。

安藤忠雄將一座人工水池安置在美術館與綠色山坡之間，讓轉過第一道牆、往入口坡道前進的參訪者，有足夠的距離欣賞翠綠的山景，並且體驗和平水緩緩漫流而下的沈靜之美。除了外側的大片水景之外，安藤忠雄在內庭也布置了一座水池，使得參訪者在迷宮遊走的每一個階段都有水景相伴。那個早晨，當我到達美術館時，太陽剛剛升起，迴光在美術館的空間裡流竄，水面上也升起迷茫的水霧，我才發現安藤所設計的人工水池上，結著一片薄薄的冰層，似乎我可以像耶穌履海般，走過這片結冰的水面。無奈冰層太薄，在重量下立即碎裂，我也打消了在水面上行走的妄想。

安藤忠雄在內庭也布置了一座水池，使得參訪者在迷宮遊走的每一個階段都有水景相伴。

一九九二年安藤忠雄接到了西班牙賽維亞萬國博覽會日本館設計委託，同時成羽町美術館也開始興建。安藤忠雄回憶他一九六八年夏天造訪西班牙格拉那達阿罕布拉宮的情景，「在宮殿狹小陰暗的通路欲往更廣大的通路走去，結果在眼前出現一個大房間。窗戶一邊承受著地中海地域的強烈炙熱光線，而噴著水的湧泉則浮現在眼前。……雖然我漫步在由幾何美學所壓倒性支配的空間裡，然而真正吸引我目光的卻是在那兒悄悄靠近的、有機的自然界所呈現的一股清新。對於這個極端缺乏水資源的風土條件下所孕育的民族而言，那無疑宛如一幅樂園的風景。」

成羽町美術館的室內空間中，天橋與樓梯建構出迷宮般的路徑。

如果沒有「水空間」，安藤忠雄的成羽町美術館、姬路文學館，甚至大阪府立狹山池博物館，都將顯得枯燥呆板；不過狹山池博物館的「水」太過於澎湃豐沛，姬路文學館的「水」又太單薄無力；相較之下，成羽町美術館的「水」則動靜皆宜，有十分人工的內庭之水，也有與自然十分親近的外庭之水，當參訪者遊走其間，將有許多與「水空間」邂逅與互動的機會。

迷宮中的人生

走出成羽町美術館，我沒有去喝咖啡，因為腦海中還沈醉在安藤忠雄光影的迷宮裡。人生的路程不也是如此，許多時候人生之路並非像規劃中那般寬廣順暢，反倒是像誤入羊腸小徑迷宮中的混亂複雜。正如安藤忠雄所說：「在那過程中體驗困惑與徬徨，才更能凸顯其意義也說不定。這麼說來，行程若愈加如迷宮般曲折而複雜的話，那麼能夠得到的收穫也就越多吧。」回程的九轉十八彎山路上，我暈眩的腦袋依舊在思索著這個問題。

安藤忠雄的約束建築　明石大橋旁的雙子座

好幾次搭山陽新幹線經過明石大橋垂水地區，都好想去看看那棟位於大橋邊的私人住宅。原因不僅是因為這座小住宅地理位置特殊，充滿夢想住宅（Dream House）的特性，更因為這座小住宅潛藏著日本建築大師安藤忠雄的部分神秘身世線索，令人玩味不已。

安藤忠雄這幾年名揚全世界，承接了歐美許多大型博物館的建築設計案，不過熟悉安藤先生的作品的人都認為，安藤忠雄的建築還是尺度較小的較有韻味。特別是參觀了許多安藤先生大型美術館的人們，都會開始懷念起安藤先生最早的小住宅——住吉的長屋。

面海的立面盡可能地採取透明、開放的作法，意圖讓室內空間與大自然的山水合為一體。

「4m×4m的家」位於交通動線繁忙地段。

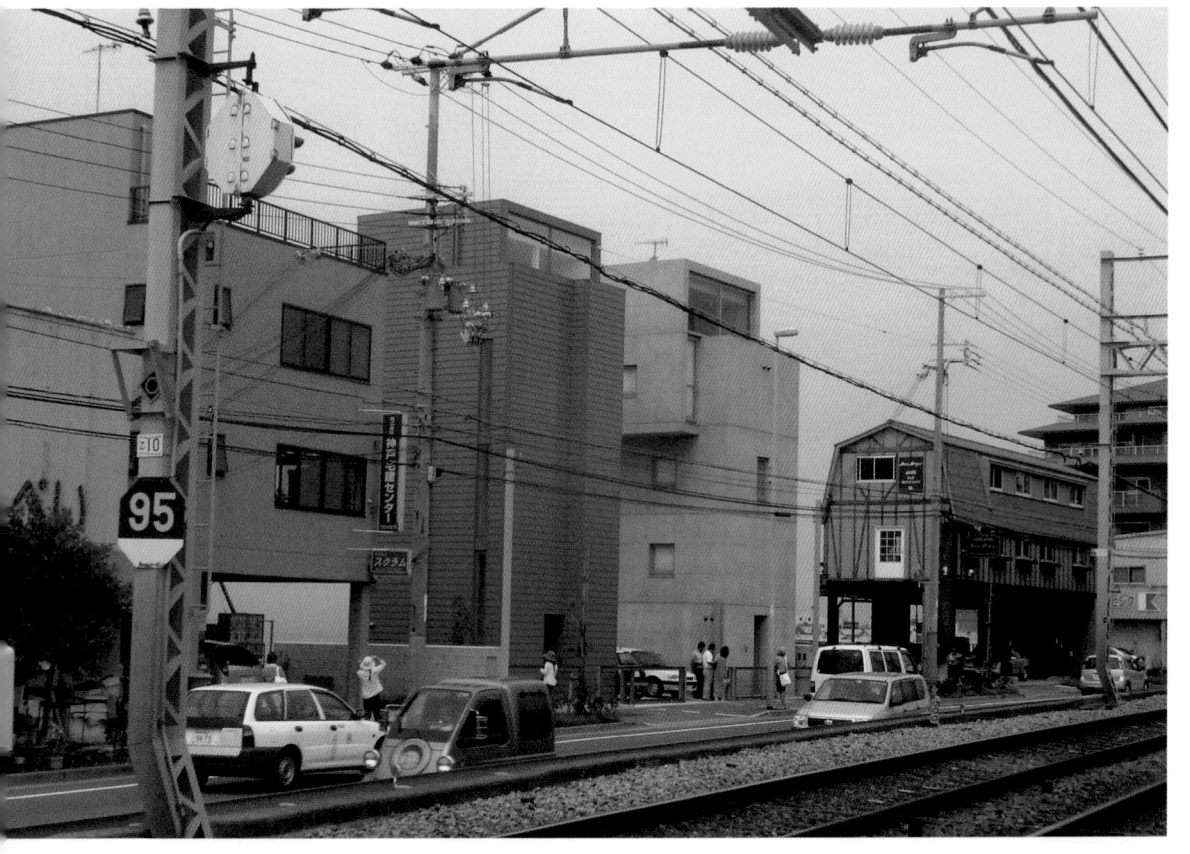

約束的建築

安藤忠雄的住吉長屋一案，之所以一直為人們所津津樂道，是因為這座建築十分狹小，周圍又是破敗的社區，安藤忠雄卻可以在小小建築中表達其哲學理念，並且營造出一個令人安居樂業的家，令人十分佩服。這種先天條件不是很好、設計限制很多的建築設計案，在日本被稱做是「約束的建築」。

明石大橋旁的「約束建築」是安藤忠雄的新作，被取名為「4m×4m的家」，因為這座建築的平面大小實際只有4.75m×4.75m，而且建築基地南臨瀨戶內海，有一道混凝土堤防，沙灘更會因漲退潮的關係而大小不同；北面則被國道二號公路所限，公路旁又有山陽本線鐵道，以及山陽新幹線鐵道，繁忙的交通令人暈頭轉向。從公路到海堤短短不到八公尺的距離內，安藤忠雄創造出另一座媲美「住吉的長屋」之作品，完成了一項近乎不可能的任務。

安藤忠雄的設計概念其實很簡單，猶如小孩堆疊方塊積木般的簡單組合，他在這個侷促的空間中，設計了一座觀海的方塔，延續他慣用的清水混凝土材料，堆起四個混凝土方塊，最上方的方塊則稍微向明石大橋方向偏移，形成觀看海景的絕佳角度。

面對鐵路、公路等動線頻繁的北方立面，安藤先生採取封閉的作法，底下三層樓除了入口大門與小窗外，幾乎是封閉的實牆，大大隔絕了交通動線帶來的噪音與公眾的窺視，只有最上層的方塊依舊以玻璃為立面，眺望遠方的山陵。南方面海的立面則盡可能地採取透明、開放的作法，意圖讓室內空間與大自然的山水合為一體；位於最高層的起居室，讓居住者有如住在瞭望台上的堡主，天天享有觀看明石大橋美景的權力。

海堤的另一邊沙灘上，安藤忠雄特別設計了一道向海灘延伸的混凝土平台，作為一處與海景融合的戶外休閒平台。這座混凝土平台看似有階梯與海堤連接，事實上，整個平台結構是獨立的，混凝土階梯與海堤間其實有縫隙，並不相連接，在潮汐的衝擊下，可以保有更穩固的基礎。

這座夢幻住宅的業主是一位名為中田義成的建築業者，二○○三年住宅落成時，他還處於單身階段，這座住宅的設計是希望將來可以容納一對夫妻以及一個小孩的小家庭生活，因此當年的雜誌在報導這件作品時，都不忘提到業主的單身身份，甚至為他發出徵婚的邀請。

安藤忠雄猶如孩童堆砌積木般堆起四個混凝土方塊，最上方的方塊稍微向明石大橋方向偏移，形成觀看海景的絕佳角度。

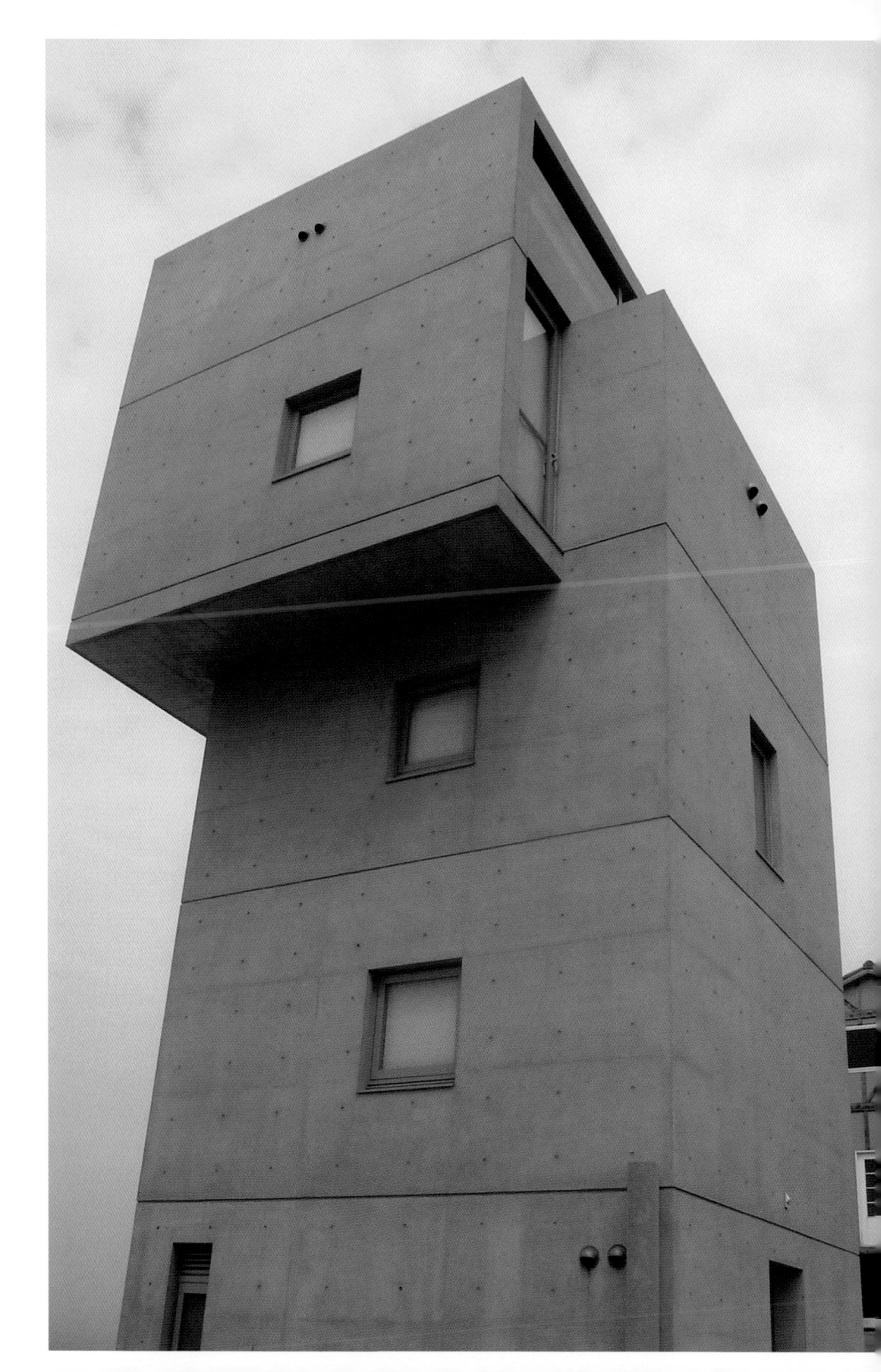

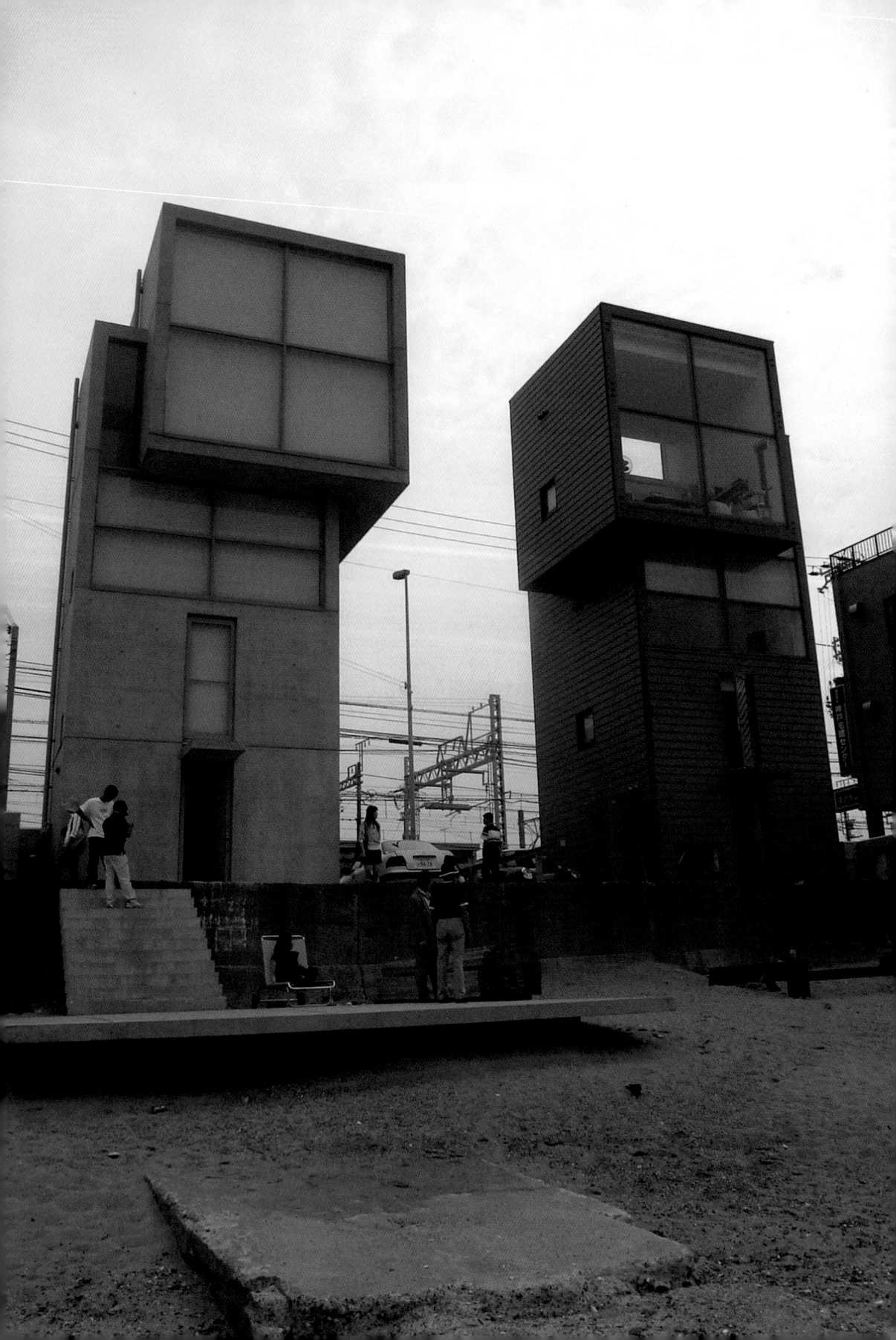

明石海峽邊兩棟「4m×4m的家」爲安藤忠雄的雙生觀，做了最好的註解。

建築的雙生觀

我一直沒有機會到這座可以看海的夢幻住宅仔細瞧瞧，只是每次從飛快的山陽新幹線列車上快速地張望尋索，希望可以看到安藤先生「約束建築」的蹤影。二〇〇五年初我從Casa BRU-TUS雜誌上得知這座「4m×4m的家」竟然出現了雙胞胎。在那座混凝土方塔旁，聳立著另一座對稱的方塔，只不過這座幾乎相似的方塔不是混凝土造的，而是用木材所建造而成，被稱爲是「4m×4m的家II」。

屋主是一位成功的企業家，他希望以較少的造價，在瀨戶內海附近找到一棟可以退隱的別墅住宅，多年來他一直在神戶沿岸尋找，卻一直未找到眞正滿意的住宅，直到他在垂水地區看見了安藤忠雄所設計的「4m×4m的家」，終於傾心愛上這個地方，並且希望擁有類似「4m×4m的家」這種建築。

隨行參觀的女性單身朋友們，聽了這個消息，莫不懷抱夢想，希望有幸能入主這座夢幻住宅，享受天天欣賞明石大橋美景的生活。不過詢問了正在附近工作的建築工人，得知這棟夢幻住宅業主似乎已經名花有主，結束單身生活了。如此似乎證明了安藤忠雄的建築果然別具魅力，可以讓單身漢很快地結束光棍日子。

因此他託朋友引見，找到建築師安藤忠雄，請安藤先生為他在「4m×4m的家」旁，再建一座同樣的，不過他因為看過安藤先生所設計的木造建築作品南岳山光明寺，因此要求安藤忠雄以木造的方式來建造「4m×4m的家II」。這座新的方塔不僅是以木材建築，內部格局更顯得活潑大氣，甚至增加了一部電梯。室內所有的傢飾與家具幾乎都是設計名家的作品，可見屋主的品味與鑑賞力。當然他最佳的鑑賞力就是懂得欣賞安藤忠雄的設計作品，並且放手讓他去執行。

兩棟 4m×4m 的家並列在瀨戶內海邊，眺望著遠方的明石大橋，活像是一對雙胞胎兄弟。這讓我想起安藤忠雄曾經自己透露過關於他是雙胞胎的神秘身世，在《安藤忠雄的都市徬徨》一書中，安藤曾經提及「我所做的建築也不可思議地呈現出一種『成對』

住在「4m×4m的家」天天享有觀看明石大橋美景的權力。

的型態。比如說『住吉的長屋』的空間挾中庭以對稱；『雙生觀』則是將內部側與表面側形成兩個『對』的形式。對於創作者而言，若其成長的過程多少帶有某種影響力的話，那麼我的建築之所以總是『成對』，或許會因為我是雙胞胎的其中一個人的緣故。」明石海峽邊的兩棟「4m×4m的家」，等於為安藤忠雄的雙生觀，做了最好的註解。

屋主在假期駕著暗綠色的Mini Cooper來到「4m×4m的家 II」，退隱在這座方塔中；清晨在頂層喝著咖啡，瞭望整個明石海峽，什麼事也不做地發呆，就叫人精神舒爽愉悅。每一個看過「4m×4m的家」的人，都希望自己可以擁有一棟這樣的方塔，一棟可以讓人獨處靜默、重新獲得力量的庇護所。

安藤烏托邦 安藤忠雄直島美術館朝聖之行

前往直島美術館的旅程本身就像是一次朝聖者的天路歷程，除了舟車勞頓之外，漫長的沈默等待，沈澱了內心對安藤建築的誇張期待；渡輪上俯瞰瀨戶內海的大小島嶼，輕紗般的薄霧更增添其神秘與靈氣。安藤先生將一座平凡的美術館安置在群山與海洋之間，叫所有希望目睹她容顏的朝聖者，都必須付上代價，歷經千辛萬苦之後，才能到達目的地。

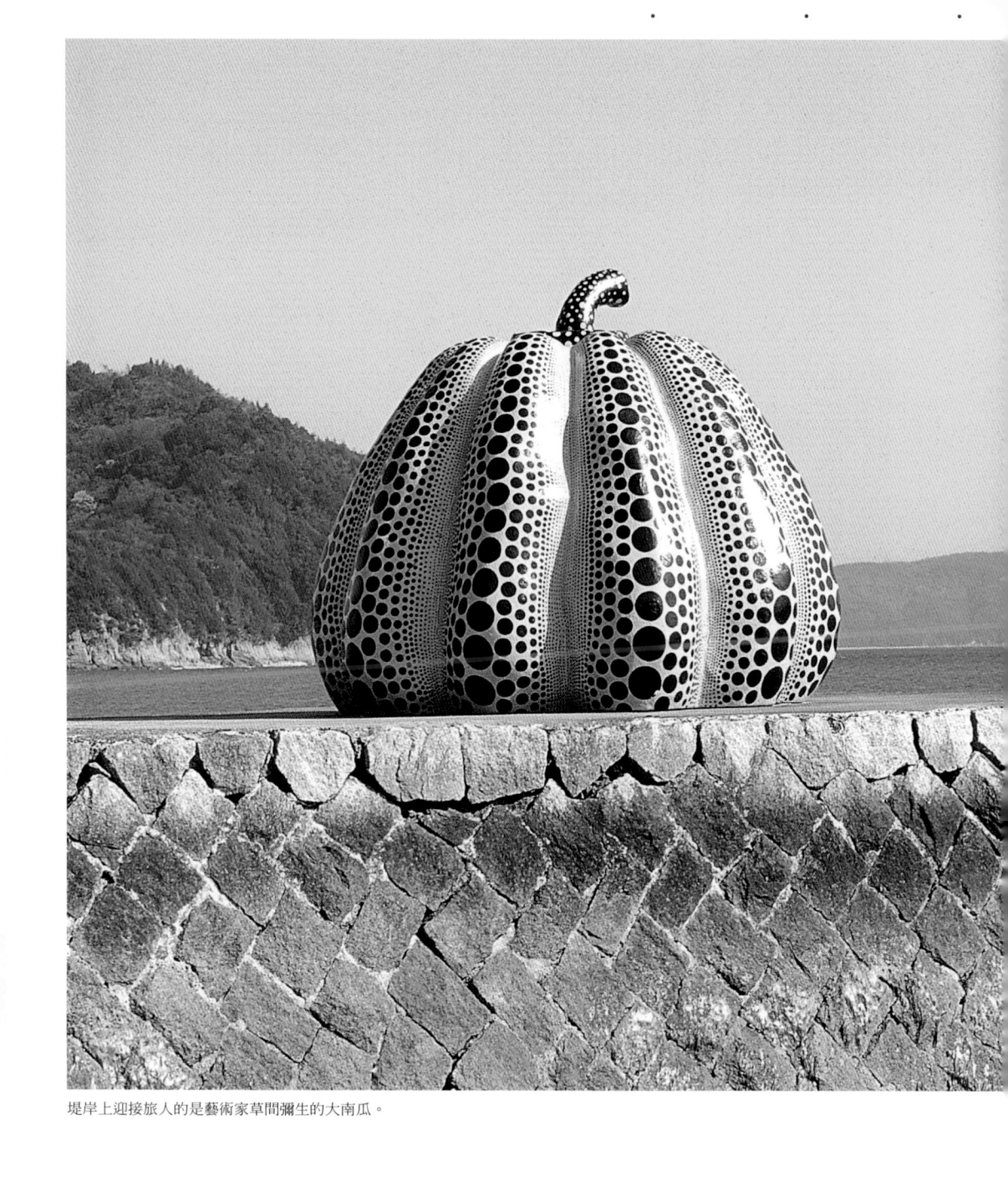

堤岸上迎接旅人的是藝術家草間彌生的大南瓜。

直島美術館有許多地下光庭的設計，背後山頂建築則是貝尼斯旅館。

直島美術館的「萬神殿經驗」

安藤忠雄在早年的歐洲建築旅行過程中，曾經被羅馬萬神殿神奇的光線經驗所震懾，他抬頭仰望那圓形的巨大屋頂，注視著隨著時間移轉的光柱，深深被光線的魔術所吸引。在直島美術館的設計案中，因為環境法規的限制，建築體大部分被置於地面層底下，側面採光機會減少，安藤先生因此設計了屋頂的採光天窗，塑造如同「萬神殿經驗」的空間氛圍，參觀者藉著迴旋的動線設計，不斷地在圓形展場中仰望天窗，重新經歷安藤先生的羅馬體驗。

位於直島美術館後方山坡上的圓形的貝尼斯旅館，也是安藤忠雄潛意識中「萬神殿經驗」的呈現。貝尼斯旅館位於美術館後方山坡上，必須靠特殊的纜車蜿蜒而上，充滿著遺世獨立的超現實感。旅館建築呈現圓環造型，外框以方形牆圍閉，內院中心是滿溢的水池，映照著藍天白雲，形成水天一色的特殊景觀。這個地區平常並不對美術館遊客開放，只有住宿客人可以獨享安藤設計的神奇空間。

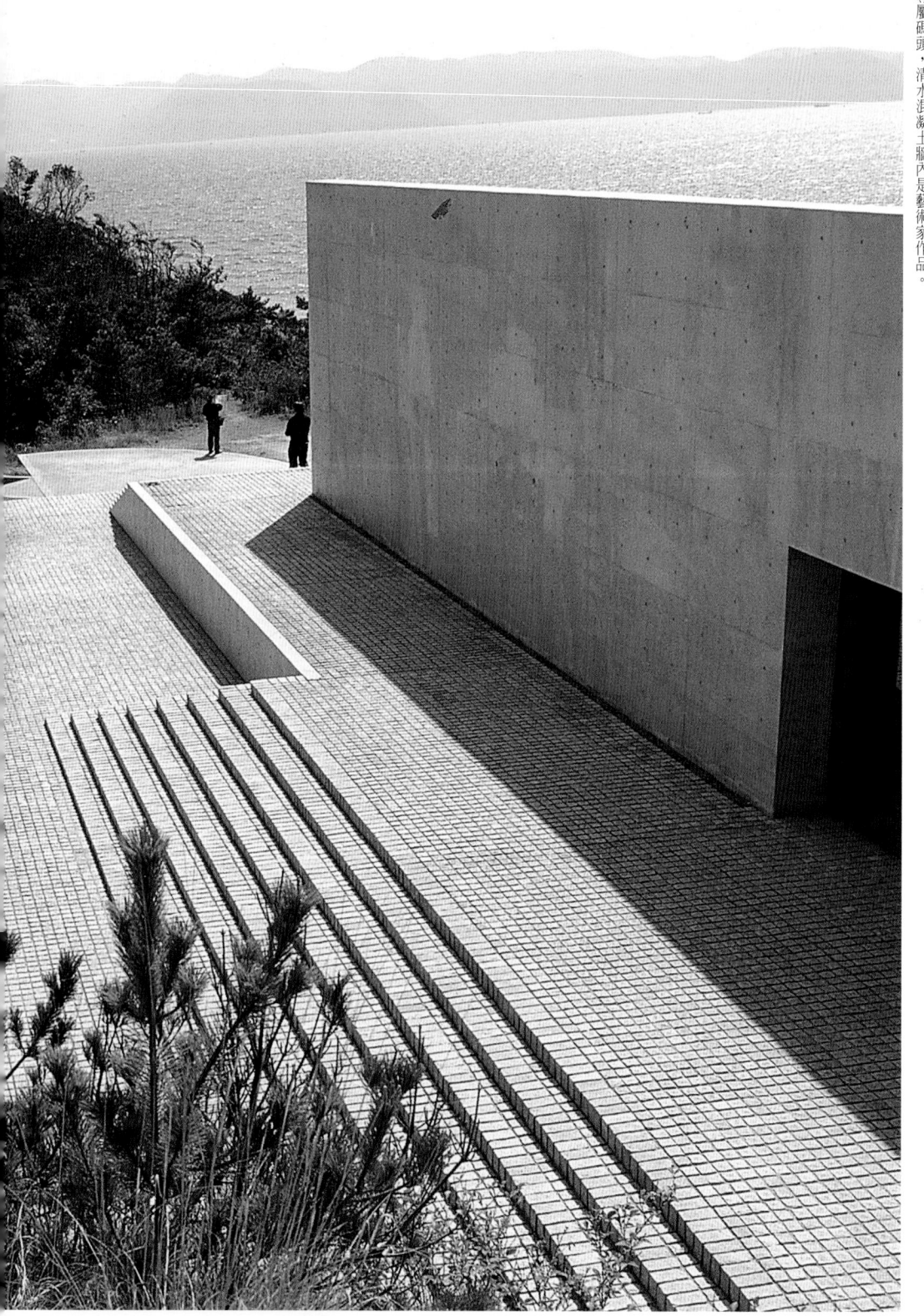

直島美術館的專屬碼頭，清水混凝土牆內是藝術家作品。

建築師與藝術家的衝突與磨合

在整座島嶼美術館四周，隨意安置著藝術家作品，包括草間彌生置於港邊堤岸上的大南瓜，大竹伸朗船底開洞的雕塑，以及草月流本家救使河原宏的竹子雕塑。安藤忠雄本來還希望將安田侃的石頭雕塑放在海灘，讓這塊石頭在漲潮時失去蹤影，在退潮時卻出現在眾人面前，但是官方卻認為在海岸線放置藝術品簡直是荒唐極點，安藤只好作罷。藝術家理查・朗甚至在直島遊走撿拾漂流木，用這些漂流木排放了一個圓形的圖案，成為一個十分有趣的創作作品。

建築師與藝術家的衝突在直島開始磨合，安藤忠雄原本不希望直島美術館貝尼斯旅館內房間的牆壁有任何裝飾，但是藝術家理查・朗以其自由創作的風格，在旅館房間內創造了許多繪畫與塗飾，安藤忠雄趕去看時已經來不及，但是他卻感到十分貼切，也開始改變他對與藝術家合作的看法。在後來的地中美術館設計案中，安藤忠雄就積極地與藝術家合作，包括詹姆斯・特瑞爾（James Turrell）、瓦特・德瑪麗亞（Walter De Maria），以及印象派畫家莫內（Claude Monet）的作品，這些藝術作品與安藤忠雄的智慧設計融合在一起，呈現出一種前所未有的美術館型態。

地中美術館的神秘「光庭」

同樣位於直島的地中美術館，因為開幕初期嚴禁遊客拍照，讓習慣於拍照的建築旅行者十分不習慣。建築人在旅行時為什麼一定要照相？對於建築師或學習建築的人而言，照相或錄影、甚或是黑筆速寫，都是希望記住體驗建築空間時的感動，回去後可以再次回味，重新經驗或與人分享那樣的感動。但是如果照相成為建築旅行的唯一活動，那麼有時候反而忽略了體驗空間的真正目的。等到拍照這件事被禁止了，或許我們才會認真地在當下用不同的感官去體驗空間的奧秘。

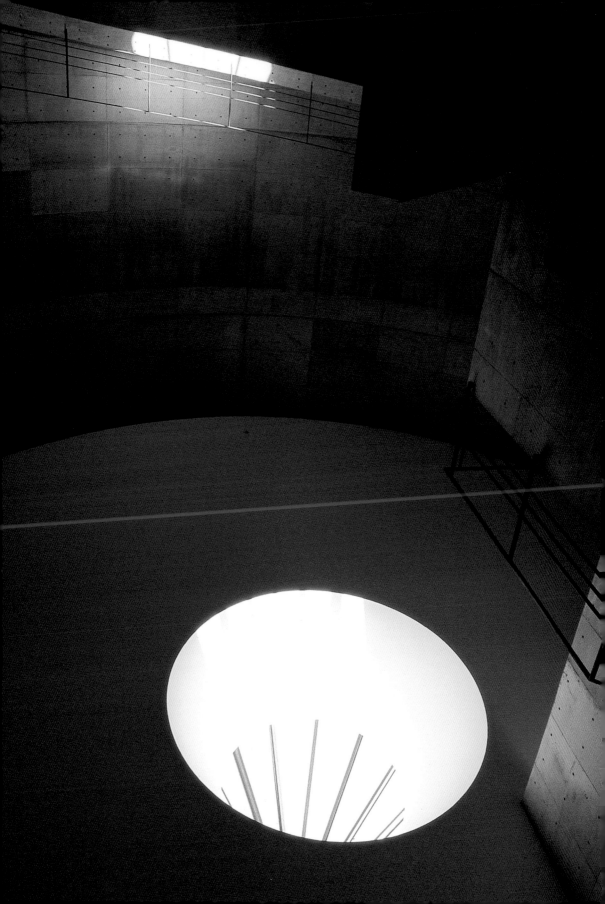

光線遊移在美術館坡道上，呈現出一種動態的空間感。

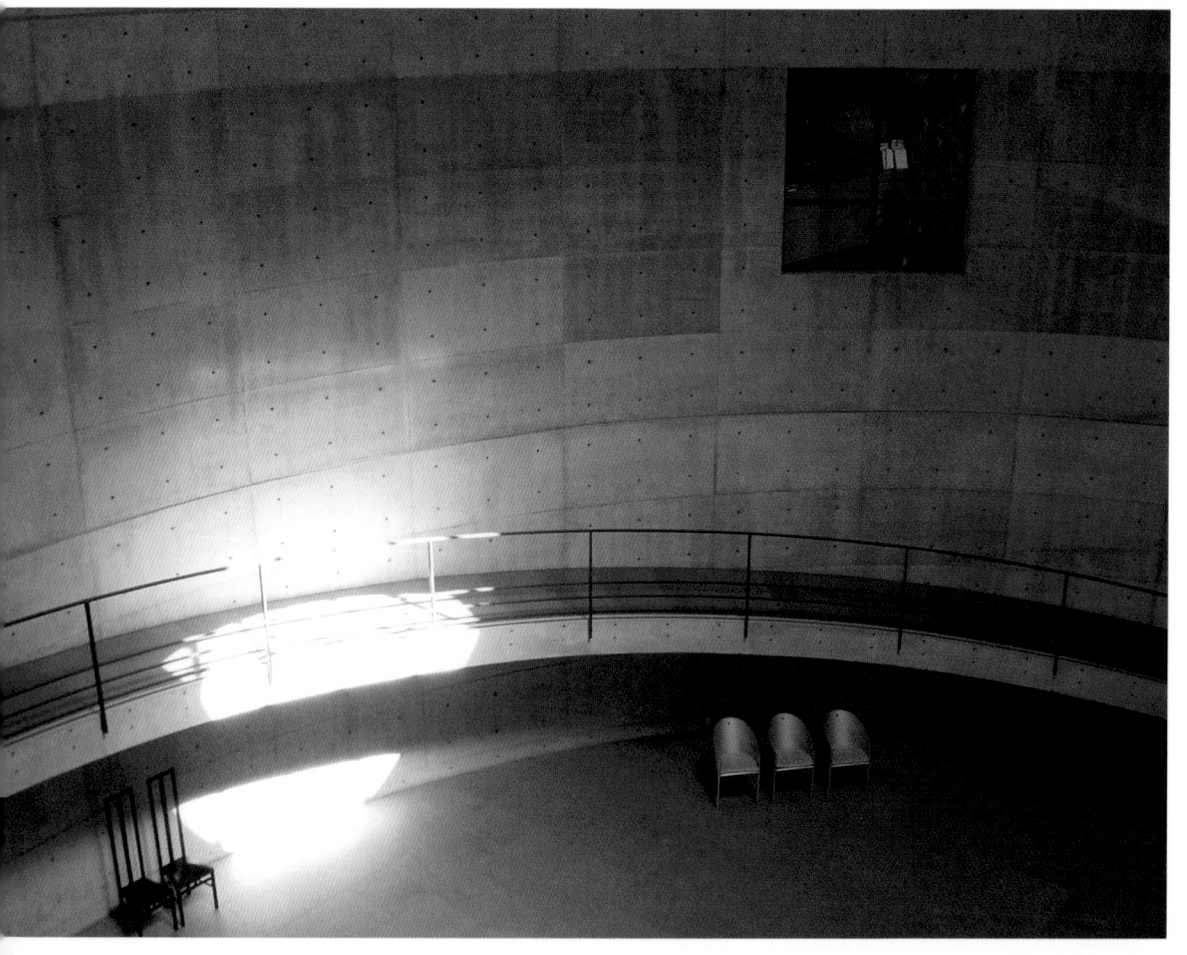

在拍照的企圖與慾念被壓抑住時，我們第一次好好地、安靜地去欣賞、體驗安藤忠雄的最新作品——地中美術館。或許關於不准拍照這件事也是在安藤先生的算計之內，安藤先生希望我們不要忙著拍照，而是真正安靜安心地去欣賞他的建築。走在地中美術館的隧道中，摒氣凝神地看著光影在清水混凝土牆上移動中，走道旁橫切的條狀開口，透出了戲劇性的天光。

不過整個地中美術館最叫人驚嘆的是一處叫做「光庭」（Open Sky）的空間，由藝術家詹姆斯・特瑞爾（James Turrell）與建築師安藤忠雄共同完成。許多人從黝黑的內室進入「光庭」時，都會禁不住驚嘆，甚至有人告白說：「他的心臟在那一刻幾乎要停止了！」整個「光庭」其實只是一間從屋頂射入天光的房間，周邊有座椅高度的石緣，讓人可以坐著，背靠在傾斜的牆上，仰望天光。

那是個極具宗教性的空間。剛走進「光庭」的人都可以感受到那種光線的純淨與聖潔，整個人似乎步入了天堂的境界。在「光庭」裡，沒有人敢喧嘩吵鬧，所有人都震懾於天光的純淨，沈默地望著天。那方透著天光的天空就像超現實主義畫家瑪格麗特的藍天一般，非常地不真實，卻仍然可以看見飛鳥橫越，白雲緩緩移動。許多人望著天，久久還是無法相信那個天空是真的。

我在「光庭」中幾乎坐了一個下午，失去了相機之後，藉著與生俱來的感官，真正享受了一次建築空間體驗。

面對安藤先生的新作，我也只能再次讚嘆：安藤忠雄的確是個建築大師！

瀨戶內海中的逃城　直島貝尼斯旅店

安藤忠雄所設計的旅館不多，其中一座是位於淡路島淡路夢舞台上的凱悅飯店；這座巨大的旅館建築，與平常安藤所設計的精巧細緻建築不同，較難感受到安藤建築的特殊性。另一座是也位於淡路島上的TOTO研修中心，同樣是一座面對大海的建築，卻因為是給企業團體特約訓練開會所使用，平常並不開放給一般人進入。位於瀨戶內海上的直島貝尼斯旅店（Benesse House），則定位為設計風格旅館，是唯一一座供人預約入住、享受安藤建築與絕對寧靜的地方；事實上，這座設計旅店開放以來，早已成為許多人企求心靈安頓與身心癒療的最佳地點。

表面張力讓池水呈現平滑鏡面，形成水天一色的特殊景觀。

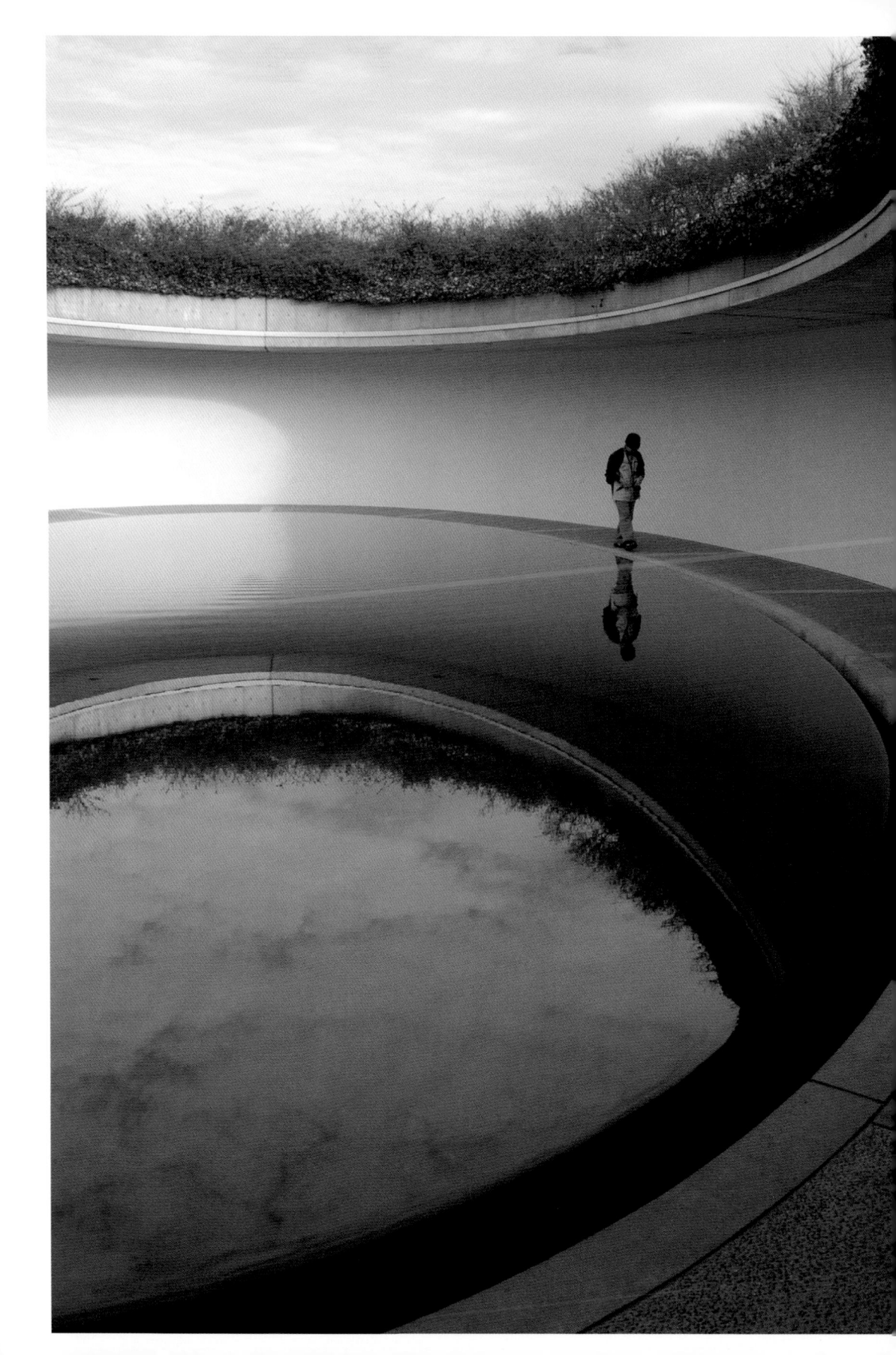

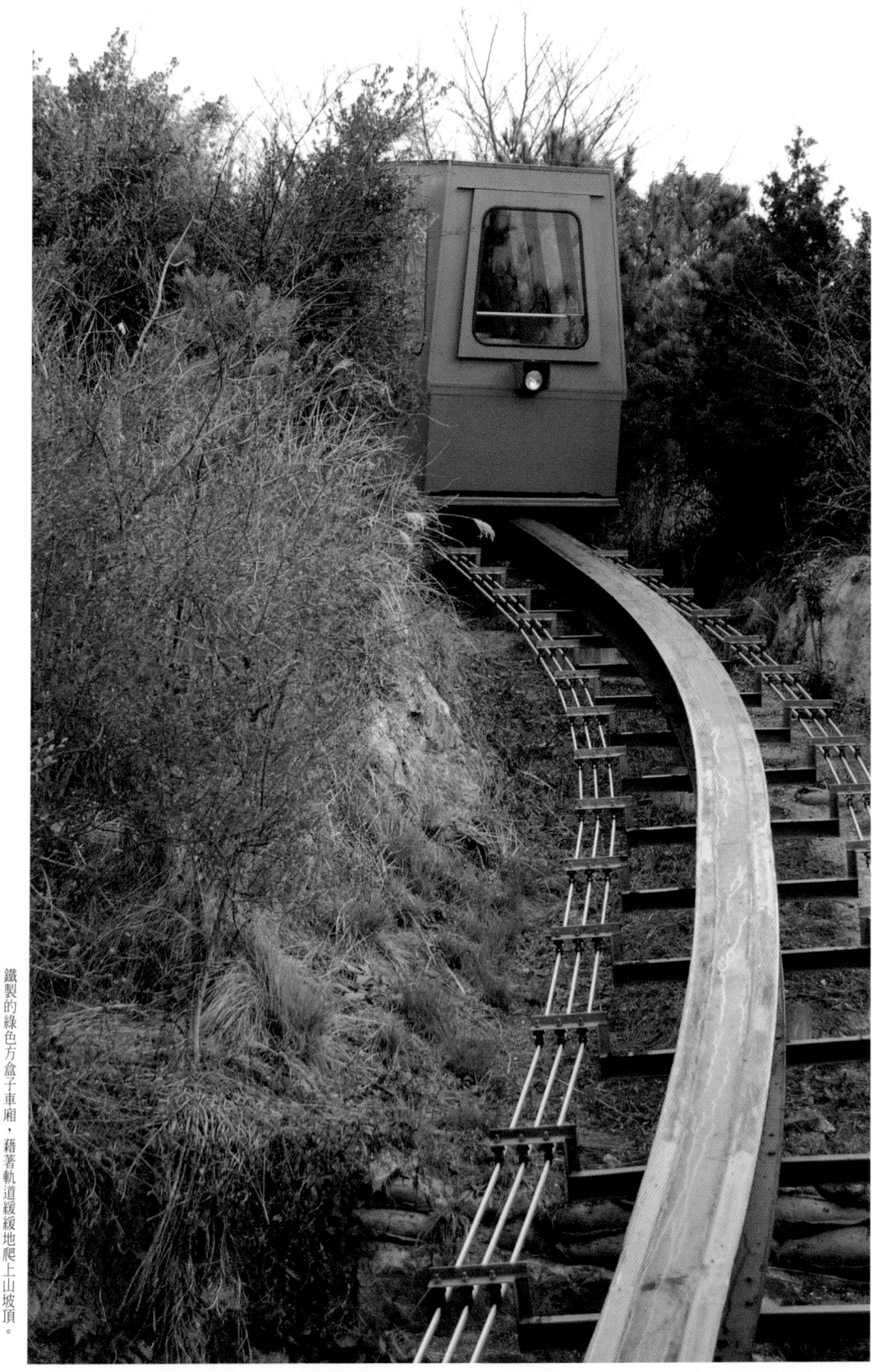

鐵製的綠色方盒子車廂，藉著軌道緩緩地爬上山坡頂。

逃城

舊約聖經民數記裡曾經記載著關於「逃城」
的設立，「耶和華曉喻摩西說，你吩咐以
色列人說，你們過約旦河進了迦南地，就
要分出幾座城，為你們作逃城，使誤殺人
的可以逃到那裡。這些城可以作逃避報仇
人的城，使誤殺人的不至於死，等他站在
會眾面前聽審判。」依照解經家的詮釋，
逃城的「逃」這詞在希伯來文原出自
「miqlat」這個字。這個字字根的意思是
「接納、吸收」，就是「接納逃亡者到自己
的地方」或「庇護、藏匿」的意思。因此
按希伯來文，逃城的本意乃是「收容」或
「接納」逃亡者的城市，也就是「庇護的
城市」，或「庇護城」。

現代人生活在充滿壓力的環境中，常常希
望能夠逃走，逃到一個全然感受不到壓力
的地方，並且在那個受庇護的場所中，得
到心靈的療癒。安藤忠雄所設計的直島貝
尼斯旅店就是這樣一座「逃城」。

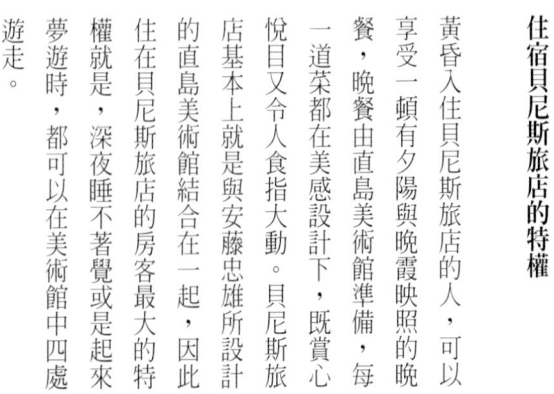

住宿貝尼斯旅店的特權

黃昏入住貝尼斯旅店的人，可以享受一頓有夕陽與晚霞映照的晚餐，晚餐由直島美術館準備，每一道菜都在美感設計下，既賞心悅目又令人食指大動。貝尼斯旅店基本上就是與安藤忠雄所設計的直島美術館結合在一起，因此住在貝尼斯旅店的房客最大的特權就是，深夜睡不著覺或是起來夢遊時，都可以在美術館中四處遊走。

別館陽台上的咖啡座可以欣賞瀨戶內海的日出。

貝尼斯旅店一部份房間位於直島美術館的三、四樓，擁有欣賞夕照美景的大窗；另一部分房間則位於「別館」，是直島美術館後方山坡上的獨棟環狀建築。「別館」與本館之間藉著一條登山纜車路線而連接。但所謂的「纜車」只是一座鐵製的綠色方盒子車廂，藉著軌道緩緩地爬上山坡頂，其速度之慢，似乎配合著整個「逃城」的緩慢節奏，讓所有來到此地避靜的遊客，身心開關也逐漸調整到「慢速」的節奏。

在黑幕籠罩下的直島山坡上，亮著燈的小綠方盒子緩緩地爬行在陡峭山坡上，呈現出一種超現實主義的繪畫風格，天上的星空閃爍著城市裡所看不見的光點，而那些不甘寂寞的旅客將會發現，在貝尼斯旅店裡，大部分的人的手機都顯示著：沒有訊號。

別館／山頂上的神奇城堡

「別館」有如建造在山頂上的圓形城堡，居高臨下，必須靠特殊的纜車蜿蜒而上，充滿著遺世獨立的孤絕感。但是所謂的孤絕並非沙漠般的不便與窮困，事實上，就在山頂纜車站旁，走過一道水牆，貝尼斯旅店在「別館」設置了一座玻璃咖啡吧，讓「別館」的住民可以在安靜的深夜，一邊冷靜地喝著Single Malt，一邊醉心於山下瀨戶內海的夜景。瀨戶內海的島嶼星羅棋布，層次十分豐富，再加上內海中航運十分頻繁，即使是深夜，整個海面依舊有大小船隻來來去去，光影點點。安靜中望著島嶼與海洋，總讓我想到耶穌在高山上接受試探，看著山下萬國的榮華……直島清醒的夜晚，卻讓我的心思十分地明白。

藝術家理查・朗在旅館房間內作了許多繪畫與塗飾。

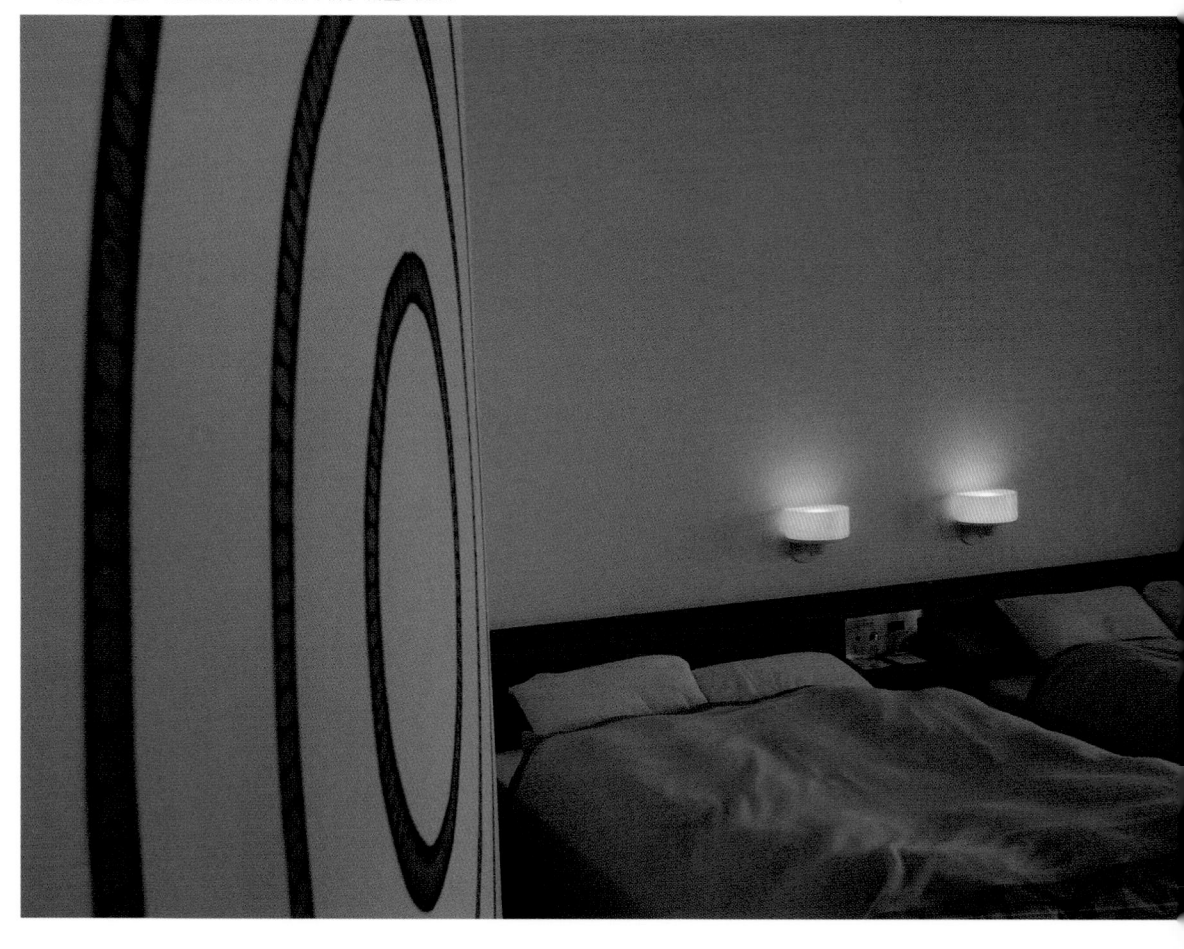

瀨戶內海的美景。

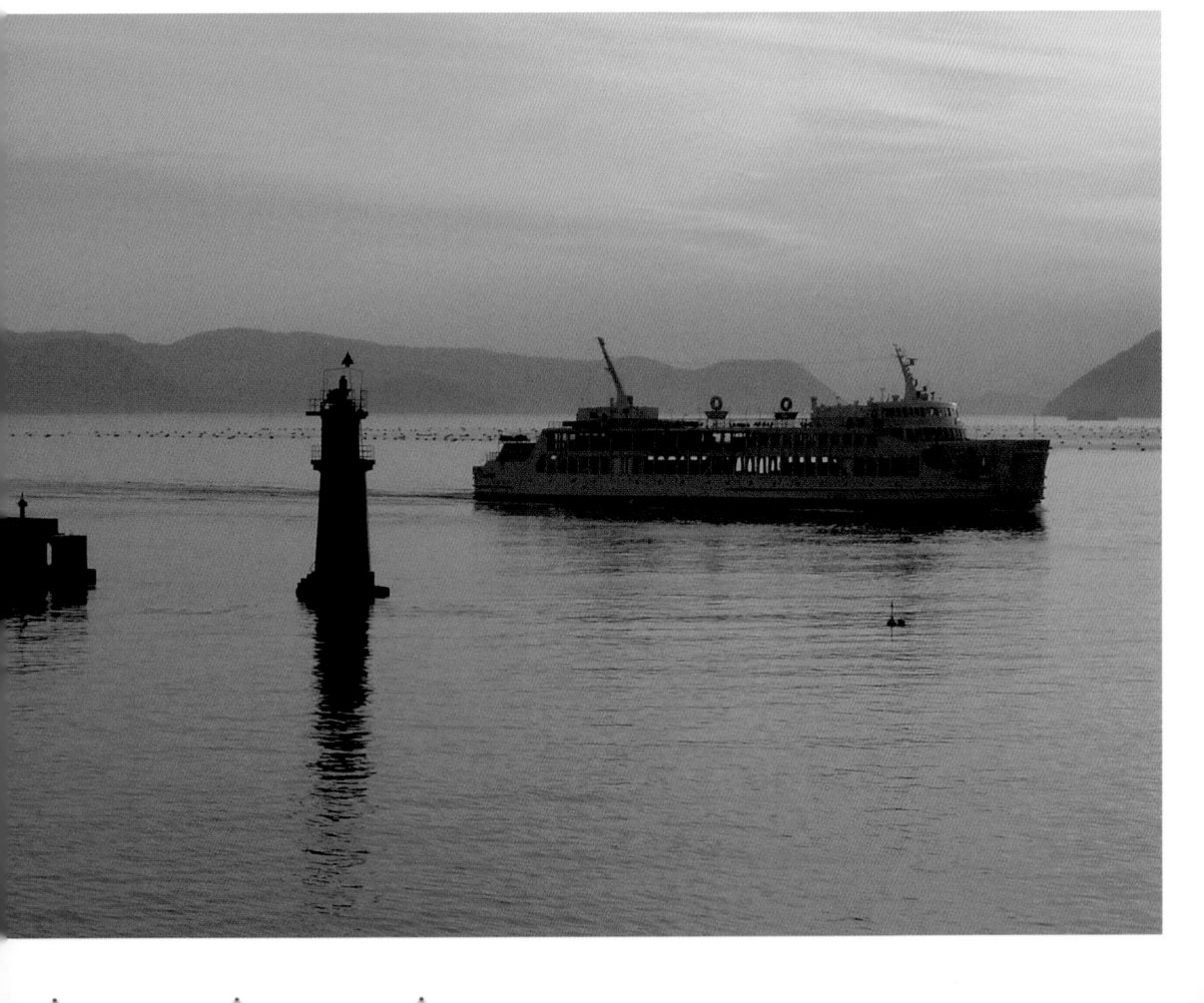

旅館建築呈現圓環造型，外框以方形圍牆圍閉，凸顯向心性強烈的內院，內院中心是滿溢的水池，表面張力讓池水呈現平滑鏡面，映照著藍天白雲，形成水天一色的特殊景觀。安藤忠雄將此稱作是一種「水的雕塑」。這個地區因為顧及到住宿客人的隱私與寧靜，平常並不對美術館遊客開放，只有住宿客人可以獨享安藤設計的神奇空間。「別館」每一間客房都不相同，也因此有不同的藝術壁繪，以及不同的室內規劃，其中幾間面海的大房間，竟然有類似007電影中才有的設計，按下牆上一個按鈕，突然其中一片玻璃窗緩緩下降，出現一道通往陽台的門，讓住宿的客人可以走到陽台咖啡座，欣賞瀨戶內海的日出。

更奇特的是，旅館後方一條秘境樓梯，通往圓環狀旅館的屋頂，登上屋頂是一座環狀庭園步道，可以一邊遠眺海景、一邊踱步思考；靜修與沈思是這座孤寂島嶼給旅人的恩賜，而那些四處安置的藝術品則是陪伴旅人的最好朋友。

離去

「逃城」是一座心靈的庇護所，在生活繁忙錯亂的日子裡，可以帶著你逃亡的心靈，來到這座安藤所設計的別館，讓你的心靈可以安靜下來，讓生命的節奏回復到緩慢自然的步調。等到你揮別貝尼斯旅店，搭船離開直島時，你將發現自己疲憊的心靈已經重新獲得力量，而且將永遠無法忘記那個住在瀨戶內海小島上的夜晚。

表參道的「新·安藤建築」

日本建築師安藤忠雄因為非正
規建築教育系統出身，因此以
往在建築界曾經感受到受排擠
的痛苦，只能靠著努力競圖得
到設計案，所以過去安藤忠雄
的設計案規模都比較小，且侷
限在他的出身地關西附近，在
東京都的設計案可說是少之又
少，特別是銀座、青山等名牌
旗艦店兵家必爭之地，幾乎都
是「丹下建三基因」傳承建築
師的天下，安藤忠雄只曾經於
一九八九年在南青山設計了一
座低調的「Collezion」服飾店。

新安藤建築

不過二〇〇六年表參道戰區的
最熱門話題卻是「新·安藤建
築的進駐！」長久以來被排除
於東京建築界的安藤忠雄，如
今以世界級建築大師的姿態降

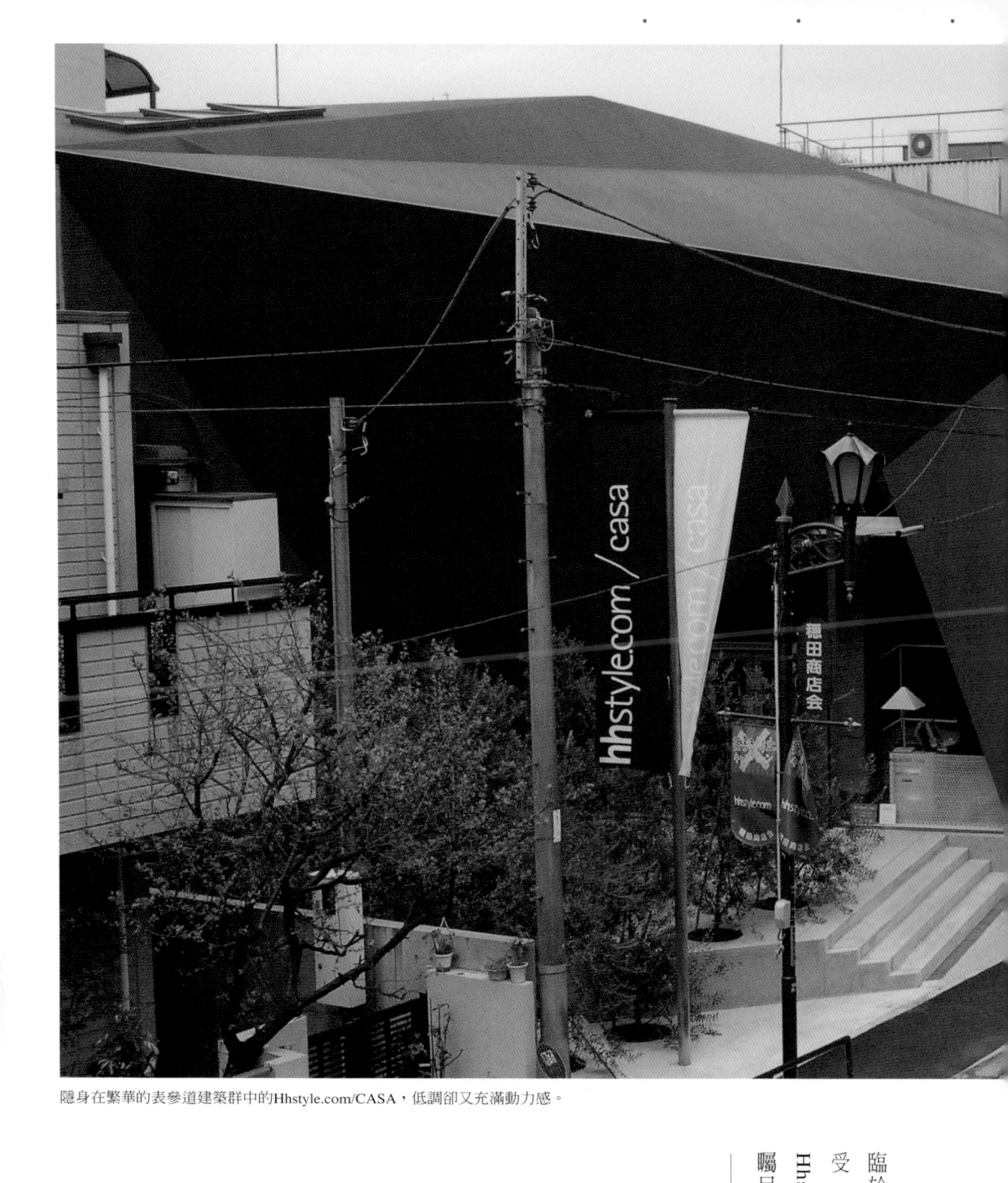

隱身在繁華的表參道建築群中的Hhstyle.com/CASA，低調卻又充滿動力感。

臨於表參道，先後完成了兩幢
受人矚目的名店──
Hhstyle.com/CASA，以及眾所
矚目的同潤會青山公寓改建案
──表參道HILLS。

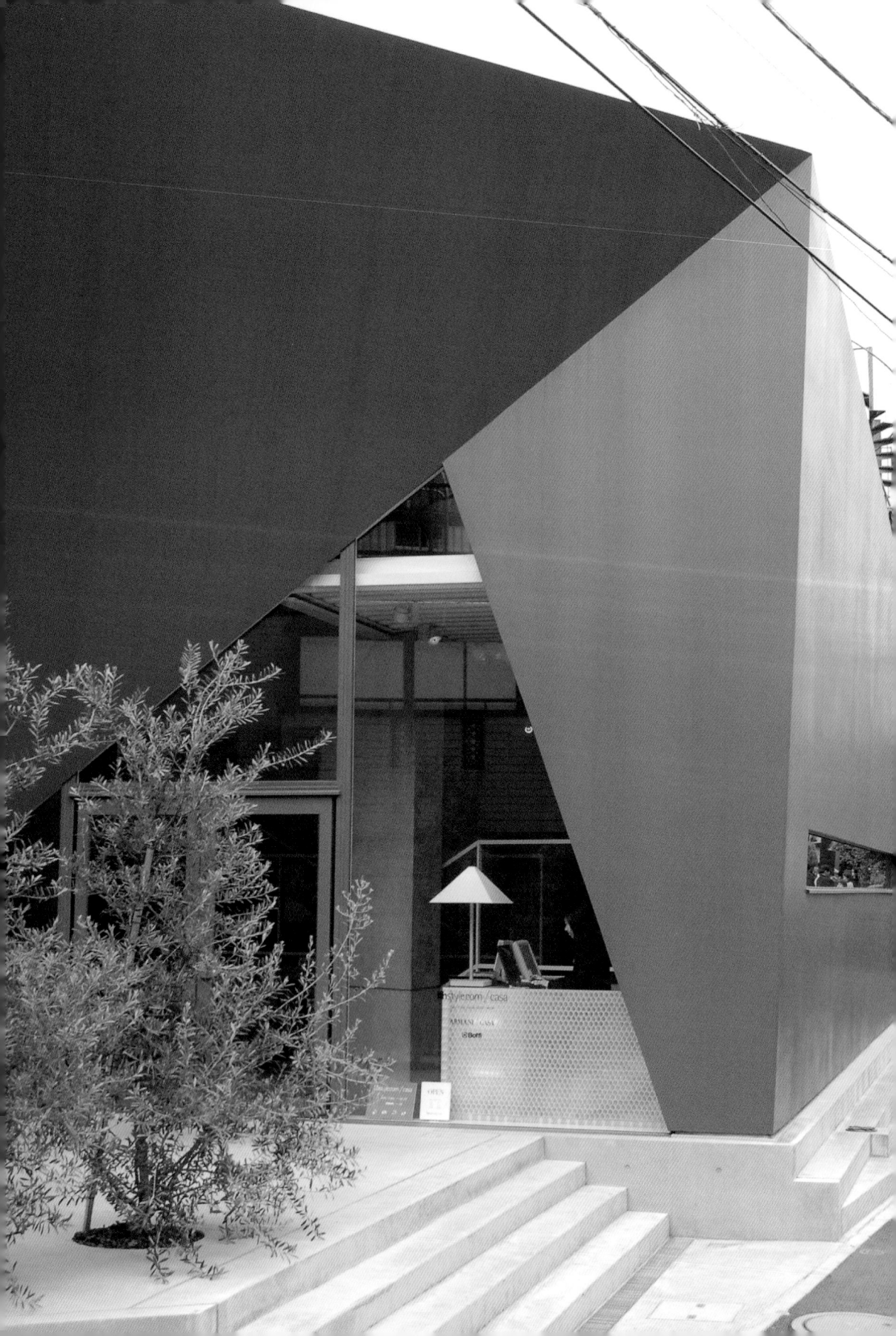

以細膩清水混凝土材料聞名的安藤忠雄，之前曾經嘗試以木頭作建材，完成了「木之殿堂」與「南岳山光明寺」，呈現出日本古典的建築質感氛圍，備受各界好評，甚至連明石海峽旁的夢幻住宅4m×4m第二棟的業主，也要求安藤忠雄以木頭材料來設計建造。不過這次安藤忠雄更大膽地以鋼板作為外牆建材，打破了人們以為他只會作清水混凝土建築的刻板印象。安藤忠雄以傳統摺紙的方式，去思考鋼板建築的外型，創造出一座令人耳目一新、充滿速度與時髦感的鋼板建築，人們驚愕地稱作是「新・安藤建築」。

這座以十六公釐厚的鋼板所彎折出的建築，黝黑的金屬外殼與彎折的角度，十分類似美國空軍的隱形戰機F-117：而其特殊造型與都市空間的巧妙融合，更是讓這棟隱身在繁華的表參道中的建築，低調卻充滿動力感。

安藤忠雄在Hhstyle.com/CASA設計案中，以一貫低限的手法、單純的材質表現。

安藤忠雄在這件設計案中，以一貫低限的手法、單純的材質，使得整座建築雖然是黑色的，卻在混亂花俏的環境中，醒目耀眼；這座建築也顛覆了傳統上，關於牆、窗、屋頂的建築元素區隔，以黑色折曲的鋼板，形塑出強烈的「一體性」，模糊了過去關於牆與屋頂的邊界，創造出更強而有力的建築體。進入室內上層部分，更可以強烈感受到曲折三角形的天花板，雕塑性十足；而室內清水混凝土結構部分，也特別形塑出三角體的柱子，以配合建築物外殼的表現形式。

因為基地部分租期不同，安藤先生特別將建築體安置在租期十年的土地上，而租期五年的部分則退縮成為開放空間，種植列陣般的樹木，並且塑造出入口的意象。從不同角度觀看這棟建築，會有一種科幻未來的感覺，畢竟那些未來隱形戰機、隱形戰艦，也都是這種低調消光黑色的多角造型，或許安藤忠雄正在開創未來建築的新形式吧。

表參道HILLS的外牆有光雕設計，吸引民眾在表參道上佇留。

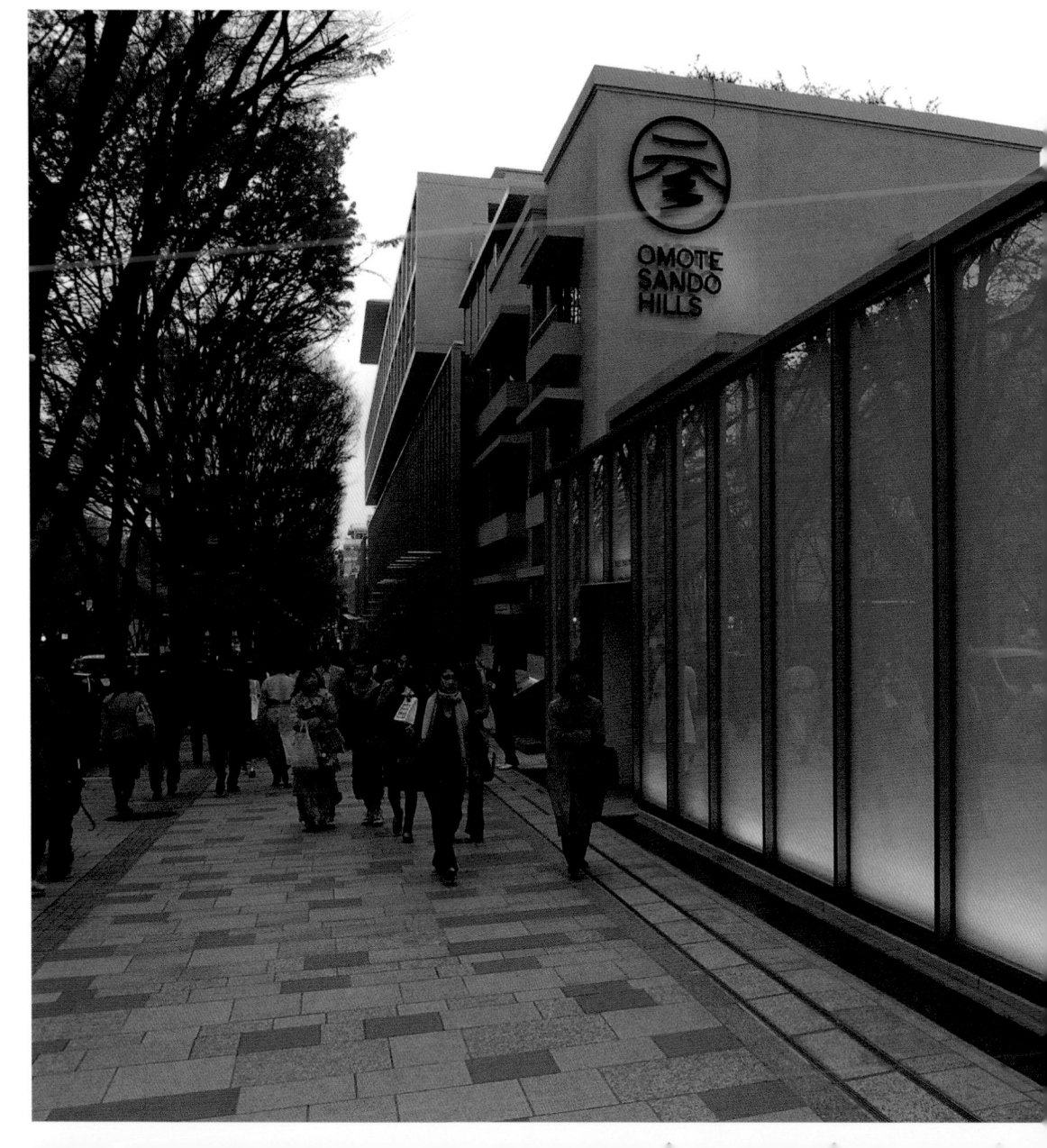

表參道HILLS立面以大片玻璃材質為主，呼應到表參道整體繁榮流行印象。

表參道HILLS的成功或失敗

另一座受人矚目的新安藤建築則是位於表參道最重要位置的「同潤會青山公寓改建案／表參道Hills」。同潤會青山公寓是東京最早期的現代化公寓建築，見證著日本人從日式住宅轉型至西式公寓住宅的重大居住型態變化。

日本首相小泉純一郎的父母就曾經住過同潤會青山公寓，在二月二日的開幕典禮上，小泉致詞說：「出生前，我父母就曾住過同潤會青山公寓，希望這裡能變成足以誇耀世界、並傳遞流行資訊的新街道」。因此同潤會青山公寓的拆除與否，曾經掀起社會上極大的討論。基本上，安藤忠雄是主張保留的一方，他極力遊說住戶要保存這些公寓住宅，無奈大多數的住戶仍舊主張要拆除新建。

因此安藤忠雄在整個建築立面的設計上，東翼住宅部分試圖複製舊有同潤會青山公寓立面記憶，但是西翼商業中心部分，立面則以大片玻璃材質為主，呼應到表參道整體繁榮流行印象，並在內部製造出迴繞華麗的商業中庭，內聚出一種繁華街坊的空間意象。其中位於基地東端三角形畸零地上原本就有的公廁與公共空間，處理得特別精彩；安藤忠雄發揮其狹窄空間的設計功力，將地下層入口、公共廁所及三角地，安排得十分巧妙。他以慣有的清水混凝土牆隔開後方巷道，以日式庭園般細緻地經營這小三角形空間，包括層疊的玻璃版所構成的三角塊體，玻璃體中湧出的泉水流向公廁方向，似乎有著某種象徵意義；三角地上種植一顆樹，並在清水混凝土牆上開出一個通往後巷的出口，讓這小型空間不僅空間流動感暢通，也兼具日式庭園抽象的美感。

巷道內隱藏著一座安藤忠雄新設計的集合住宅，這座集合住宅就位於表參道HILLS的後方，採取坡段式逐層退縮的設計，令人聯想到神戶六甲山的集合住宅形式，集合住宅整體以安藤慣有的清水混凝土為材料，十分容易辨識，側邊還有一棟設計工作室形式的建築，供美髮及藝術工作者使用。入夜後的「表參道HILLS」外牆有光雕設計，利用發光二極體（LED）讓情侶們的腳步大大地輝映顯現，吸引民眾在表參道上佇留，一直到深夜，同時也將表參道營造成充滿豐富光雕建築的「東京香榭里舍大道」。

表參道HILLS內部迴繞華麗的商業中庭。

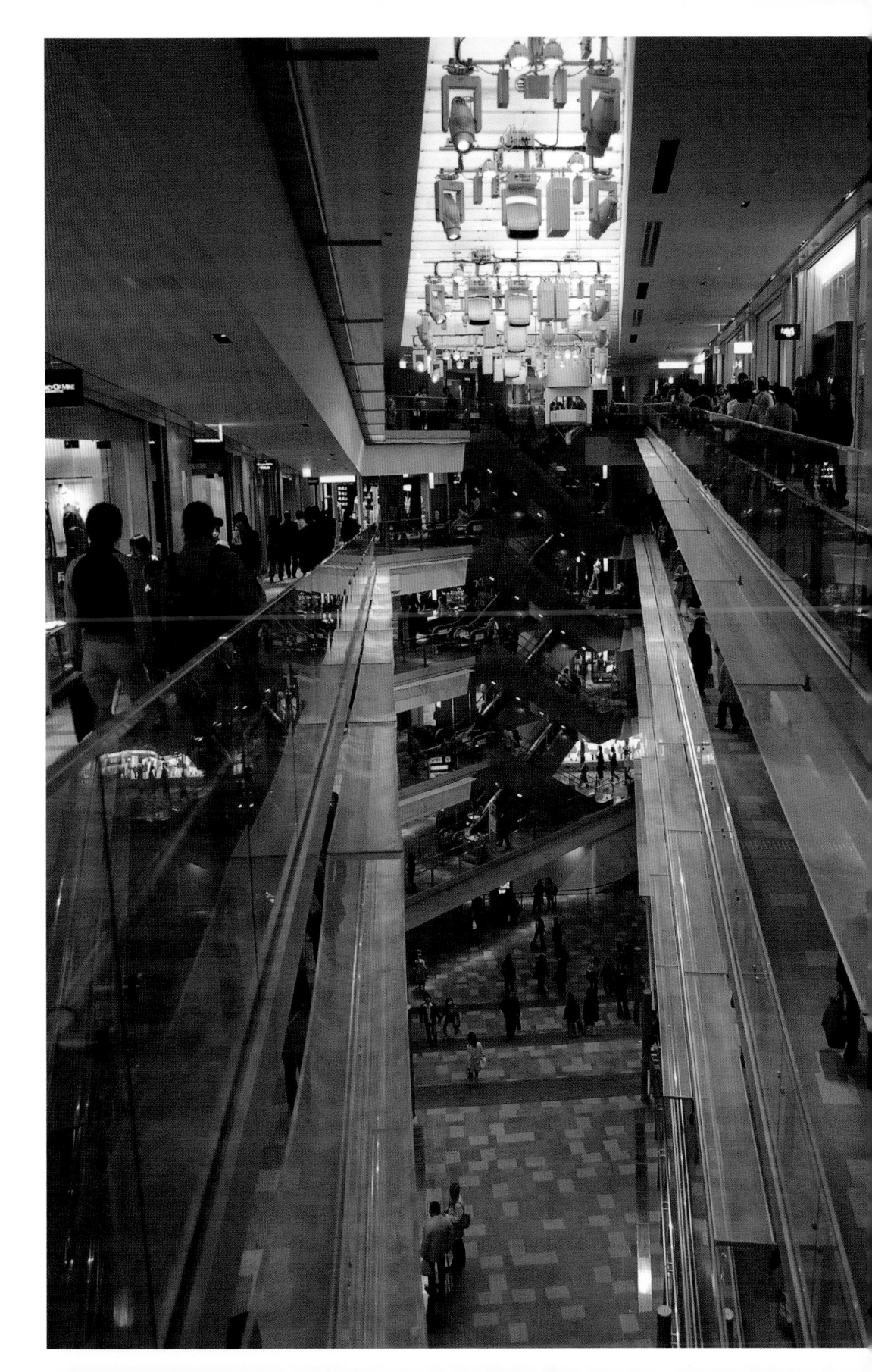

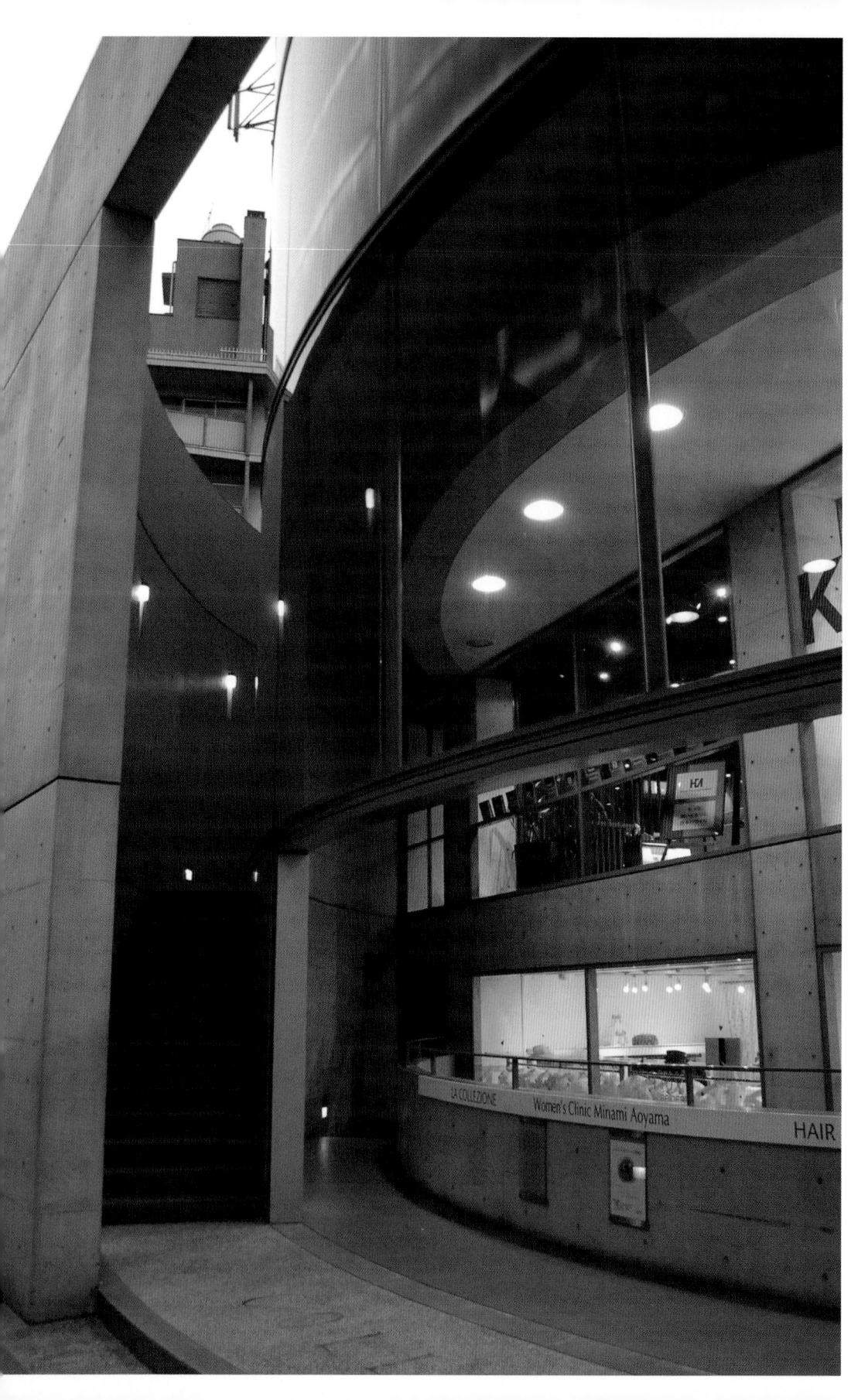

位於表參道盡頭的Collezion服飾店，依然散發著空間的魅力。

整個表參道HILLS內部最重要的商業空間，安藤忠雄以古根漢式環繞天井空間的坡道，來串連整個商場空間，企圖創造出如同美術館般的動線氛圍，不過現實情況卻因為人潮的大量湧入，三角形挑空中庭嘈雜聲充斥，人潮擁擠混亂，完全失去幽雅名店街的氣質與氛圍。從商業的聚眾角度而言，表參道HILLS成功地聚集了大批的人潮，但是從安藤建築的角度來看，卻失去了原有空靈禪意的空間吸引力。商業的安藤忠雄似乎擺脫了商業建築票房毒藥的惡名，但是卻讓人更懷念起那些狹窄、巧妙的住宅及美術館設計。

安藤忠雄的素顏

若是對安藤忠雄的表參道HILLS感到失望的人，可以順著表參道繼續前行，走過伊東豐雄的TOD'S大樓、水晶體般的Prada大廈、光井純設計的Cartier旗艦店，走向那座位於表參道盡頭的Collezion服飾店，你將可以找回十年前安藤忠雄素淨的建築容顏。這座建築經歷了年歲，卻依然散發著空間的魅力。長方體中央置入圓形的量體，動線階梯則在圓體外牆迴旋，有如空間迷宮一般；當光線射入建築物內，光影下的混凝土牆似乎活了起來。我想那才是屬於安藤的真正靈魂吧！

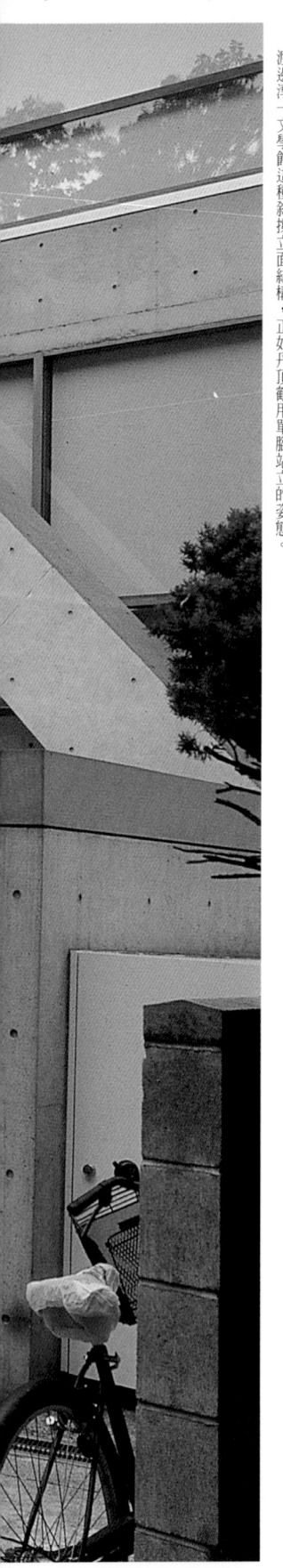

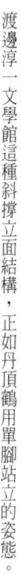

渡邊淳一文學館這種斜撐立面結構，正如丹頂鶴用單腳站立的姿態。

安藤忠雄的北國鴻爪

渡邊淳一文學館與水的教堂

北海道札幌市出身的文學作家渡邊淳一，在他的小說《紫丁香冷的街道》中，描述了他的故鄉北海道札幌的種種細節，其中一段描述雪融的聲音，觀察細膩，特別令人印象深刻。渡邊淳一寫道：「院子裡的雪在移動，三月中旬已過，陽光露臉。整個冬天埋住院子的雪高度漸減，簷端的殘雪也一點一點地融化。那聲音很難形容，但確實有雪融的聲音。」若不是在北海道成長生活，渡邊淳一應該很難寫下如此細緻的文學作品。雖然渡邊淳一因爲《失樂園》改編成電影而大大有名，但是同樣描寫外遇情感的《紫丁香冷的街道》一書，卻更接近渡邊淳一的北海道醫科學生生活經驗。在尋覓書中情節的漫步中，我們竟然發現了安藤忠雄在北海道札幌爲渡邊淳一所設計的文學館建築。

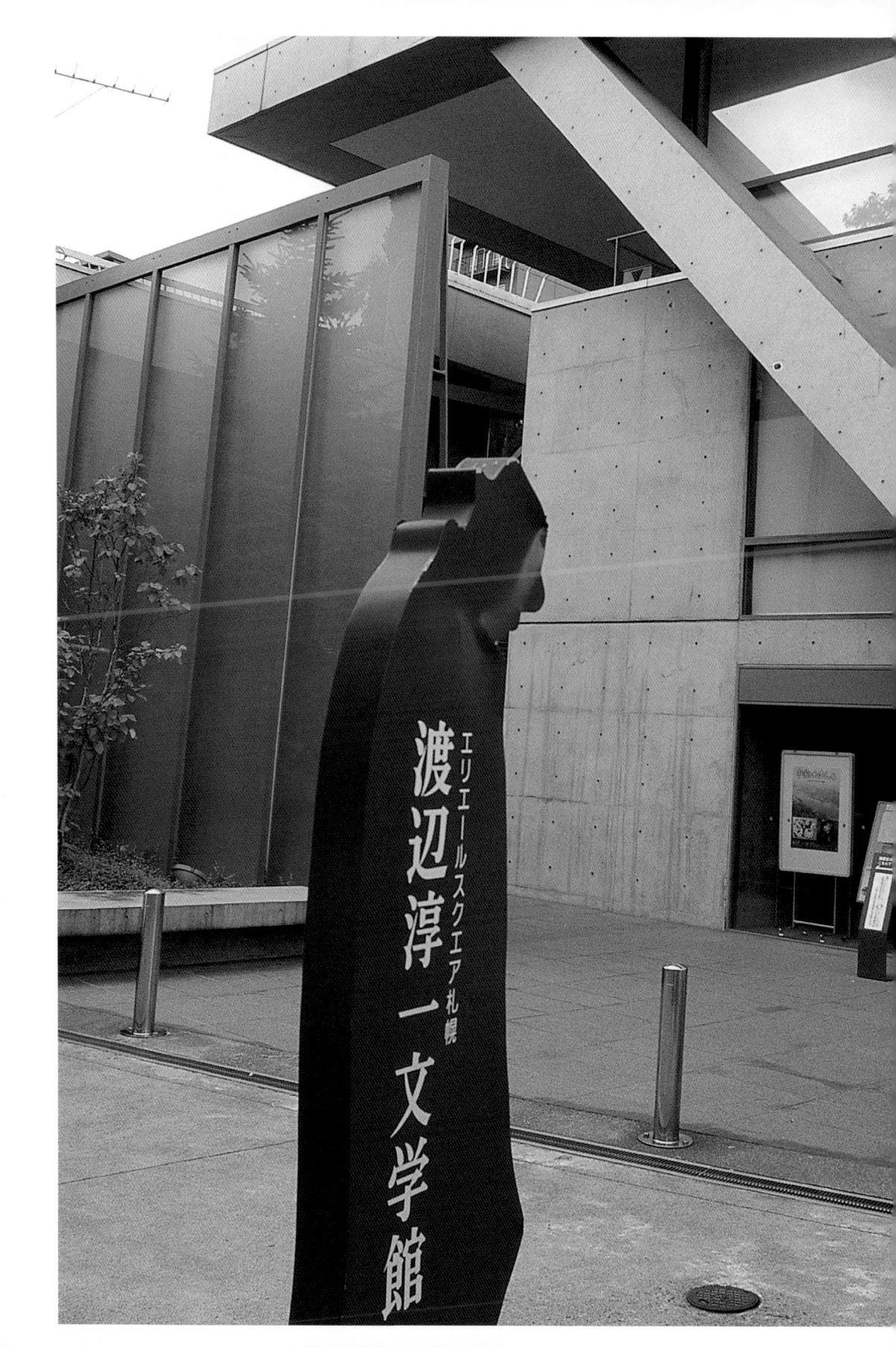

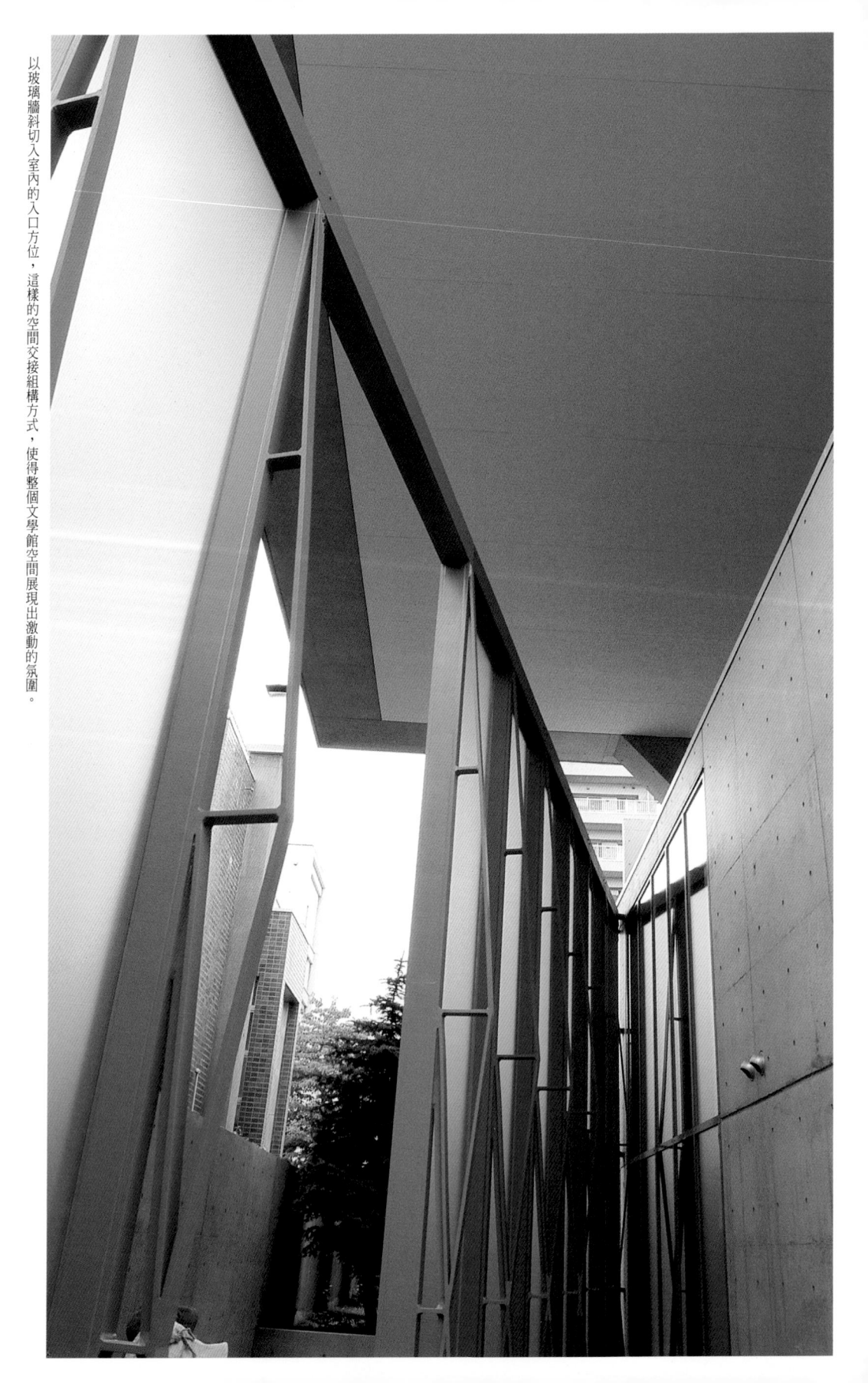

以玻璃牆斜切入室內的入口方位，這樣的空間交接組構方式，使得整個文學館空間展現出激動的氛圍。

渡邊淳一文學館位於札幌最大公園綠地──中島公園──的邊緣，是札幌市區少見鬧中取靜的幽雅地帶。九〇年代末期落成的文學館建築，以一種奇特的斜撐樑柱作爲立面象徵性結構，這種結構方式在日後逐漸轉變爲Y字形的建築結構，出現在安藤新世紀的作品中。不過渡邊淳一文學館這種斜撐立面結構，卻有著北海道特有的象徵意義，因爲在北海道的丹頂鶴正是用這種單腳站立的姿態傲視北國的荒原與嚴寒。

文學空間的營造

安藤忠雄以一貫冷調的清水混凝土與玻璃，作爲渡邊淳一文學館的主要建材。在如此壓抑低調的材料包覆中，居然隱現著某種強烈的激情，似乎正如渡邊淳一的小說一般，低調壓抑不爲人知的出軌感情，內在卻是澎湃蕩漾的火熱激情。安藤忠雄首度以玻璃牆界定側面的空間，同時也引導訪客進入斜切入室內的入口方位，這樣的空間交接組構方式，使得整個文學館空間展現出激動的氛圍。

整面牆上的方格木頭書架形成整片的書牆，展現文學豐富與令人摒息的魄力。

安藤忠雄曾經設計過的文學紀念建築包括大阪的司馬遼太郎紀念館（2001）與札幌的渡邊淳一文學館（1998），室內都以整面大牆的木製書架作裝飾；司馬遼太郎紀念館中的書牆甚至挑空高過兩層樓，在中間還有橋樑通過，更顯得文學的魄力與氛圍。如此看來，渡邊淳一文學館只是安藤忠雄的建築實驗，司馬遼太郎紀念館才是他強烈表現文學空間的作品。

不論如何，那簡單乾淨的書牆還是叫許多讀書人心生敬畏，而精心設計的階梯式移動「高椅」（high chair），本身就是書架，其靈感來自於日本傳統的階梯式儲物櫃。渡邊淳一文學館裡書架上的藏書，並沒有司馬遼太郎紀念館的藏書多，那些空著的書櫃似乎暗示著，仍然在世的渡邊淳一將會有更多文學創作流傳給世人。

安藤忠雄習慣用整片的書牆展現文學的豐富與令人摒息的魄力。

水面上的基督

安藤忠雄最偉大的作品與宗教信仰有著極大的關係，他曾經設計過幾座膾炙人口的教堂建築作品，是現代主義教堂建築的經典之作。一九九六年義大利首屆國際教會建築獎就頒給了安藤忠雄，評審認為「安藤教堂建築的特徵是形體的簡潔明快及強烈的神秘感，這些都是創造神聖空間不可缺少的要素。空間與表面，以及對光的聰明運用，使得身處於安藤的作品中會有一種詩的感動，甚至感受到神靈的存在。」

安藤擅長以人工環境去凸顯大自然的元素，而幾座教堂建築也因為個性分明，令人印象深刻。其中「光的教堂」因為呼應了現代主義建築，以光影變化來取代罪惡的裝飾，並且符合了新約聖經「神就是光」的教義描述，因此成為最受人矚目的安藤教堂；另外「風的教堂」、「海的教堂」則呼應了當地的自然景觀與地理條件，也深受人們的喜愛；「水的教堂」卻是個傳奇的教會案例，因為這座教堂並非一般教會聚會場所，而是一座飯店附屬的「結婚教堂」，又因為它的位置深藏於北海道的森林中，即使是安藤建築迷也很難找到。也正因為它的浪漫傳奇與神秘感，成為許多新人夢寐以求的結婚聖地，偶像劇與藝人MTV更是喜歡到此出外景。

「水的教堂」建築座落在森林中，沒有高聳的教堂鐘塔與歌德式會堂，反倒十分低調地隱伏在坡地下，遠遠望去除了背後的蒼綠森林之外，就只有高起的玻璃方塔，玻璃中呈現出十字架，不論從任何角落都可以看見。事實上，這座玻璃方塔正是教堂入口的標的物，方塔下方則是教堂唯一的隱蔽空間——管理控制室，同樣具有十字架的天窗，讓管理室中隨時印照著十字架的身影。

這座玻璃方塔正是教堂入口的標的物。

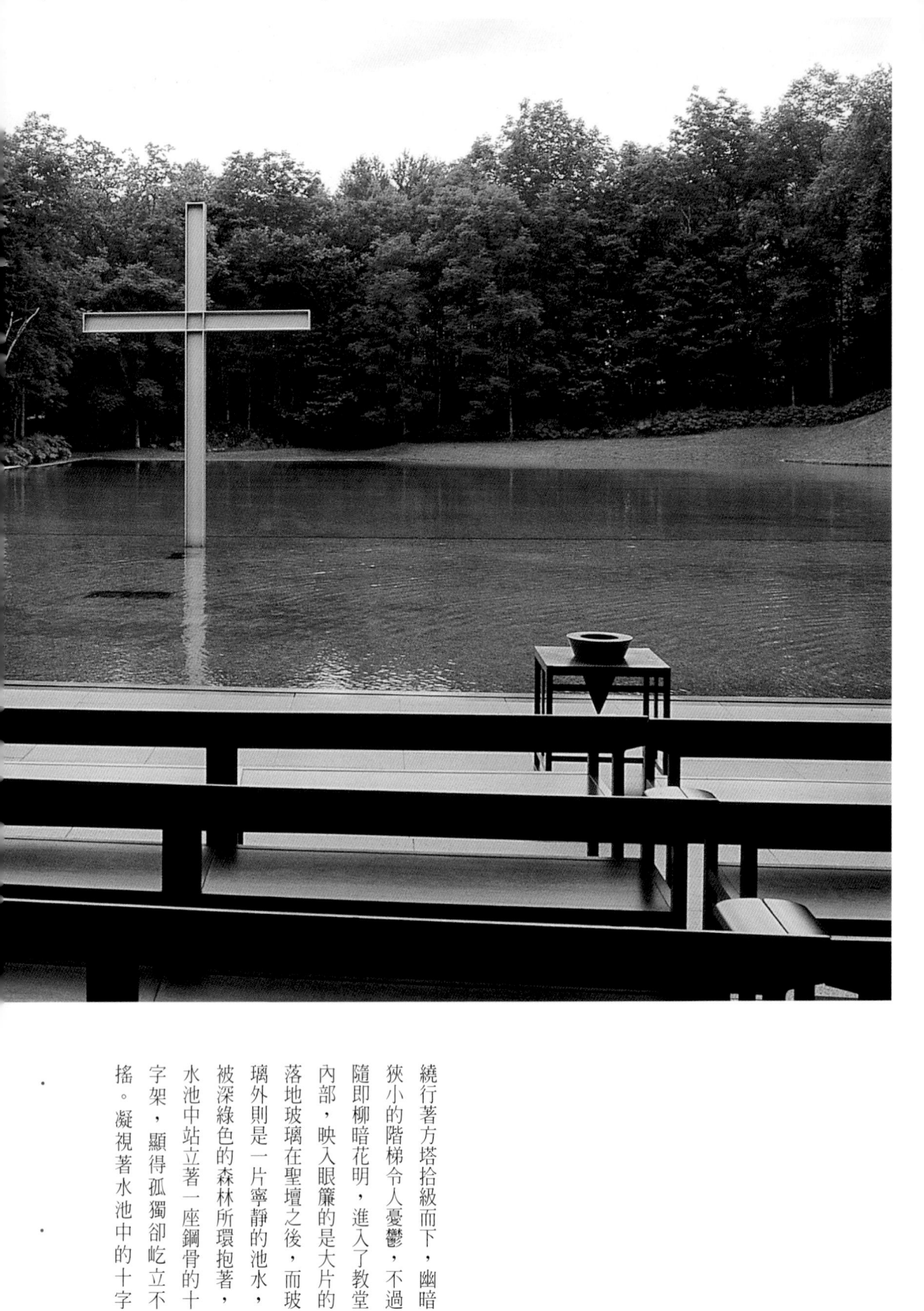

繞行著方塔拾級而下，幽暗狹小的階梯令人憂鬱，不過隨即柳暗花明，進入了教堂內部，映入眼簾的是大片的落地玻璃在聖壇之後，而玻璃外則是一片寧靜的池水，被深綠色的森林所環抱著，水池中站立著一座鋼骨的十字架，顯得孤獨卻屹立不搖。凝視著水池中的十字

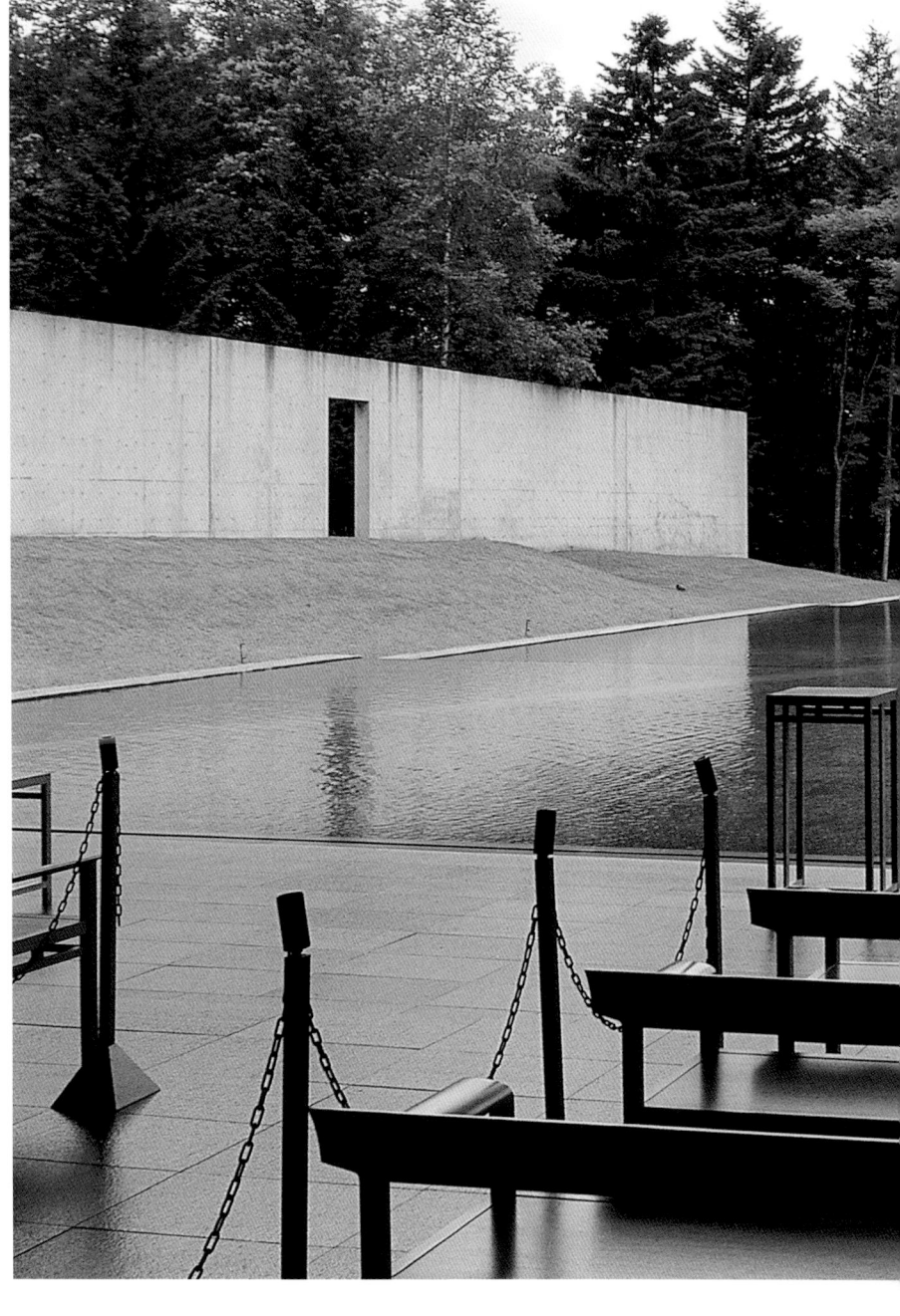

深綠色的森林環抱著一片寧靜的池水，水池中站立著一座鋼骨十字架。

架，我想到新約聖經中所描述的一段故事，「那時船在海中，因風不順被浪搖撼。夜裡四更天，耶穌在海面上走，往門徒那裡去。門徒看見他在海面上走，就驚慌了……耶穌連忙對他們說，你們放心，是我！不要怕。彼得說：主，如果是你，請叫我從水面上走到你那裡去。耶穌說：你來吧！彼得就從船上下去，在水面上走，要到耶穌那裡去，只因見風甚大，就害怕，將要沈下去，便喊著說：主啊！救我。耶穌趕緊伸手拉住他說：小信的人啊！爲什麼疑惑呢。」

彼得看見耶穌在水面上行走，也想走在水面上，不過當他走在水面上，起了大風，心中疑惑，失了信心，就幾乎要沈下去了。

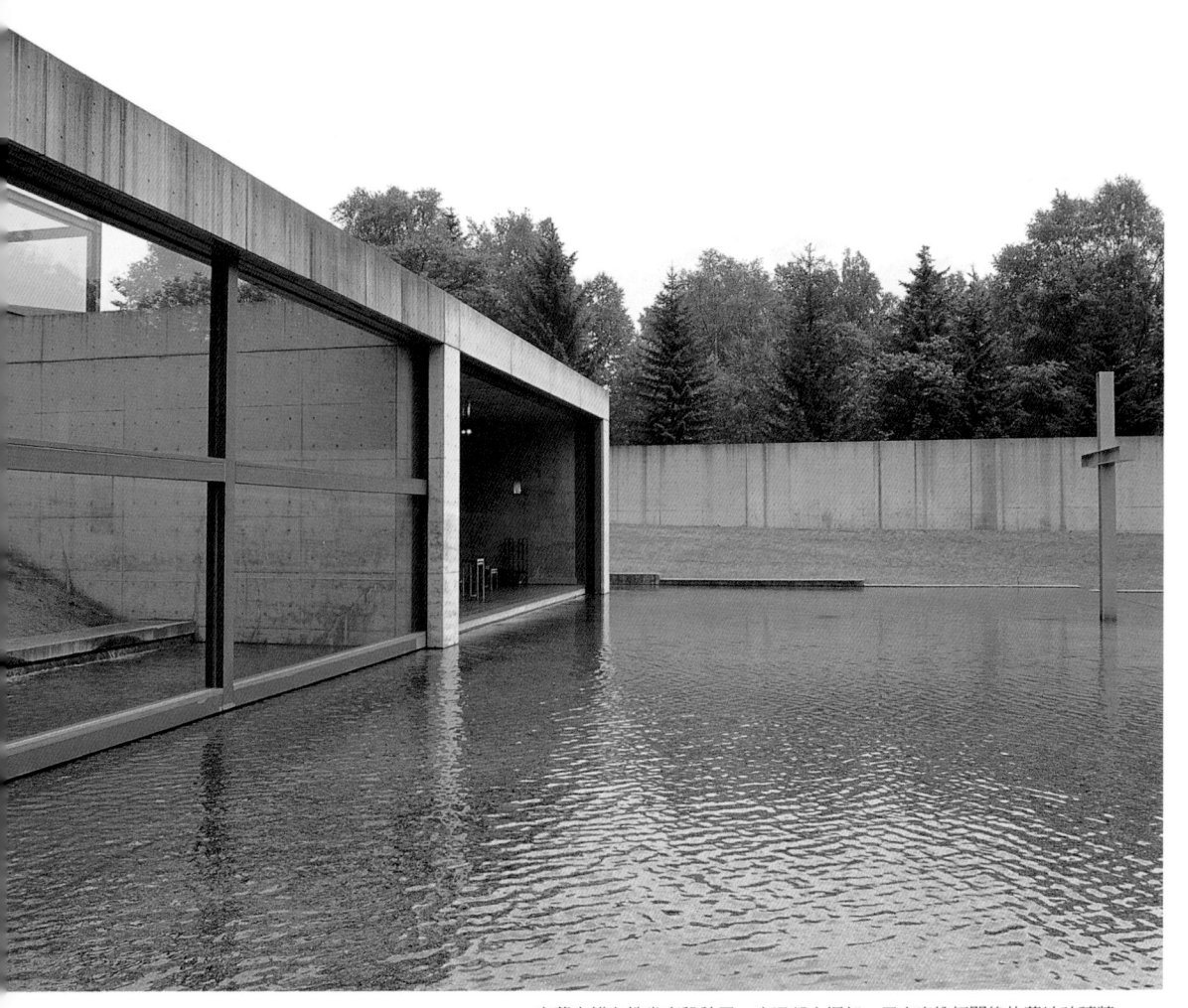

安藤忠雄在教堂旁設計了一座混凝土框架，用來容納打開後的落地玻璃牆。

安藤忠雄所設計的十字架屹立在水面上，不論是起大風，亦或是寒冬風雪，都呈現出鋼鐵堅毅的線條，正有如不動搖的信心一般，在北海道的天候中，更顯其珍貴。這座簡單抽象的十字架，正位於聖壇後方，安藤一反傳統將十字架掛在牆上的做法，反而將十字架置於水面上，使得這座十字架有如耶穌在水面上行走，充滿著教義想像的空間。

我正凝視水面上的十字架時，突然地大震動，我還以為是否遇到了日本大地震，待回過神來，才發現整面落地玻璃牆面正緩緩地向右移動打開。安藤忠雄在教堂旁設計了一座混凝土框架，用來容納打開後的落地玻璃牆；當整座玻璃牆面打開之後，感受到一陣清涼的風從森林中吹來，頓時覺得人與大自然的關係變得親切美好。安藤忠雄的靈感想必是從日本房子的生活經驗得來的，當初春之際，住在日本房子的家庭會將木窗整個打開，面對著萌生綠意的庭園，享受陽光帶來的溫暖與庭園植栽的樂趣。那種人在住屋中依舊可以體驗自然之美的設計，正是安藤在建築中一直要表達的重要課題。

韓國女星寶兒一曲「Merry Christmas」的MTV，就是在這裡拍攝的。影片中「水的教堂」在冬天的夜裡，水池已結凍成冰，天空中雪花飛舞，但是那座鋼鐵的十字架依舊屹立在寒冬之中；教堂裡布置成婚禮的場所，燭火將安藤的建築點綴得晶光閃亮。如此美好浪漫的畫面，不知吸引了多少人。也難怪許多女生都會夢想，婚禮一定要到「水的教堂」來舉行。

坐在「水的教堂」裡，我的心平穩安靜，看著被綠色森林環抱的水池，以及池中屹立的十字架，我默默地祈禱著。寧靜中我似乎可以聽見上帝從森林中發聲……不要怕！我必與你同在。

安藤忠雄　神秘的「蛋」系列作品

在日本各地進行建築旅行，常常會不經意地發現建築大師安藤忠雄的作品，而且這些作品又是安藤忠雄所未曾發表過的，令人異常驚訝。長時期以來遍訪安藤先生在日本各地的建築作品，對於安藤先生的建築手法以及建築材料、構造方式十分熟悉，因此只要看到建築物的真面目，我都能八九不離十地辨認出是否出自安藤先生的手筆。

在整個建築探險過程中，最具傳奇性的故事，就是去探訪安藤忠雄所設計的一棟「蛋」建築。在一次南下鹿兒島的旅行中，我發現一張日文建築地圖上，竟然標示著鹿兒島大學附近，有一棟安藤忠雄所設計的稻盛會館，因為這棟建築從未在安藤先生的作品專輯中出

鹿兒島稻盛會館就像一隻母鳥抱著牠的蛋一樣。

現過，我以為這大概是安藤先生早年的無心之作，並未抱持太大的期待，只是前往鹿兒島大學一探究竟。

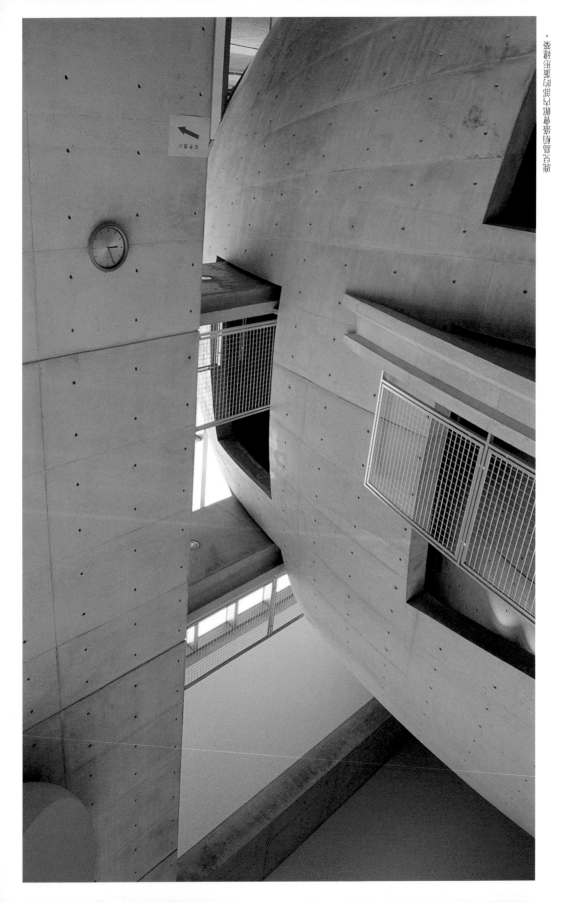

不料前往鹿兒島大學附近，只見一座清水混凝土的建築，的確像是安藤先生的手法，不過整棟建築卻包藏著一顆混凝土的巨大蛋形物體，這並不是安藤忠雄慣用的手法，也從未在他的作品集中發表過，令人十分狐疑。我記得安藤先生只有在大阪中之島公會堂整建案競圖時，曾經提出一個在古老公會堂內創造出一座蛋形禮堂空間的創意構想，不過這個前衛的提案卻不出所料地胎死腹中，不被評審委員們接受。

關於鹿兒島稻盛會館一案，我雖然可以確定是安藤先生的作品，但是我心中卻一直存著疑惑：為什麼安藤忠雄從未公開這個作品？為什麼安藤先生會設計一顆不為人知的巨蛋？這些疑惑一直到今年五月才得到解答。從五月九日中國時報文化藝術版安藤忠雄先生親自撰寫的文章中，他提及當年在中之島公會堂案上，想到在歷史建築中作一個雞蛋形狀的建物，「就像一隻母鳥抱著牠的蛋一樣，也像爺爺抱著孫子一樣的方式來重新設計」，這個提案雖然不被當局接受，但是當時有一位企業界的稻盛先生卻很喜歡這個構想，因此想把這個構想捐贈到他畢業的鹿兒島大學去，最後這個「抱蛋」計畫就在鹿兒島大學中實現了。

因為稻盛先生堅持蛋形建築一定要用混凝土來建造，因此帶給安藤忠雄一個全新的挑戰。（事實上，鹿兒島地區的建築師高崎正治，正是以設計混凝土蛋聞名，以致於會讓人以為稻盛會館是高崎正治所設計），以混凝土建造雞蛋造型的建築物的確不是件容易的事，所以高崎正治在建造了「ZERO宇宙」、「玉名天望館」以及「輝北天球館」之後，便不再用混凝土建造蛋形建物，而改以較輕的金屬材質施作。

安藤忠雄先蓋建築體內的蛋形建築，之後再蓋外殼，模版的成形十分困難，他認爲這棟建築的完成，實在是有賴眾人的智慧，共同合作才能完成。安藤忠雄的混凝土蛋形建築物與高崎正治不同，高崎正治的蛋建築多爲直立形式，但是安藤忠雄的蛋建築則爲橫躺狀，較適合當作公共集會場所使用，看起來也的確像是安臥在母雞懷中的雞蛋，讓人感覺十分溫暖窩心。

室內圓球混凝土薄殼被玻璃包覆在室內，卻又有一部份突出玻璃牆面，形成一股呼之欲出的氣勢。安藤忠雄很巧妙地運用坡道迴旋於蛋形建物周邊，讓人可以一面走在坡道上，一面欣賞蛋形建物的奇妙造型，這又是安藤先生對於柯比意「建築散步」偏好的表現。走入蛋形建築內，細看清水混凝土蛋殼牆面，可以發現其模版設計打造十分講究，也可以感受到這座蛋形建築施作的困難與挑戰。正如安藤先生所說的，蛋形混凝土結構是一種挑戰，而勇於接受並克服挑戰，正是建築的魅力所在。

鹿兒島大學稻盛會館並非是安藤忠雄唯一的蛋形建築，安藤先生另一座鮮爲人知的蛋形建築位於岐阜縣的長良川國際會議中心。相對於鹿兒島大學稻盛會館，長良川國際會議中心是一座十分巨大的公共建築，其蛋形建築物也顯得非常龐大。蛋形建築被置放在一座龐大的基座上，其軸線正對著長良川對岸山上的岐阜古城，蛋形建築物上還有一開口，可以從蛋內遠眺山上的岐阜城堡風光。

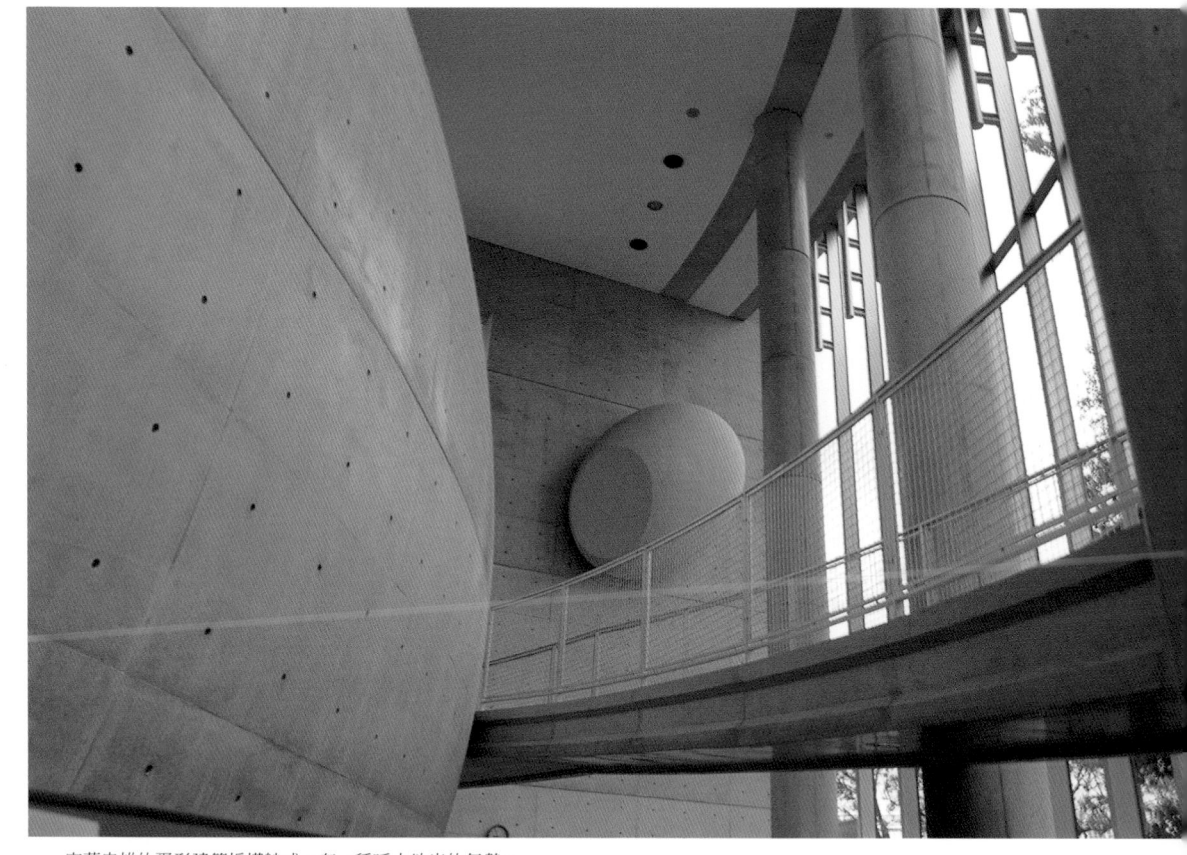

安藤忠雄的蛋形建築採橫躺式，有一種呼之欲出的氣勢。

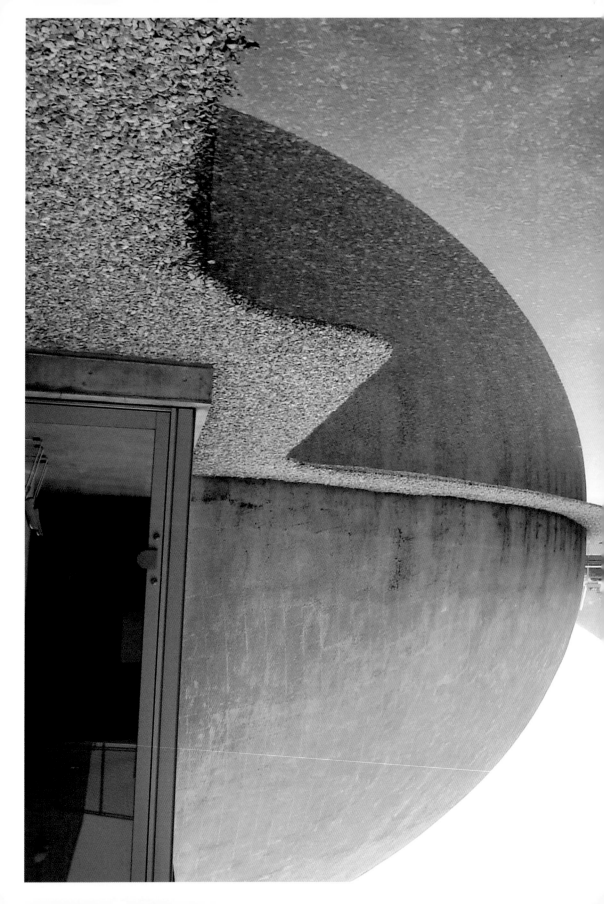

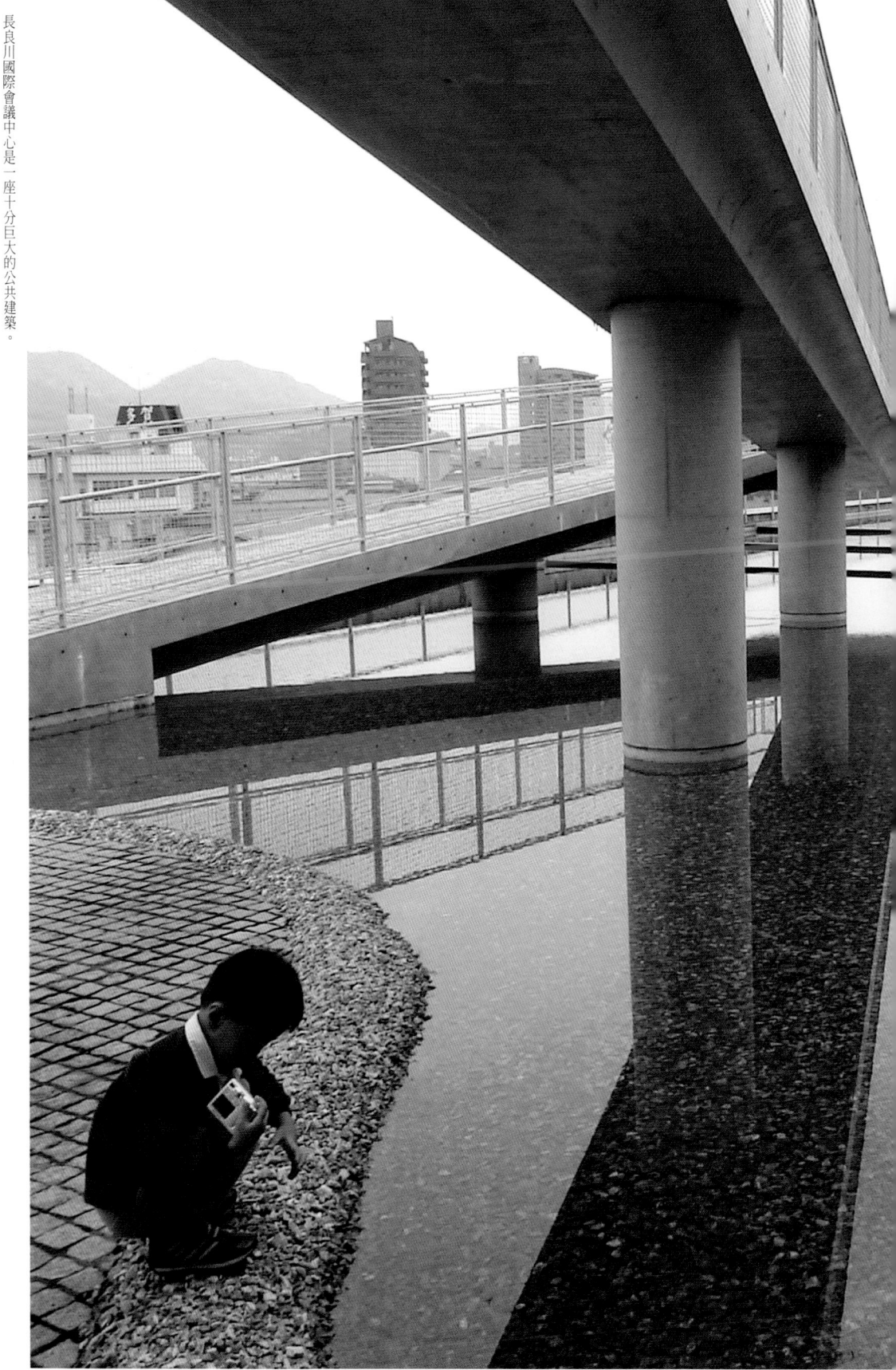

長良川國際會議中心是一座十分巨大的公共建築。

長良川國際會議中心的蛋形建築正對金華山上的岐阜城。

長良川國際會議中心的蛋形建築，因為體積實在太過於龐大，其蛋殼表面甚至以馬賽克磁磚貼覆，遠看時整個蛋形因為開口而顯得不完整；而近看時，又因為蛋形表面處理的粗糙，令人有些失望。與鹿兒島大學稻盛會館相較，後者因為蛋形建築較小型，因此整體感受也較為細膩、纖緻，比較像是安藤忠雄的作品水準，或許正如許多人所疑慮的，安藤忠雄還是適合處理小型的建築案例，正如日本庭園建築本來就是以小而美著稱。或許也是如此，安藤忠雄這座巨大的案子，在他的作品集或專輯中，並未被大肆報導宣傳，也因此很多人都不知道，其實安藤忠雄的建築設計中，居然有這些神秘的「蛋形建築」系列。

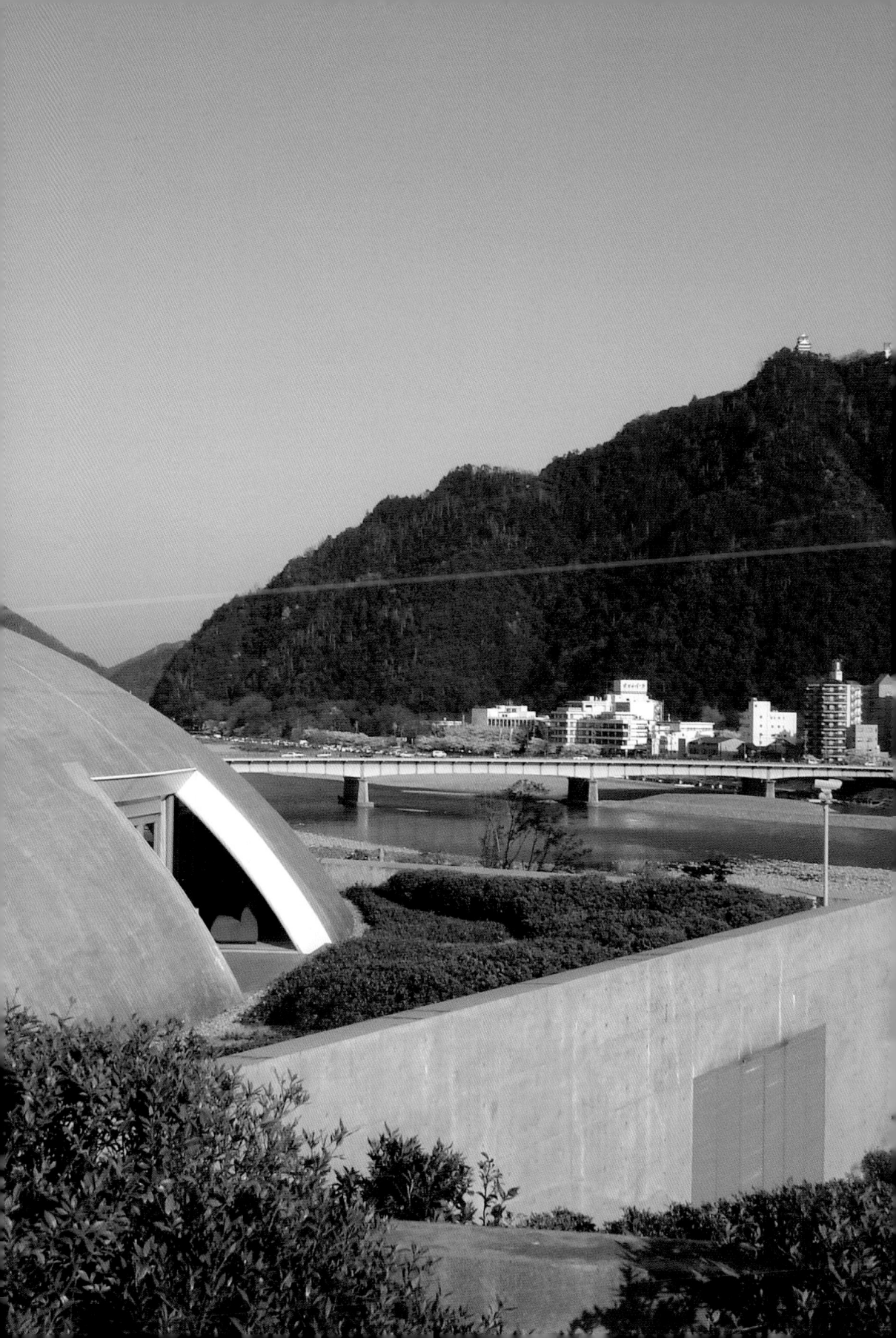

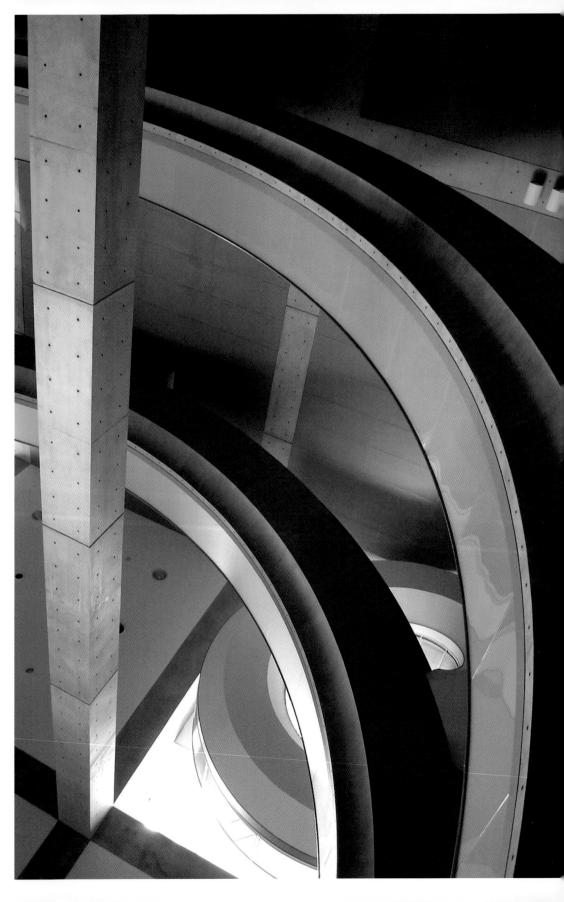

不論如何，安藤忠雄的設計還是為岐阜市民開創了一座國際水準的公共建築。長良川國際會議中心由長良川一側，有大階梯可直上屋頂，形成屋頂花園的公共空間，大片的階梯也為岐阜市開創了美好的開放空間，市民們可以坐在階梯上遠眺長良川自然綠帶景觀，也可以看見金華山上的岐阜城堡。長良川國際會議中心還有通道與旁邊的國際性大飯店連接，提供外地開會人士住宿的便利；另一側更有長良川體育場、長良川球場、武道館與文化中心等公共設施，是岐阜市重要的公共活動空間。

從大阪公會堂整建提案、鹿兒島大學稻盛會館，一直到長良川國際會議中心，安藤忠雄的「抱蛋」計畫，從早期的草圖夢想，一直到後來的成形，蛋形建築或許是安藤先生最大的設計挑戰，當世界各國建築師都以各種輕質建材塑造巨蛋建築之際，安藤先生居然還執著於以清水混凝土去塑造蛋形建築，似乎有意堅持現代主義大師柯比意所留下的建築傳統。或許有一天，安藤忠雄終究會完成一顆完美的清水混凝土巨蛋，那將會是安藤建築系列中，最偉大的成就吧！

國際會議中心內部天光散落，十分壯觀。

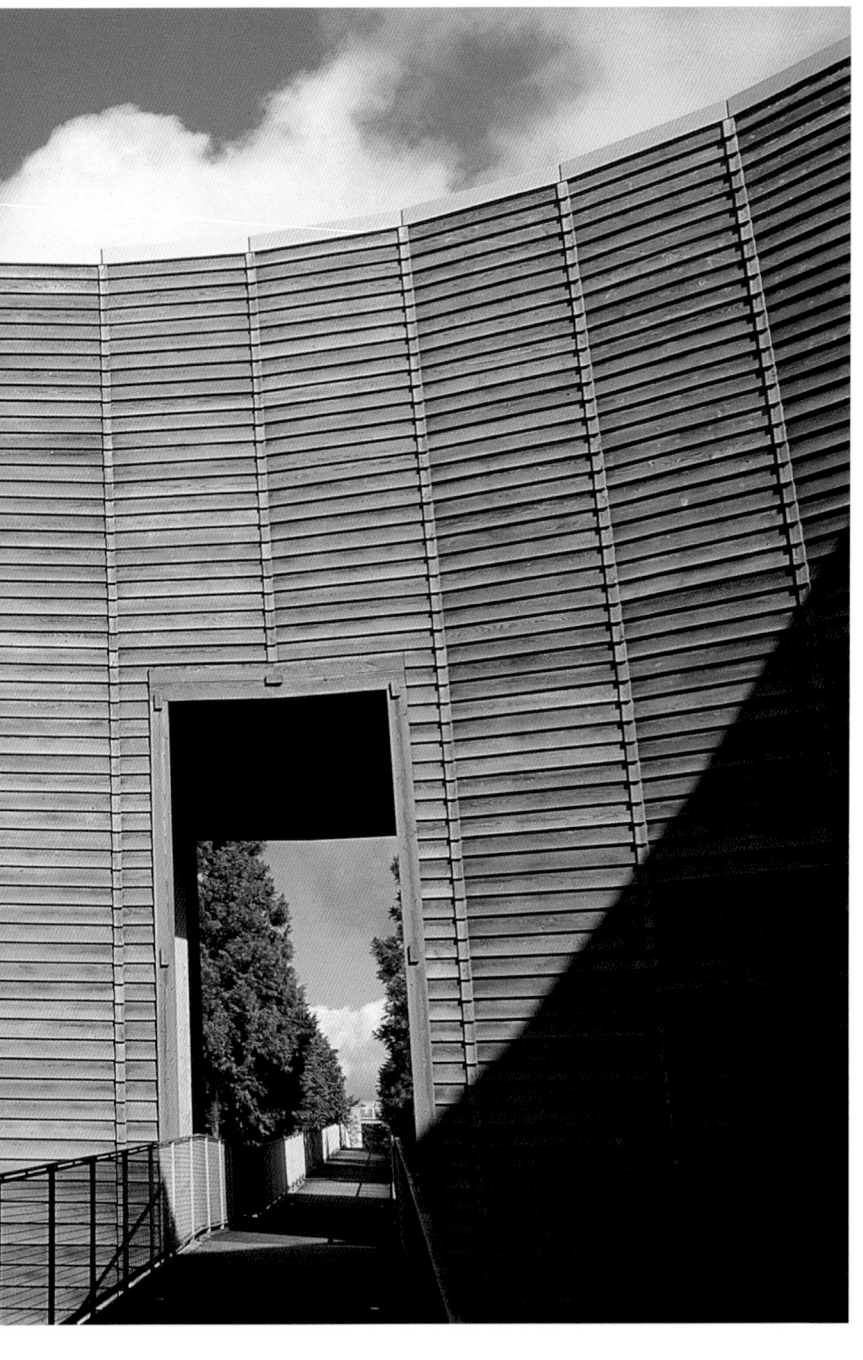

安藤忠雄的木頭記憶 南岳山光明寺與木之殿堂

建築師安藤忠雄以清水混凝土建材聞名，幾乎所有人看見清水混凝土建築，就會聯想到安藤忠雄，特別是他那種有別於西方柯比意粗獷主義建築的細緻混凝土牆面，就像是京都藝伎撲粉的臉龐一般。除了清水混凝土之外，安藤忠雄也嘗試使用日本傳統的建材──木料，作為其延續日本建築精神的重要證明。

木之殿堂是安藤忠雄重要的木造建築之一。

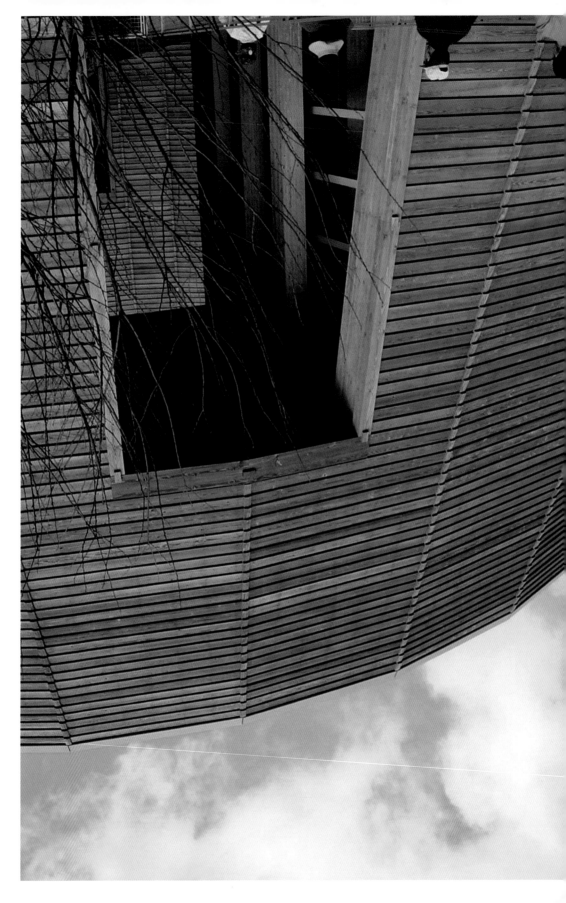

安藤忠雄的木造建築

安藤忠雄重要的木造建築包括木之殿堂、南岳山光明寺、4m×4m住宅第二棟，以及直島美術館山下「家」系列中的「南寺」建築。木之殿堂位於山間密林處，整個木頭建築與周遭森林融合為一，讓人感受到大自然中林木的魅力。

木之殿堂雖然不是宗教建築，但是卻有著一種超乎凡塵的寧靜和靈性。整個建築呈現圓環狀，有天光瀉下的中庭，一道強而有力的步道穿過圓環形建築，直入茂密的森林，參觀者藉著這座高架步道，可以在森林上方進行建築與森林交融的空中散步。安藤忠雄在此重現其對於伊勢神宮的原始記憶，「自然界與建築溫柔地融合在一起而共存共生的景象。」安藤忠雄第一次去伊勢神宮，是小學畢業旅行的時候，他回憶道：「從五十鈴川往大鳥居走去，穿越森林，在參道的砂利對面，可以看見伊勢神宮的外宮與內宮的樣子，我總覺得那兒所展現出的外觀與散發的氣氛，便象徵著日本人對於自然的想法。」

木之殿堂猶如一座隱密於森林中的教堂或寺廟，讓所有參訪者可以靜心於大自然的擁抱中，沐浴於高濃度森林芬多精的風呂裡，精神與心靈都同時被喚醒，感受到一種塵囂中難得的清明。森林的自然木材帶給人們一種溫暖的慰藉感，同時也是日本傳統建築的重要建材，因此成為日本現代建築師一直努力去嘗試的實驗建材。安藤忠雄的木造建築除了木之殿堂、直島南寺之外，還有位於明石海峽畔、第二座4m×4m住宅。這座住宅的業主因為看了安藤忠雄所設計建造的南岳山光明寺，深受感動，一定要安藤先生為他用木頭建造一棟夢幻住宅。這件事情也激起了我想要到南岳山光明寺一探究竟的衝動。

水面下與水面上的寺廟

安藤忠雄所設計的寺廟，基本上都不是傳統的大斜屋頂的建築形式，而是以西方現代建築手法，試圖去詮釋東方的宗教空間。本福寺水御堂是一座位於水下的寺廟殿堂，有人將其稱之為「水下天堂」，聽起來頗有清涼消暑的味道。南岳山光明寺則是一座位於水面上的寺廟，猶如一位在水面蓮花座上打坐的佛陀。有趣的是，這兩座寺廟一座稱之為「水御堂」，另一座又被稱之為「光御堂」：意味著兩座建築所強調的設計重心不同。

南岳山光明寺地處四國地區愛媛縣西條市，當地以湧泉好水出名，安藤忠雄在設計光明寺本堂時，再次顛覆了傳統寺廟建築的規範，不僅沒有雕龍畫棟，也沒有繁複斗拱、樑瓦，有的只是極端質樸簡素的木柱排列，正如安藤先生記憶中的伊勢神宮一般，「排除了一切的矯飾……透過檜木來裝飾神明，使得在這裡最特別而著名的，是木頭這材料的存在感。可以說所有的東西都是以木材還原出來的世界。」安藤忠雄依然可以清晰地記得四十年前伊勢神宮遷宮時，新木材所發散出的香味，這種記憶也使得他試圖以木頭純粹的材質，去建構他心目中單純化的建築，他認為單純化的空間更能夠將事物的深度傳達出來。

光明寺的池水環繞著寺廟本堂，讓人們與木造建築保持一定的距離，安靜地欣賞水面上的殿堂，池水因湧泉緩緩晃動，將光影反射進入木柵殿堂內，產生光影搖曳的效果。外木柵圍牆環繞內木格柵圍牆，猶如大木方塊包被著小木方塊，中間分隔出走道，行走在其間，不僅感受到瀰漫的木頭香氣，同時也感受到穿過木柵牆的光線晃動，體驗到一種純粹的空間情境。簡潔素淨的木頭廟宇殿堂，方形的量體與寬大的屋頂……簡單的幾何竟然可以展現如此莊嚴肅靜的力量，令人不禁佩服安藤先生的功力。

南岳山光明寺當地湧泉引入池水，塑造出一座浮於水面上的寺廟。

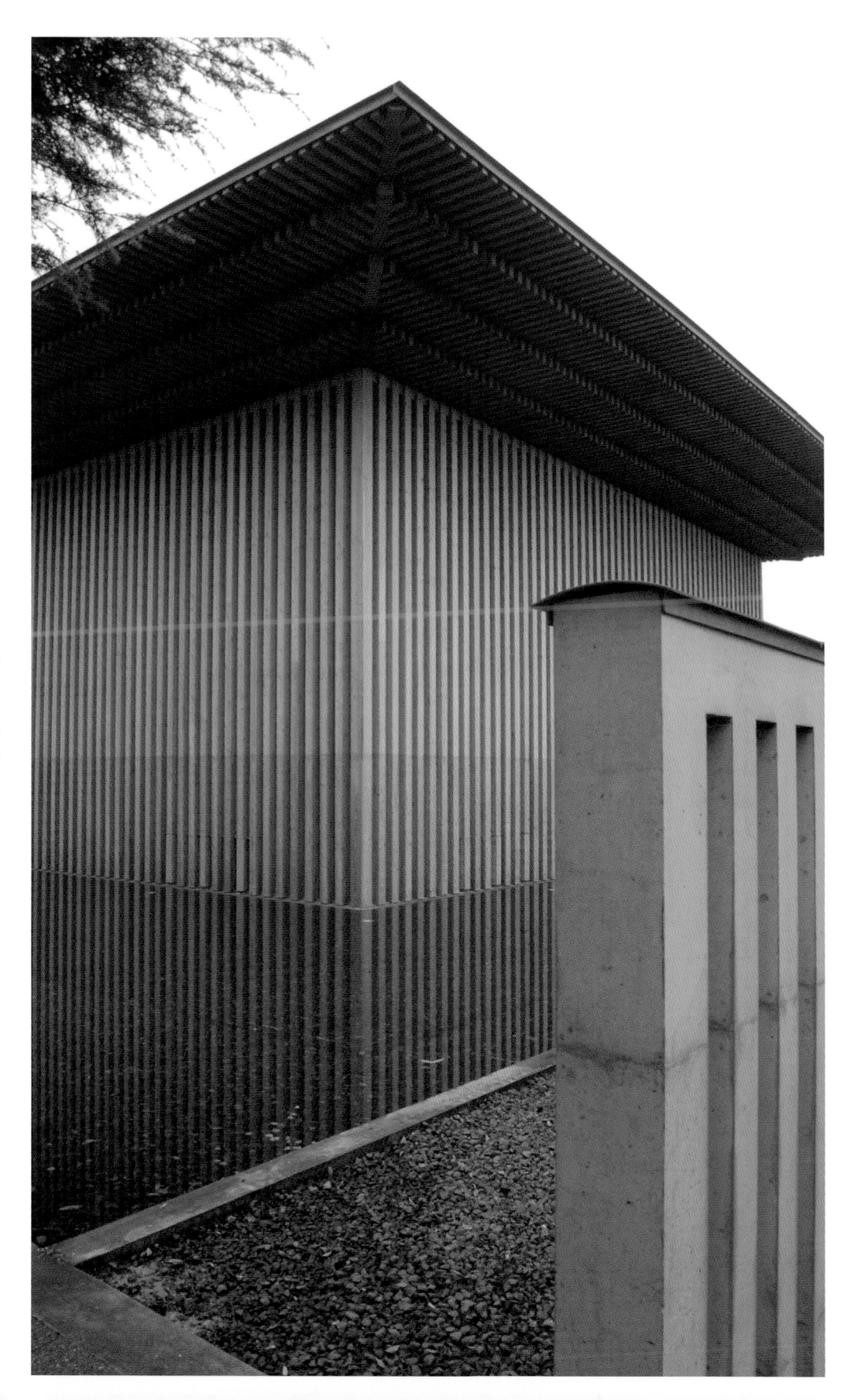

行走在寺廟中，不斷感受鐵鑄燈的沉重莊嚴，同時也感受到光線的流動。

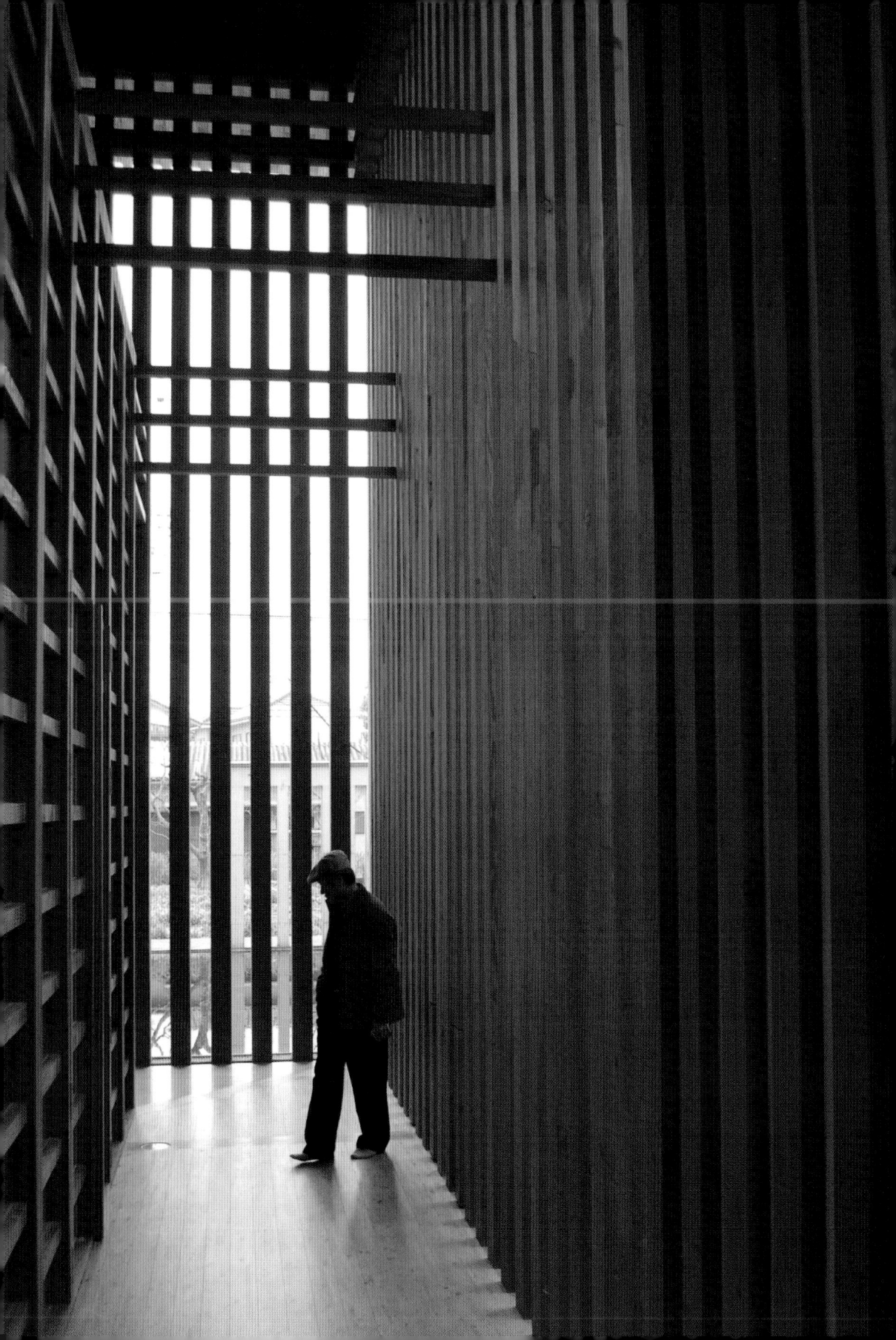

站在光明寺水池前凝視，整個畫面瀰漫著超現實的色彩。

木造本堂建築體有清水環繞，而水池邊的清水混凝土建築則爲寺廟的辦公空間，以及作法事的禮堂，供奉骨灰的靈骨塔等。我們溜進禮堂後方的空間，那一排排猶如火車站置物櫃的塔位，十分現代有趣！一點也沒有靈骨塔的恐怖陰森，同行的一位朋友好奇地打開其中一個塔位的櫃門，我們驚駭地試圖去阻止他，可惜已經來不及了……櫃門被打開，幸好這個塔位還未供奉往生者的骨灰。不過方形的空間中出現的竟是具體而微的寺廟正堂裝飾，令我聯想到電影《星際戰警》（MIB）中出現的一幕：打開車站置物櫃，發現裡面竟然還有一個世界。

發亮的月光寶盒

黃昏時刻，站在光明寺水池前凝視，烏鴉、枯樹、石燈籠，以及木頭方盒建築，整個畫面瀰漫著超現實的色彩，正如畫家達利筆下的枯樹與融化的時鐘，好像時間到此是靜止的一般，寧靜得令人匪夷所思。不過夜晚的光明寺卻猶如一座發光的珠寶盒，內在的光線從木質格柵間縫中露出，水池泉水映照著光影，泛著閃閃的波紋，呈現出一種華貴的氣氛。

從木之殿堂到南岳山光明寺，安藤忠雄回應了童年對木材香氣的記憶，而他所設計的木造建築空間，從某個角度言，我認爲早已超越了伊勢神宮的偉大。

安藤式古墓的探險　飛鳥歷史博物館

巨大古墳的出現，象徵著生命有限的人類試圖以土石建築來證明自己的存在。不論是埃及的金字塔，亦或是中國的秦皇塚，人類一直在對抗永恆時間的消磨，努力在歷史的洪流中，存留下一絲一毫的痕跡。

「未知」是死亡令人懼怕的元素，同時也是它最吸引人的部分。古墓猶如未知世界的入口，永遠帶著一種奇特的磁場，吸引著好奇的世人，窺探屬於另一個世界的極樂異境。這也解釋了爲什麼性感女星安潔莉娜裘莉的電影《古墓奇兵》會如此受歡迎。電影中安潔莉娜裘莉多次深入世界聞名古墓中，探訪那未知的神秘世界，同時也吸引著成千上萬的觀

眾，隨著她玲瓏的身影，一起進入古墳內驚悚卻又令人期待的神秘場域。

飛鳥歷史博物館是一座「精神上的古墓」。

光景的中其呈露空間之質地使清水混凝土的壁面，藉由自然光線的洗禮，

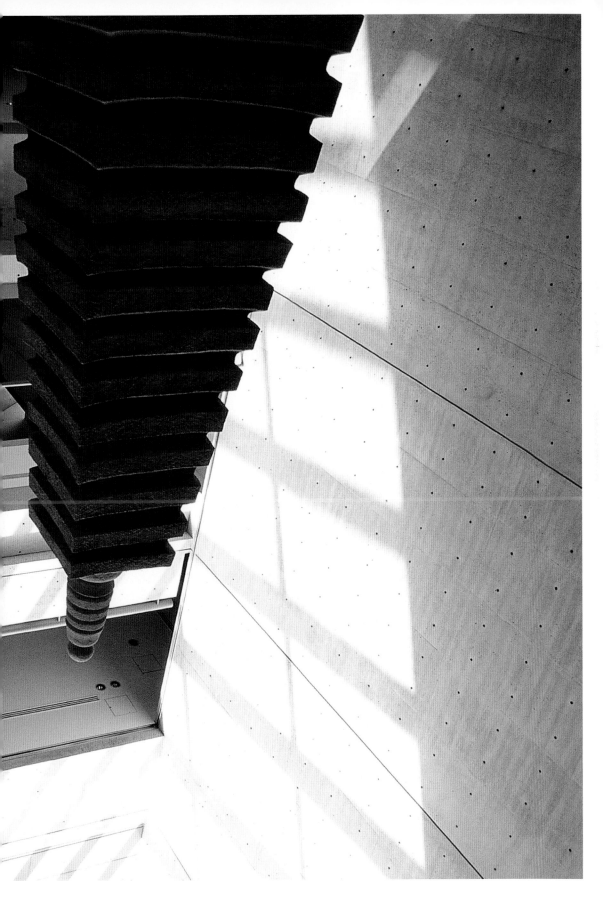

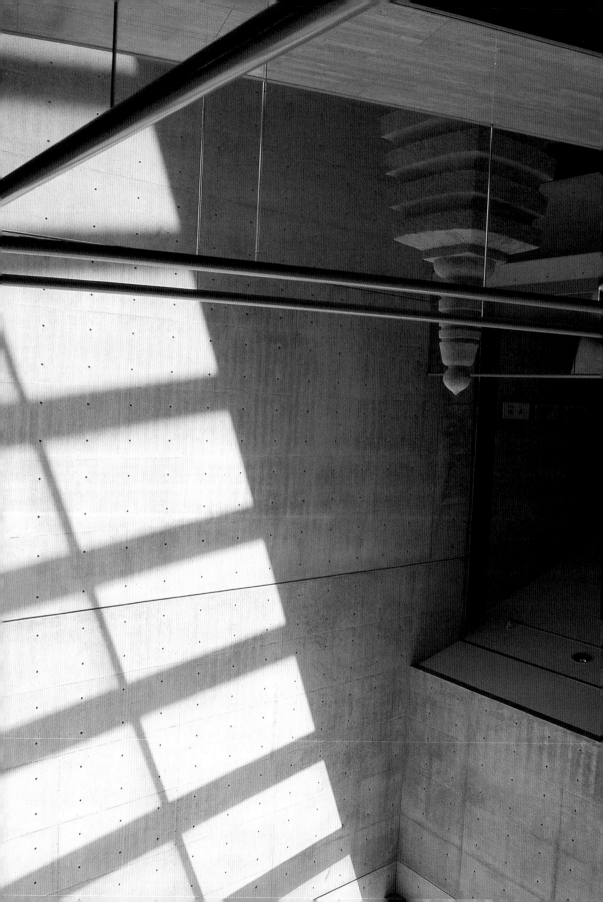

曾經參觀過許多古墓，包括秦始皇的陵墓與他的千軍萬馬，明孝陵的陰森冷冽和墓前壯觀的神道，印象中只剩下木訥的秦俑以及神道上並列的奇禽異獸。中國歷史上這些隆起的古墳，在廣闊的土地上，顯得十分渺小；相較之下，領土狹小的日本島國，竟然也曾經擁有許多巨大的古墳，這些古墳在狹隘的土地上，顯得十分巨大而詭異。

這些墳墓有的呈現鑰匙孔的形狀，有的就只是一座隆起的山丘；為了這些古墓，日本都市道路規劃不惜繞道避過歷史遺跡，或是在都市中保留古墓，作為綠地公園空間使用。可能是對於人死後鬼魂的不同看法，日本人對於墳墓與住家比鄰而居的現象，較中國人來得容易接受，常見鬧區市街中突然出現一區的墓地，而春天櫻花盛開之際，許多人甚至在墓碑前席地而坐，喝起花見清酒來；另一方面，也可能是國土的狹隘，使得居住空間陰陽錯亂，住宅與墳場擁擠在一起，成為無可奈何的生活實況。

不論如何，那些巨大的古墓已經存在，都市居民也經常要面對這些巨大的奇特物體，為了讓更多人可以瞭解古墓的歷史與先人的種種，成立古墓博物館是許多地方嘗試努力建設的事。

精神上的古墓

安藤忠雄設計過兩座古墓博物館，一座是熊本縣立裝飾古墓博物館；另一座則是大阪府立飛鳥歷史博物館。這兩座古墓博物館基本上都位於古墓密集的地區，同時在安藤忠雄的設計中，更將古墓博物館視為是另一種形式的「古墓」，他認為古墓是用來放置古人的遺體的，而古墓博物館則是用來放置古人的遺物與歷史記憶，是「精神上的古墓」。

天井中所塑造出的光線魔術。

事實上，位於大阪的飛鳥歷史博物館正如一座隆起的大墳，一座安藤式的古墓。安藤忠雄以逐漸升高的大台階與中央突兀的方形向上塊體，形塑出一棟顛覆傳統的博物館建築。大片的階梯就是博物館的屋頂，而古墳博物館空間則位於階梯下，幽暗的空間讓人有如置身在古墓中一般。中央突起的煙囪樣方塊，正是古墳中幽魂羽化昇天的途徑。

安藤忠雄的飛鳥博物館周圍遍布著日本飛鳥時期的古墓，那些歷史古墓不是平常人可以進入的，但是這座安藤式的古墓，卻可以任由建築奇兵進入探險神遊。進入底層幽暗的展示空間，飛鳥時期的貴族人像模型栩栩如生，而一座巨大仁德陵古墳模型就安置在大廳中央，漫遊其間猶如進入時光隧道，原來關於古墓是進入另一個時空入口的說法，在安藤式古墓中似乎得到某種印證。

迂迴的路徑

我從安藤先生設計好的步道走去，右邊是充滿自然春色的池沼，視線終點則是從飛鳥博物館大階梯中穿越而過的入口坡道。我好像古墓奇兵一般，開始進入安藤先生所設計的神奇古墓世界。

在飛鳥博物館的路徑設計上，仍舊是充滿著空間迂迴的趣味，甚至帶著人生風景的意境隱喻。建築物前方的清水混凝土矮牆，塑造了入口的路徑，沿著牆面的弧度漫步在小徑上，一方面欣賞右邊充滿自然寧靜綠意的池沼，一方面向上仰望大階段上的方塔，有如人生青少年時期的樂觀無憂，並且滿有攀爬人生高峰的企圖心；走完這段小徑，面對大階段上的方形塔，奮力向上行進，邁向人生成功的最高峰；終於爬上方塔頂部，站在塔頂眺望遠方，來時路徑盡入眼底；此時可以選擇繼續逗留，瀏覽周遭風景，也可以開始步下階梯，來到大階段底部。

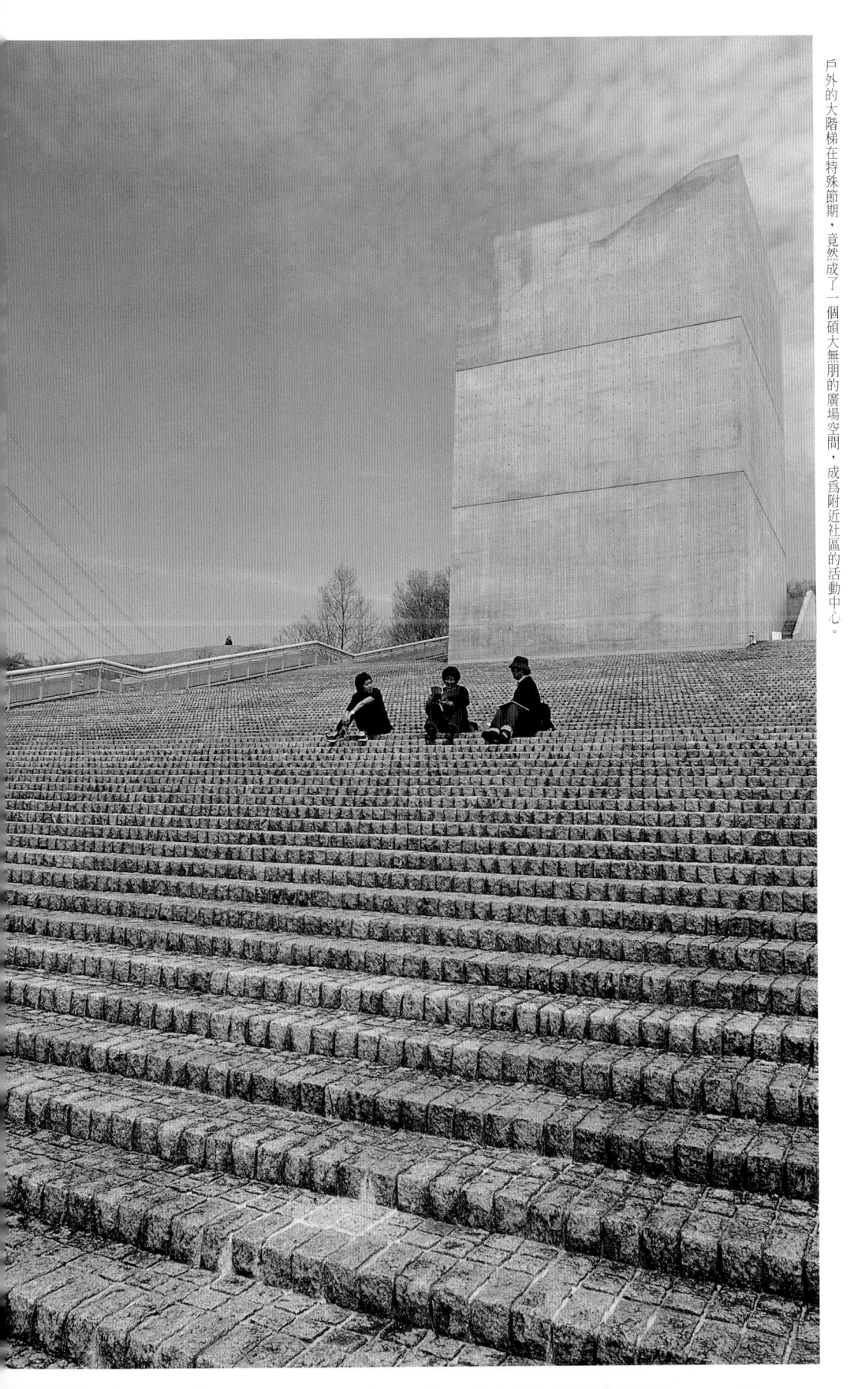

戶外的大階梯在特殊節期，竟然成了一個碩大無朋的廣場空間，成為附近社區的活動中心。

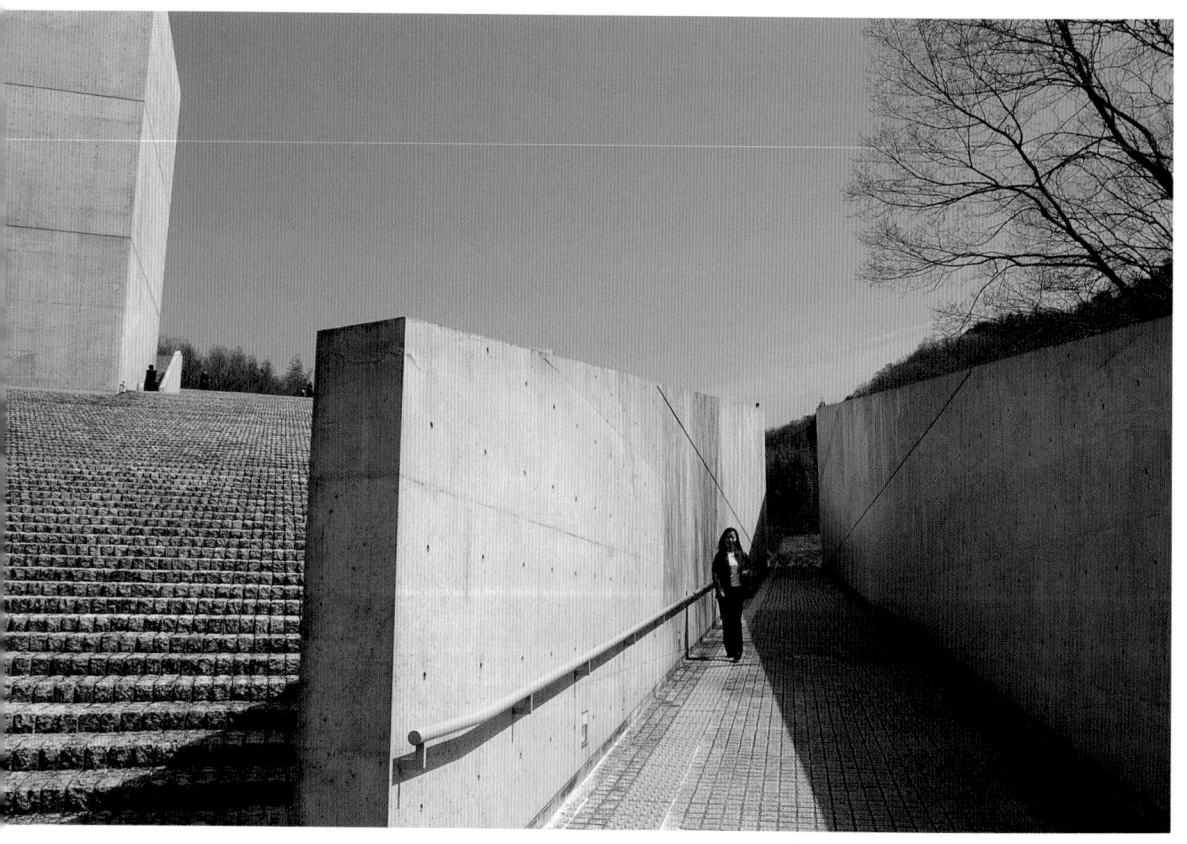

在入口後方安藤忠雄隱藏了另一個通道，可返回大階段上方。

一處通道斜切過大階段，通道緩坡召喚著行旅者前去。通道類似幽谷一般，兩旁是高聳的壁面，盡頭之處重現明亮，才發現真正的入口在此。第一次到飛鳥歷史博物館的人，都會以為博物館入口在大階段上的方塔附近，事實上，博物館入口竟然隱藏在幽谷通道的盡頭，令人聯想到新約聖經中的描述，「你們要進窄門，因為引到滅亡，那門是寬的，路是大的，進去的人也多；引到永生，那門是窄的，路是小的，找著的人也少。」

通過兩片壁版圍塑的通道，感受到人生幽谷的心境，生命的真理經常是在患難低潮時才浮現，順境與成功時反倒蒙蔽了心靈。在入口後方安藤忠雄隱藏了另一個通道，同樣是兩片混凝土壁版圍塑成的通道，卻更為狹窄，且順著弧形牆彎曲向上，直達大階段方塔的後方。原來人生的境遇，即使遇到挫折谷底，也會有柳暗花明的出路，可以重回人生舞台的顛峰。

大階段舞台

最有趣的是，戶外的大階梯在特殊節期，竟然成了一個碩大無朋的廣場空間，成為附近社區的活動中心。在這個大舞台上，時常舉行戲劇、音樂會，以及慶典活動，戶外大階梯更成為最佳的觀眾坐席，有幾次甚至舉辦服裝動態發表會，高瘦的模特兒從大階梯上方快步走下來，猶如不同時空的精靈，從時光隧道的裂縫走入我們的世界一般。

迷戀廢墟的人路斯金

「要遊覽廢墟，方法只有一個。今不得不

承認，未曾遊歷並不容易享有意境；

羅馬城由於擁有許多殘餘景物，是我尋

根最適合徜徉之地，而我卻不是為此地

……越是羅馬城中殘留斷瓦頹垣，越令

我緬懷羅馬昔日的人情風物。團團

縈繞著我的景物，盡是那些殘破堪憐的

陳跡。更令我戀戀不捨，以致我又回

來重遊。中國有為數眾多的廢

城舊墟。中國人愛把殘破

傾圯的斷牆殘址，重修

一新。故不存殘破古意的遺跡，

多少覺得有種古舊的韻味

留戀不去。殘壁斷垣已

是最珍貴保持遺跡不變，

因此不該重修舊物傾圯殘跡，

「應該保存一切斷牆殘壁。」拉

斯金是最推崇廢墟之

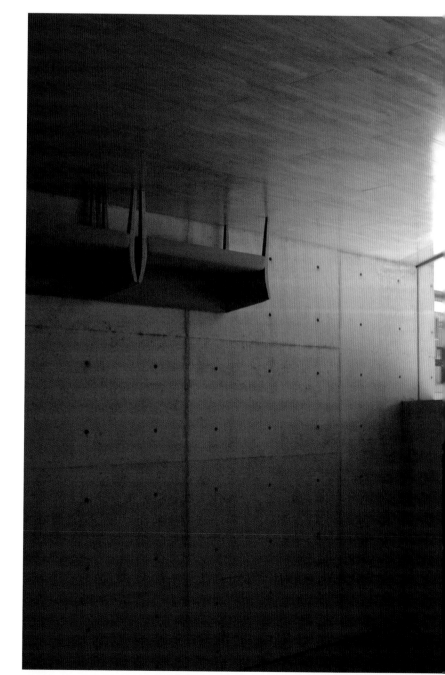

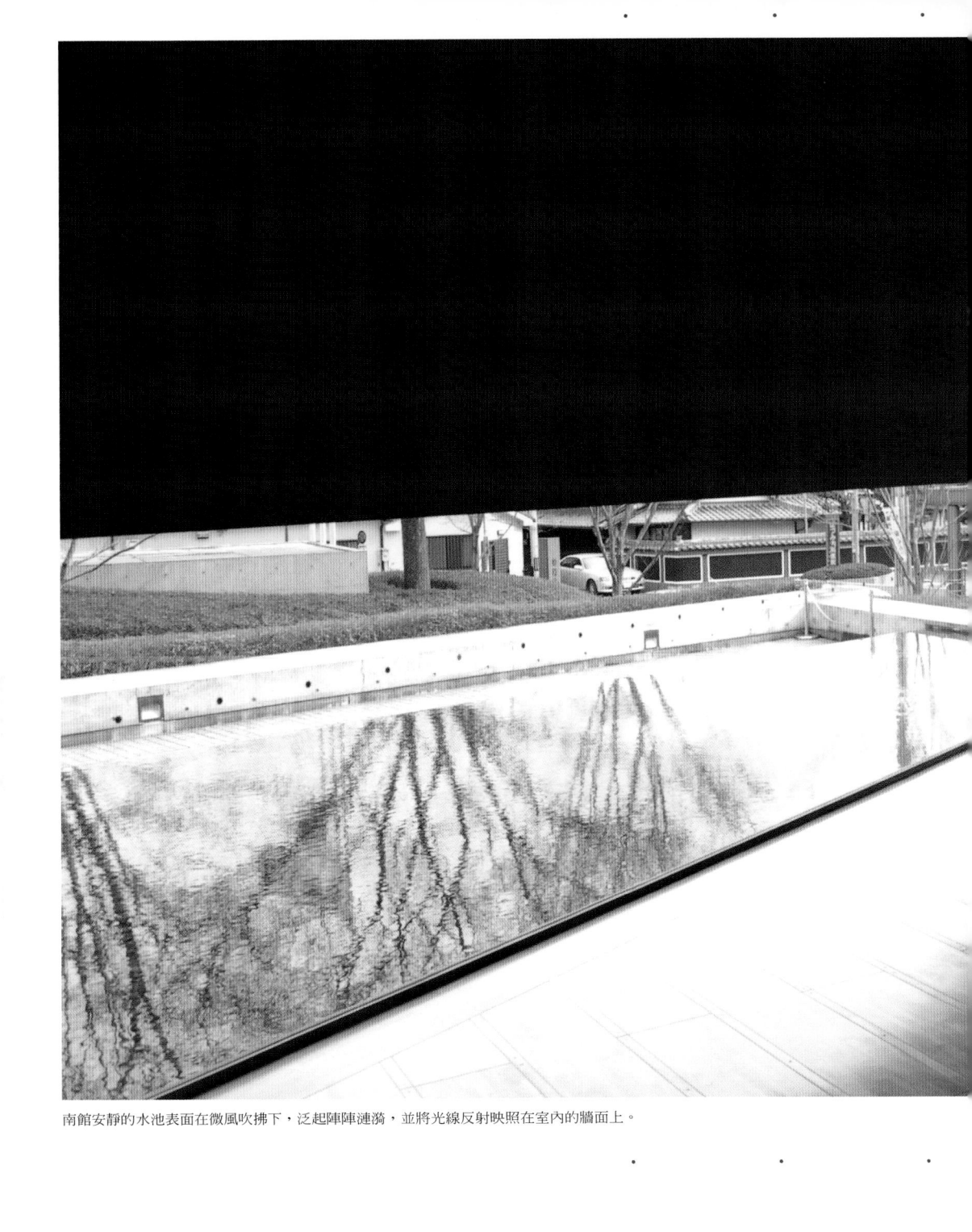

南館安靜的水池表面在微風吹拂下，泛起陣陣漣漪，並將光線反射映照在室內的牆面上。

姫路文學館位於古城下寧靜的住宅區裡。

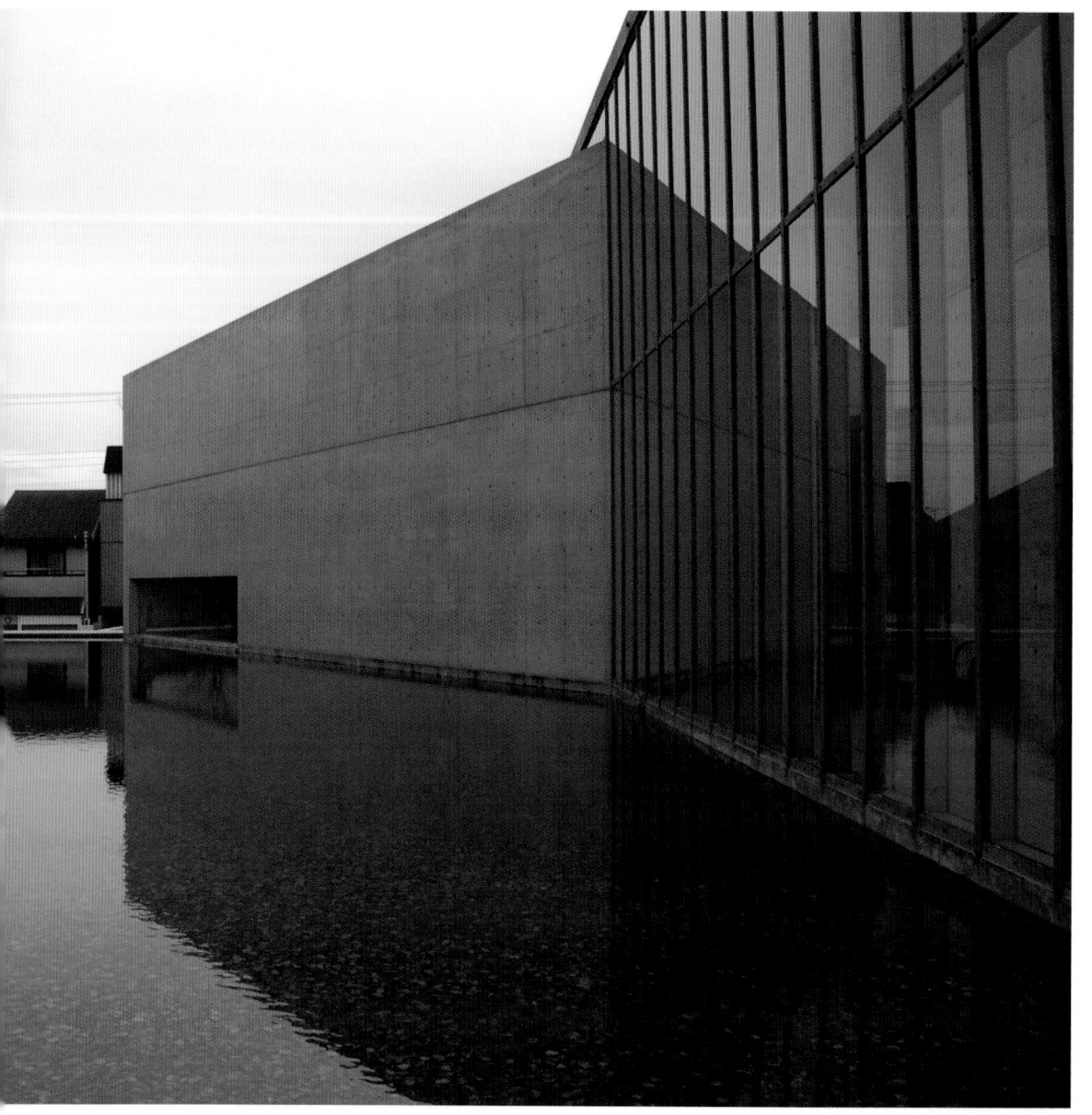

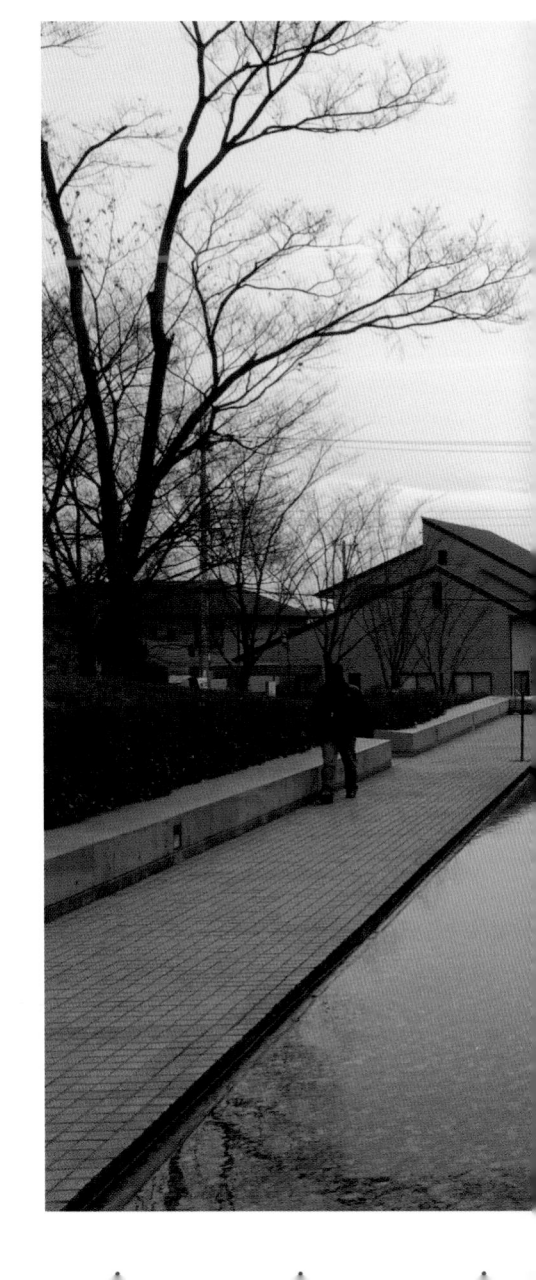

其實安藤忠雄對於建築旅行的看法，源自於現代主義建築大師柯比意（Le Corbusier）的一句話，「年輕時代的旅行具有深遠的意義」也因此少年安藤忠雄立志前往歐洲旅行，一方面體驗西方經典建築的真實空間，另一方面則前往柯比意所設計的建築作朝聖之旅。「旅行，造就一位建築家。」我也一直服膺著這句話，不斷地進行著建築旅行，並在建築旅行的過程中，進行自我的內在對話與省思。

姬路城的文學氣息

我很喜歡姬路城的都市氛圍，這座城市的規劃基本上是以古城為中心，建立起一座周邊環繞文化藝術氣息設施的優美城鎮。鐵路車站正對姬路古城，整條站前大道形成一條優美有力的軸線。姬路城積極塑造自己成為文化城市的作為，可以從站前林蔭大道上散佈著各式銅像看出，姬路城下的古舊倉庫被改成美術館，收藏著印象派、甚至超現實主義的繪畫；而城堡下那批靠販賣小吃紀念品維生的百姓們，雜亂的攤販屋敷也被美化得令人心怡。

姫路城幾乎就是我以前常玩的「模擬城市」(Sim City) 電腦軟體之理想城市翻版，漂亮又有文化氣質；負責生產的輕工業區位於城市之外，而帶著庸俗虛假趣味的主題遊樂園則位於後車站區域。姬路車站與鐵道分割了城市的聖俗，讓喜愛姫路城歷史文學氣息的旅人，可以在步出火車站後，就看見漂亮的古城屹立在正前方不遠處；姬路城的觀光單位甚至免費出借腳踏車給遊城的旅人，讓參訪者可以輕鬆地在姫路城中愉悅漫遊。我最愛那些城堡下的常民百姓家，小尺度的住家錯落鋪陳在城堡山腳下，據說這些住宅區早年是那些爲城主貴族們服役的工匠們所居住，如今成爲環境幽雅的住宅區。穿梭其間，倒有些羨慕可以居住在如此清幽又具文化氛圍地區的百姓。

姬路文學館座落在這樣的住宅區內，悠閒自在地存在著，沒有誇張的招牌，也沒有美觀的四線道公路迎賓，婉拒了大型遊覽車的入侵，同時也邀請每個參觀姬路文學館的人，以悠閒的漫步方式或優雅的單車漫遊姿態，穿過住家巷弄，最後駐足於文學館前。這座文學館就是如此幽雅適切地出現在我的眼前，而姫路城則在不遠的山麓上溫柔地看著它。

光線下的書牆

姬路文學館是爲了紀念九位在姫路出身的哲學家與文學家而建，建築群體分爲南館與山坡上的本館，南館由兩座幾何型量體旋轉交叉而成，在交叉軸上，開了一處方形天窗，天窗下的二樓閱讀室是一方及腰的書櫃，書櫃圍成一處天井，任由天窗瀉下的光線，可以穿越二樓，直下底層。底層是一間小藏書室，四周被延伸到二樓的書櫃所包被，由天而下的光線則引領訪客仰臉望天，將視線導向光明的源頭。

奇妙又帶著宗教意味的書室空間中，所有書櫃上的書本都被神聖的光線籠罩，綻放出聖潔的面容。

在這個奇妙又帶著宗教意味的書室
空間中，所有書櫃上的書本被神聖
的光線洗禮，綻放出聖潔的面容。

這讓我聯想到現代建築大師柯比意
所設計的修道院禱告室中奇妙的光
線，讓人們油然而生向上帝禱告的
心情；安藤先生設計的文學館藏書
室，則引導人們與文學大師們告
解。在神奇的光線中，那些過去的
大師們的幽魂似乎也在天井中顯
現，與訪客們對談。

基本上，南館是被設計安置在水池
之上的，水池的水由本館山坡上緩
緩溢流而下，藉著水流，連接了本
館與南館。我很喜愛南館安靜的水
池表面，微風吹拂下，水面泛起陣
陣漣漪，光線便在水面上輕舞，反
射映照在室內的牆面上。午后坐在
靜悄悄的圖書室中，觀看著牆面上
輕輕晃動的光影，令人幾乎忘記了
時間的存在。

坡道的盡頭可以見到一處由樓梯間延伸而出的天橋瞭望台，讓參觀者可以回頭眺望來時路。

沿著梯田般的水池上坡前往本館，坡道的盡頭可以見到一處由樓梯間延伸而出的天橋瞭望台。這種天橋瞭望台是安藤忠雄善用的建築手法，讓參觀者可以在旅程的盡頭，回頭眺望來時路。這種以坡道引導參觀者進入建築空間的作法，源自於柯比意所設計的薩維爾別墅，而自稱是柯比意最正牌傳人的美國建築師理查・邁爾（Richard Meier）也喜歡在他所設計的建築中，特意建造超長坡道，好讓人在坡道行走過程中，可以從不同角度欣賞他所設計的建築，這個設計好的過程被稱作是「建築散步」。

「建築散步」雖然是建築師處心積慮的自戀設計，卻也成爲造訪者思索人生的哲學性路徑。

文學館外的風月情事

在幽雅純淨的文學館旁，這幾年卻出現了一家雅致的愛情賓館，賓館外牆還文謅謅地寫著「瞬間即爲永恆……」等等宣傳字句，令人覺得好氣又好笑。或許在文學館附近總讓人有許多風花雪月的詩情，或許昔日那些文豪們也同樣經歷過人間情愛的掙扎，又或許姬路城到館邊的愛情賓館，著許多文學情事；不論如何，從安藤忠雄的文學館到館邊的愛情賓館，關於情愛與文學的感染似乎從文字慢慢擴散到整個姬路城，讓每個路過姬路古城的旅人也如同飄灑的櫻花花瓣，沈醉了起來。

幽雅純淨的文學館旁，出現了一家雅致的愛情賓館，賓館外牆還文謅謅地寫著「瞬間即爲永恆……」。

當安藤先生遇見大和號　尾道市立美術館

在瀨戶內海一處舊有的廢棄造船廠中，悄悄地建造了一艘巨大的船艦，船艦上還有巨型艦砲設施，從空中鳥瞰船塢，會以爲日本軍國主義再度復甦，重新建造了巨艦大和號，或是以高科技秘密建造動畫傳說中的宇宙戰艦。

事實上，在二次大戰時期，瀨戶內海就是日本海軍重要的根據地，附近許多的港口城市都有大型造船廠，打造日本海軍大大小小的船艦。

隔著海灣，山坡上矗立著一棟斜屋頂公共建築，默默地望著船塢中大和號的建造。這棟建築雖然有著傳統的斜屋頂，但是建築物身上卻帶著安藤忠雄的基因；從山底下仰望是一棟傳統斜屋頂建築，登頂後才發現建築另一面呈現的是整片現代感十足的玻璃落地窗。

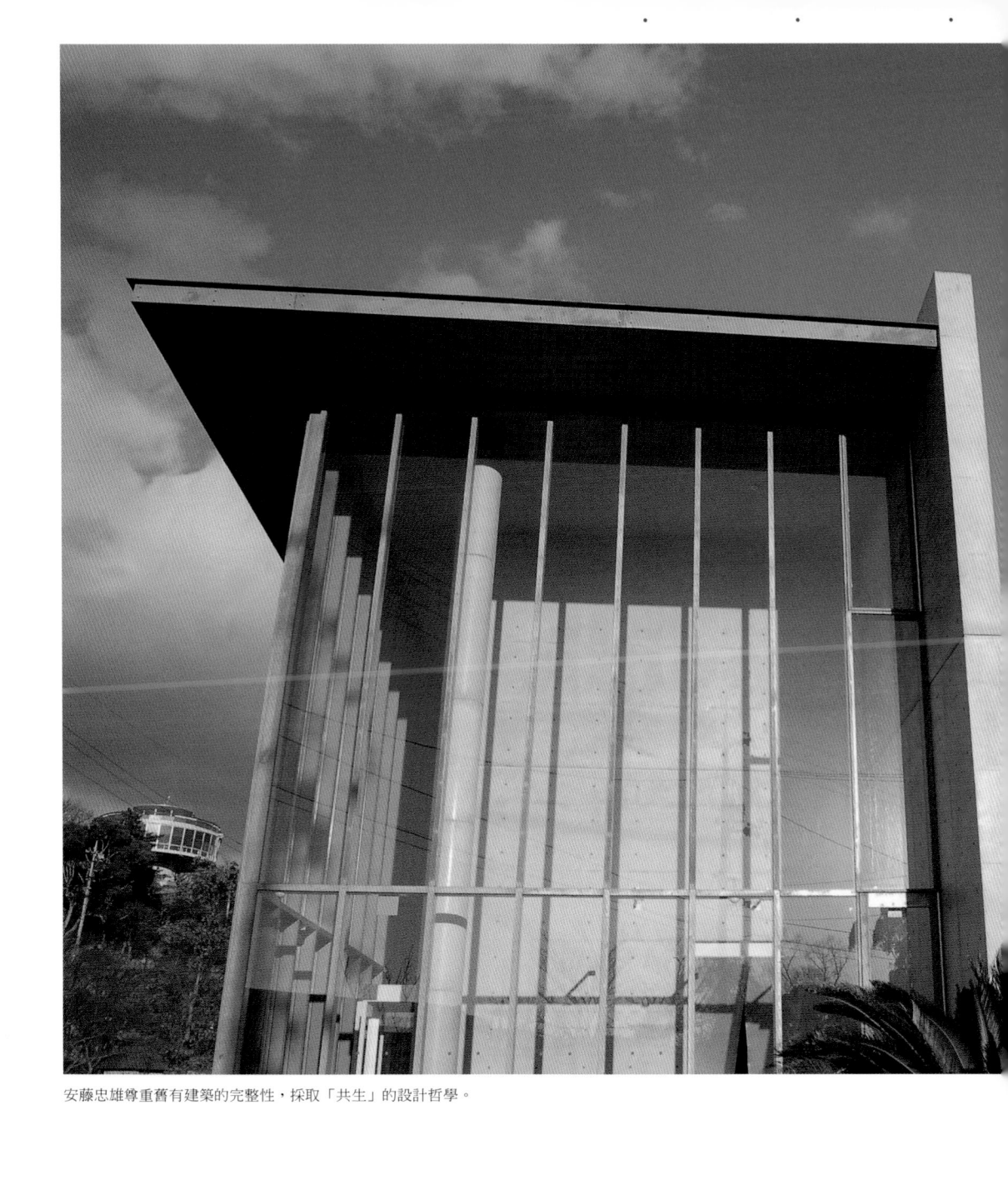

安藤忠雄尊重舊有建築的完整性，採取「共生」的設計哲學。

瀬戸內海一處舊有的廢棄造船廠中，悄悄地建造了一艘巨大的船艦。

男人的大和號

去年日本拍攝了一部二戰電影《男人的大和號》，由日本一線男星中村獅童、反町龍史主演，引起國際間一陣議論及討伐聲。因為大和號基本上就是二次大戰日本海軍魂的附身，取名為「大和號」加上二戰其間這艘戰艦在太平洋擊沈了無數盟軍軍艦，是日本軍閥侵略野心的重要工具，因此重建這艘超級超級戰艦對於許多人而言，幾乎就代表了軍國主義的復甦，特別是大陸媒體更是將這部電影批判得體無完膚。雖然該部電影導演澄清，《男人的大和號》其實也是一部反戰電影，他想表達的是當年這些年輕人其實也是軍國主義下的受害者。無論如何，戰爭對於所有人類而言，都是一場悲劇。

日本人內心其實對於二次大戰的罪行，內心滿是掙扎與悔恨，「大和號」這個軍國主義強烈的象徵物，一直是他們不敢碰觸的禁忌，所以後來日本人創造了科幻動畫《宇宙戰艦大和號》──一艘航行在宇宙的大和號太空船，藉以彌補內心無法宣洩的強烈民族主義精神，同時也可以光明正大地讓小朋友把玩大和號玩具，延續日本大和精神的傳統。

從歷史的角度來看，或許會有人認為日本人居心剖測，暗中夾帶軍國主義幽魂，無視當年受害國的心理感受。不過從另一個角度觀察，無法製造大和號，只好另外創造宇宙戰艦的變通作法，也是日本人從傳統進化到現代的技巧與智慧吧！

這艘位於廢船塢中的大和號，其實就是拍攝電影《男人的大和號》的大型道具，造船廠則是位於尾道市港灣的舊日老造船廠。造船廠早已停工廢棄，因為電影的開拍，正好利用作為拍片場景及一比一道具船的製造廠。昔日傳統產業沒落，這正是地方政府努力轉型成為新藝術產業的契機。尾道這座港灣山城風景優美，山坡上蜿蜒的小徑與老屋，類似台灣九份山城的空間氛圍，也因此成為日本電影界拍攝懷舊電影的熱門取景場所，大導演小津安二郎與大林宣彥都會在此取景拍攝。這次《男人的大和號》更利用舊船廠廢墟建造大和號模型，即使面臨國際間的討伐與壓力，這種興旺地方產業、開創地方新生機的作法，還是很令當地人感到振奮與感動。

左後方山頂建築即爲尾道美術館。

尾道市立美術館

從大和號飄揚著海軍旗的天空
角度望去，可以看到山頂上那
座有著傳統斜屋頂的建築，令
人難以想像的是，這座建築就
是尾道市立美術館。看似古舊
的寺廟建築座落在尾道市山
頂，那是尾道市景觀最好的地
點，也是山頂千光寺公園的所
在。八〇年代建造的美術館，

兩側向後斜的線條，猶如斜屋頂般，似有若無地與舊屋頂相呼應。

隨著經濟的衰敗，千光寺公園的遊客也嚴重減少，尾道市立美術館更是門可羅雀，尾道市長龜田良一因此特別聘請建築師安藤忠雄，為美術館進行改造工作。

安藤忠雄設計過幾個舊有建築增建的案例，包括大山崎美術館、國際兒童圖書館等，基本上，安藤忠雄皆尊重舊有建築的完整性，採取「共生」的設計哲學，期盼在新舊建築之間取得和諧。從海灣仰望山頂，美術館還是保有原來的斜屋頂建築型態，但是從千光寺公園入口處卻是全然不同的面貌，簡潔的落地窗，將千光寺公園的美景與光線引入建築內，兩側向後斜的線條，讓新建部分的天際線猶如斜屋頂般，似有若無地與舊屋頂相呼應。

二○○三年安藤忠雄的增建案完工落成之後三個月之間，吸引了七萬多人來館參觀，再次為尾道市帶來極大的觀光收益。進入美術館首先可以感受到挑高兩層樓明亮空間的魅力，完全不同於舊館的陰暗低沈；在光明中走上坡道可以進入二樓展示館，新舊空間銜接天橋形成迴路，最後回到舊館咖啡館部分；美術館咖啡座面臨海灣，擁有極佳的視野，可以清楚地望見海港對岸船塢中的大和號，以及後方層層疊疊的海島，在瀨戶內海中有如水墨畫一般。

我坐在咖啡座的臨窗位置，望著尾道優美的港灣景致，在我位置下方不遠處的山坡上，正是昭和時期大文豪志賀直哉的舊居，我可以感受到居住此地文思泉湧的興奮之情。明亮的咖啡座內，我的思緒卻呈現一種混雜的紊亂，大和號不斷侵入我的思路中，而安藤建築的手法也在我腦海中交雜著。

從大和號到宇宙戰艦，尾道美術館到安藤的新建案，我逐漸瞭解到文化的創意其實是隨著時代而改變的，那些不知變通的固執思維，只有隨著歷史洪流，被淹沒在深藍的港灣之間。乍看之下，尾道這個舊情綿綿的城市，似乎永遠保存著舊日的風情；但是實際探訪之後，才發現這座城市的經營思維與操作手法其實充滿創意。

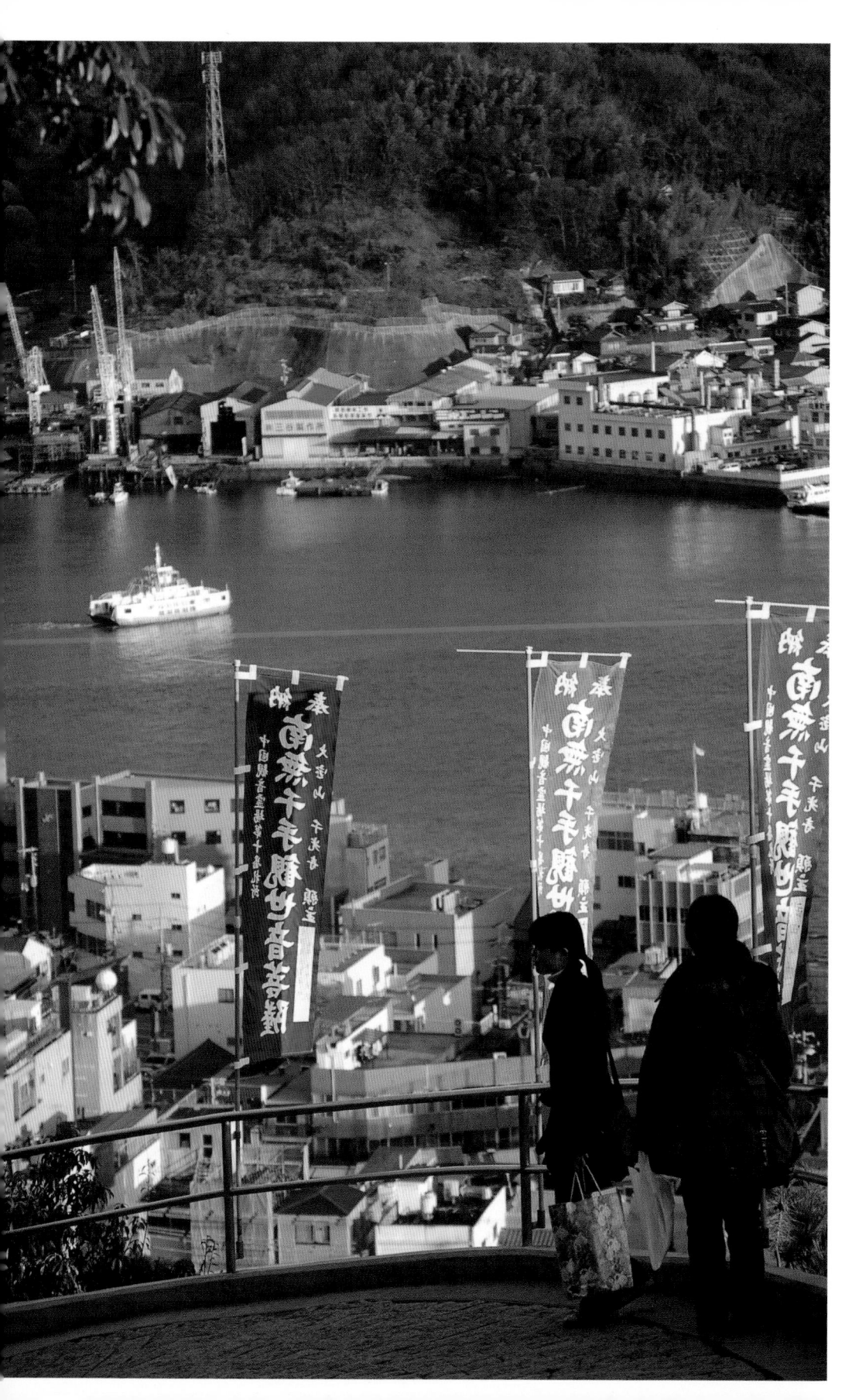

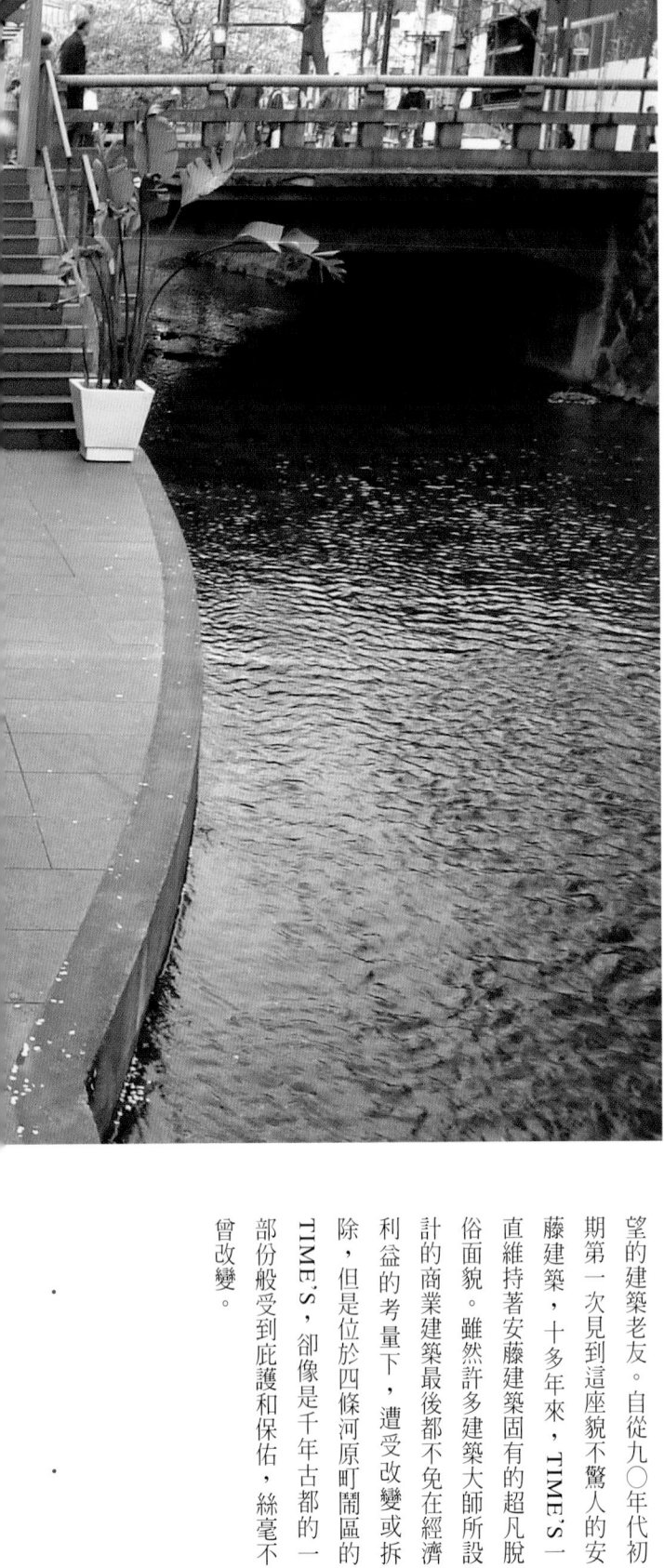

我的建築老友 京都高瀨川旁的TIME'S建築

多年來雲遊日本各地，也探訪了
許多安藤忠雄的建築作品，許多
人問我最喜歡的安藤建築是哪一
座？這個問題總是讓我難以回
答，不過腦海中卻立刻浮現那座
位於京都高瀨川旁的安藤建築──

──TIME'S。這座建築是我早年
第一次接觸到的安藤建築，也是
我每次到京都旅行都會重新去探
望的建築老友。自從九〇年代初
期第一次見到這座貌不驚人的安
藤建築，十多年來，TIME'S一
直維持著安藤建築固有的超凡脫
俗面貌。雖然許多建築大師所設
計的商業建築最後都不免在經濟
利益的考量下，遭受改變或拆
除，但是位於四條河原町鬧區的
TIME'S，卻像是千年古都的一
部份般受到庇護和保佑，絲毫不
曾改變。

餐廳最好的位子不在餐廳內，而是在靠近溪水旁的平台。

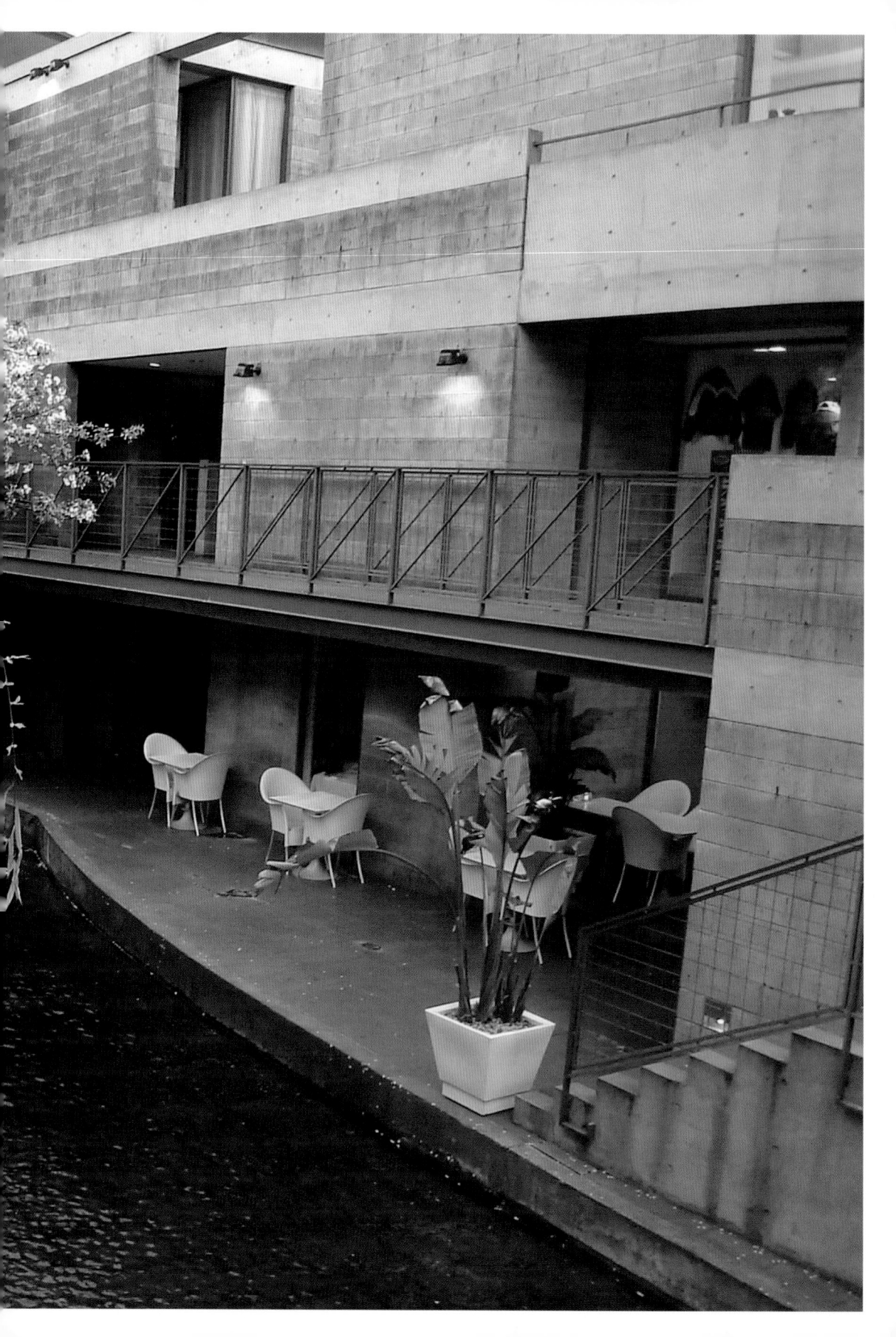

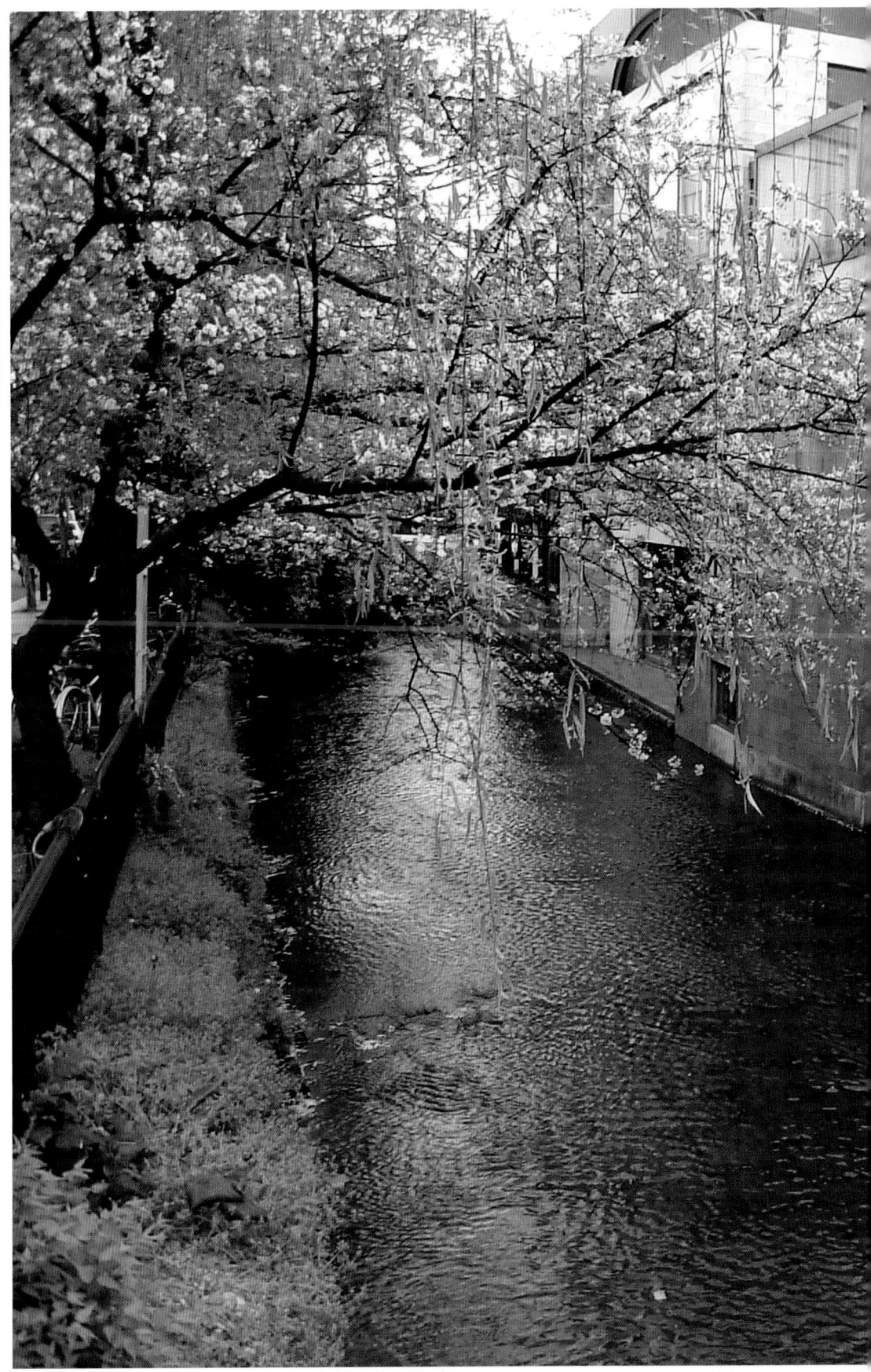

高瀬川雖然只是一條小小的溪流，卻營造出極浪漫的效果。

TIME'S建築創造出有如京都巷弄街坊的空間意境。

安藤建築的守護女神

日本的現代建築改變很大，十年來來曾經風靡建築界的前衛作品，竟然有許多已經荒廢或不存在。例如伊東豊雄位於北海道邊僻地區的P-HOTEL早已成為一座廢墟；妹島和世位於岐阜位於一所媒體藝術學校的多媒體工房建築（一九九六），雖然曾經得獎，但是因為過於前衛，校方不知如何運用，再加上漏水、土方崩塌，同樣遭到廢棄停用的下場。位於京都的建築也逃不過死亡的命運；八○年代，高松伸在北山通風光一時，興建了許多個人風格強烈的作品，其中WEEK建築原本是紅色塗裝，後來卻被改成白色外表；而最悽慘的是造型特殊、幾乎就是北山通地標的SYNTAX大樓，這幾年竟然也在房地產利益下，慘遭拆除改建的命運。

在不變的永恆之城──京都，TIME'S建築之所以能歷久不變，並非古老陰陽師的護符相伴，其實是一位京都老闆娘的用心守護。這位名為村上良子的老闆娘是TIME'S一、二期的業主，同時也是安藤TIME'S建築的守護神。她為了維護安藤先生的建築，十多年來定期雇工清洗TIME'S建築的圓弧屋頂，甚至為了顧及搭鷹架的清洗作業對整個京都建築景觀造成的傷害，特別將清洗維修工作集中在深夜進行，天亮前完成工作並拆除鷹架。良子小姐之所以如此用心，是因為不願意讓那些遠從義大利、巴黎、德國、美國、韓國、台灣……等地來訪的安藤迷失望。

橫跨高瀨川的橋樑上，情侶們佇立閒談。

有這樣盡心維護建築的好業主，相信是台灣建築師們所夢寐以求的。在台灣，幾乎沒有一位建築師所創造的建築被如此體貼地呵護，所有建築師辛苦設計建造的建築藝術品，經常是完工交屋後就被殘酷地敲打分屍改造，完全無視建築師創作的苦心；而那些商業鬧區的建築，更常被商業招牌或俗豔的裝飾所遮蔽，過著見不得天日的悽慘生活。安藤先生何其有幸，在京都這座古都裡，遇見如此一位建築知音。

與自然共舞的建築

記憶中，第一次來到高瀨川旁的TIME'S建築時，櫻花只差一夜的猶豫，還未盛開，依稀寒冷的空氣中，內心掩不住興奮期待。一九八〇年安藤忠雄剛接下這座設計案時，還是個名不見經傳的小建築師，只有學生時期曾經在京都、奈良做過研究工作，至此終於可以學以致用。高瀨川早期是引鴨川水所形成的運河，這條小溪流讓安藤先生聯想到整個京都疏水系統的大工程——從琵琶湖引水到京都，那的確是個現代化的大工程，原本安藤忠雄也希望在設計中將高瀨川的水引入建築之中，無奈政府單位認為，高瀨川是一級河流，受河川法保護，不能隨意引為私人建築之用，建築師也只好做罷。

安藤忠雄之所以希望將河水引入建築，其實是受到東方園林思想的影響。在東方傳統園林設計中，經常引河水進入園林，以打造假山河湖等造景。園林設計基本上是以人工的手段，去重現濃縮後的自然景觀，安藤先生在其建築中也一直希望與大自然維持著某種關連性；在城市混亂的環境中，他在自己的建築裡創造自然意境；在鄰近大自然的環境裡，他則試圖向自然開放，讓建築與大自然融為一體。

第一次見到TIME'S建築時，十分驚訝於它與水流的關係是如此親近；底層餐廳的戶外平台與潺潺的溪水間沒有任何隔絕，光著腳就可以直接踏進冰冷的溪水中，這和台灣地區公共空間動輒在池塘、溪流旁加裝不鏽鋼欄杆以及警告標誌的唐突舉動截然不同。這裡的空間是沒有敵意的，和悅地邀請來訪者去親近溪流。雖然高瀬川如此細小，水深也不過十公分左右，但正因為溪流是如此纖細，我們更要彎腰屈膝地去接近它。底層的餐廳在戶外平台設置有餐桌，供客人在水邊進餐；夜色中，餐廳也僅在水邊放置圓形小蠟燭，標示水與陸地的界線。種種作法都令人十分愉悅。

沿著高瀬川建造的餐廳，大都是背對著高瀬川，唯獨TIME'S是正面迎向高瀬川，迎向大自然裡的溪流與樹木。以後幾年春天去京都旅行，都會到高瀬川遊走，欣賞溪旁成排的櫻花怒放，粉嫩盛開的花朵嬌豔動人，挑動城市居民內心深處的浪漫；灑落的白色花瓣，在溪水中悠悠漂浮，猶如雲門的舞姿般躍動人心。春天的京都市區中，小小一條高瀬川，便營造出極浪漫的效果。

京都街坊的再現

TIME'S建築一、二期共同組構成一處可供人穿梭進出的公共開放空間。安藤忠雄的原意是希望創造出有如京都巷弄街坊的空間意境，所有人都可以在TIME'S建築內上上下下，自由進出；那些狹窄的通道，如同京都的「小路通」，通向神祕而引人入勝的另類空間；名牌服飾店內的陳設則與安藤建築相得益彰，頂樓上的美容SPA店更有如繽紛的天堂異境。在頂樓空間中，一群群愛美的少女和貴婦，面對著一窗子燦爛的櫻花，在指甲上塗抹著絢爛的色彩；我想這群美容中的女士，不僅外表裝扮得明豔耀眼，面對著春天的櫻花樹，心中大概也美麗繽紛了起來！

高瀬川旁除了櫻花樹盛開，青翠的柳樹也隨風搖曳。

最有趣的是，這棟建築的彎曲通道最後竟然接到另一條河原町通的巷弄裡。這條巷弄裡有一間設計書店（當然裡面必定陳列著安藤忠雄的建築著作《連戰連敗》與《安藤忠雄論建築》等書），不過我還是忍不住繞回TIME'S建築。高瀨川旁除了櫻花樹盛開，青翠的柳樹也隨風搖曳，橫跨高瀨川的橋樑上，情侶們佇立閒談，我則滿心歡喜地坐在底層義大利餐廳裡享用地中海美食。這間餐廳似乎為配合大師建築的氣氛，刻意使用建築大師柯比意的椅子，牆上掛的則是蒙德里安的畫作。餐廳最好的位子不在餐廳內，而是在靠近溪水旁的平台，在此用餐不僅可以親近春天，同時也成為高瀨川旁遊人眼光羨慕的焦點。

不知從何時起，TIME'S建築成為我在京都最有感情的建築，每次的京都旅行，我都會不由自主地來到這裡，探望這個建築老友。或許對我而言，現代手法的TIME'S建築就像金閣寺、龍安寺或天龍寺等世界遺產，是京都重要的建築資產。盼望在這個千年古城內，安藤忠雄的現代建築也能真正蛻變成京都不變的恆常風景，成為京都不可或缺的一部份。

夜晚溪旁的TIME'S建築顯得格外浪漫動人。

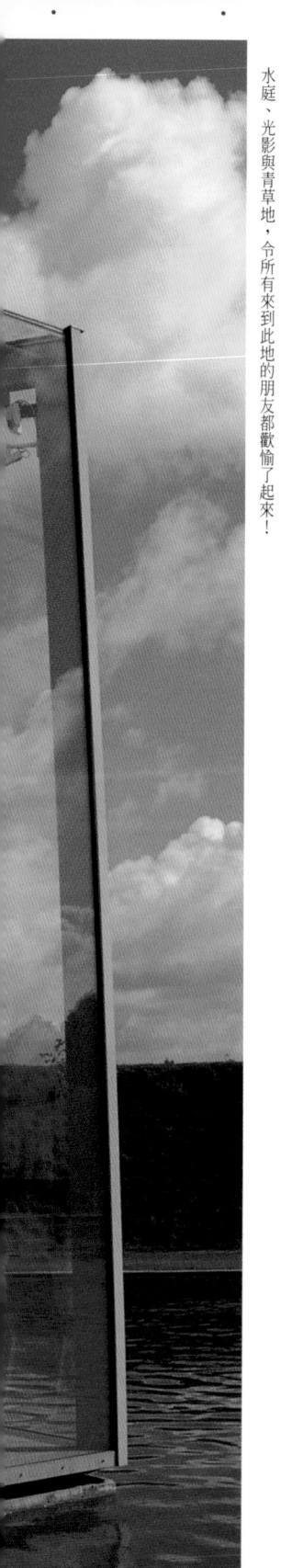

水庭、光影與青草地，令所有來到此地的朋友都歡愉了起來！

歐洲大陸的安藤建築

Langen Foundation美術館

在杜賽道夫郊外寧靜的田野中漫步，甜菜田中還有孤獨的老農身影，遠方傳來清脆的鳥鳴聲，很難想像在這片德國田野間，會存在著日本建築師安藤忠雄的建築設計作品。正如田野間曾經隱藏著驚天駭地的洲際飛彈，當東、西方對峙到達臨界點時，飛彈將揚起一片白茫茫煙霧，向青藍的長空襲捲而去。

溫室中的清水混凝土

不過冷戰結束之後，這片田野除了一些突起的土堆之外，已經找不到任何戰備設施，只有寧靜中的寧靜。歐洲地區長期以來因為冬日嚴寒多雪，發展出了類似「水晶宮」（Crystal Palace）的玻璃溫室建築，歐洲人在其中豢養遠從東方異國輸入的奇禽異獸、種植熱帶國家移入的奇花異草，創造出所謂的「水晶宮文化」。

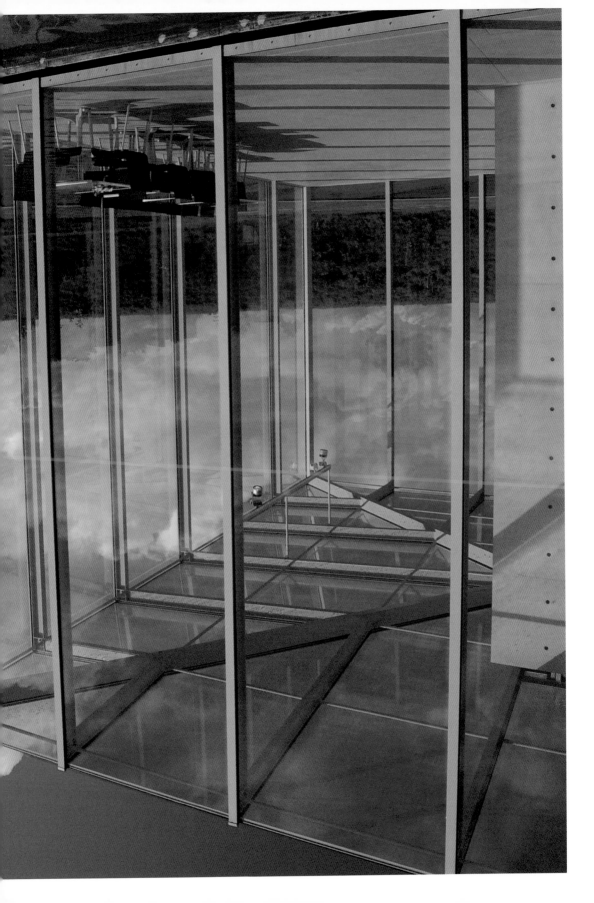

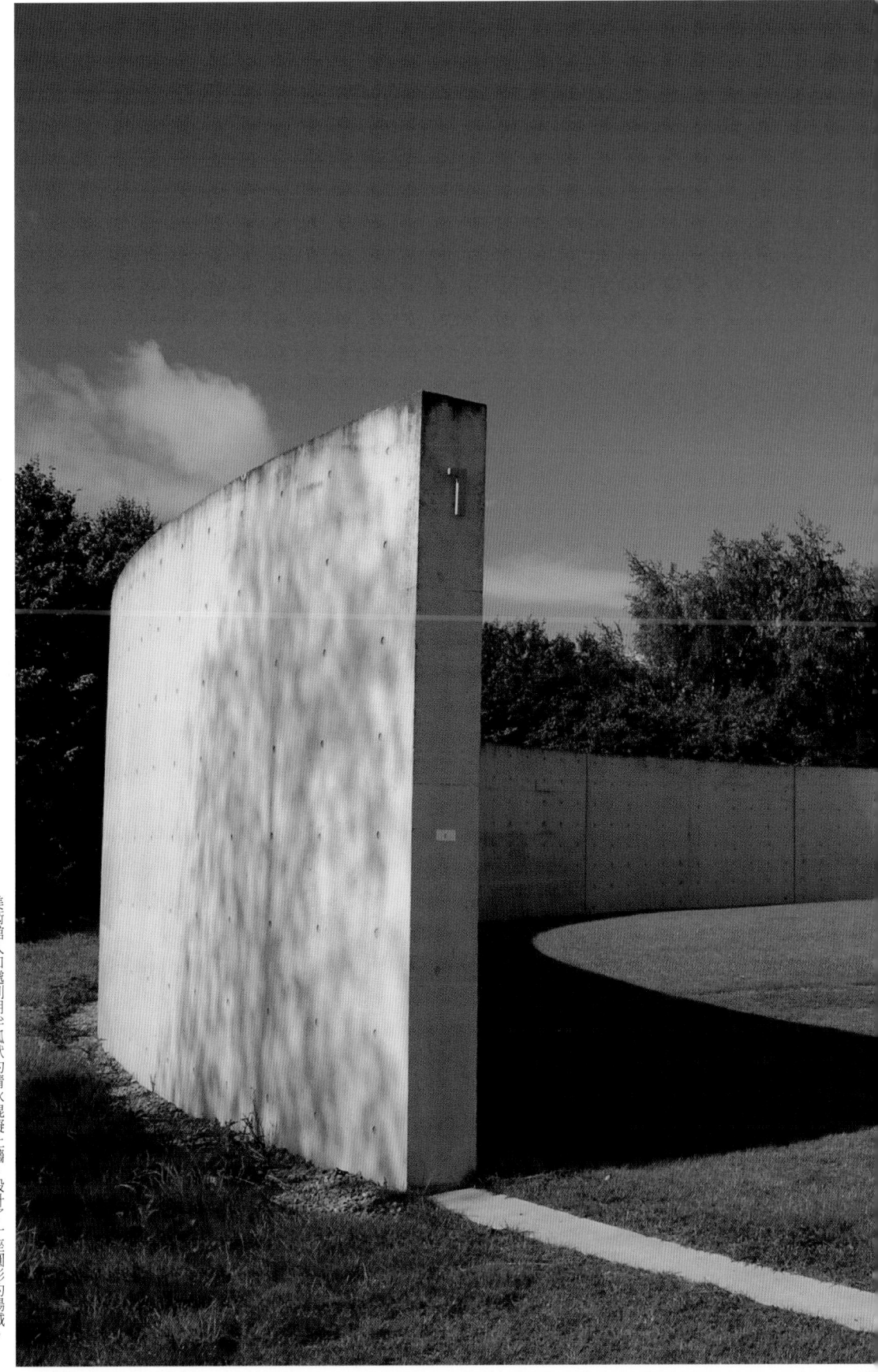

美術館入口處利用半弧狀的清水混凝土牆，設計了一座圓形的場域。

藍爵基金會美術館（Langen Foundation）建築仍然有著安藤忠雄的註冊商標——清水混凝土牆面，不過卻是用玻璃盒子所包被住的。事實上，正如溫室一般，用玻璃帷幕將遠從東方日本傳來的安藤建築安全地保護起來，讓那細緻如藝伎皮膚的清水混凝土牆，遠離德國寒酷風雪的危害。

如果從傳統「水晶宮文化」角度來詮釋，安藤忠雄在西方人眼中，正如東方的奇花異草或珍禽異獸般，是遙遠異國的珍稀事物，因此安藤建築被放在玻璃盒子中，更有其文化上的意義。巧合的是，安藤早期在日本境內所設計建造的建築多是清水混凝土外牆，而後期在西方國家所設計的建築，則多以玻璃盒子包住混凝土盒子。

西方原野中的東方禪園

在這片屬於西方的原野中，很難想像竟然也在安藤忠雄的巧手之下，幻化出一片富有禪意的空間。他在入口處利用半弧狀的清水混凝土牆，設計了一座圓形的場域，在這圓形場域中間，有一條步道貫穿出混凝土牆，引領參觀者進入另一個未知的空間。安藤忠雄擅長使用假牆去區分空間，並塑造整體空間的層次感，在藍爵基金會美術館設計案中，最令人驚豔的感覺，就是在穿過假牆之後，見到的藍藍一片水面，在青空的映照之下，有如寬廣汪洋一般，而玻璃盒子包被下的美術館，就座落在水面之上。

光線從牆面上開口照進室內，並在地面上形成方形光影。

安藤忠雄的水庭手法在此運用
得十分巧妙。這片水庭不僅映
著美術館的倒影，同時也成為
區分空間層次的重要工具，使
得近乎無趣的的德國田野，開
始豐富有趣起來。沿著水庭邊
的步道前進，曲折的步道讓參
訪者可以從許多角度去欣賞美
術館；同時水庭有如護城河一
般，阻隔了想從其他地方接近
美術館的人，迫使著參觀者只
能從建築師精心設計的入口路
徑進入。這個水庭的確彰顯了
這位日本建築大師的智慧。

藍爵基金會美術館其實是由三
座長方體所交叉組構成的，不

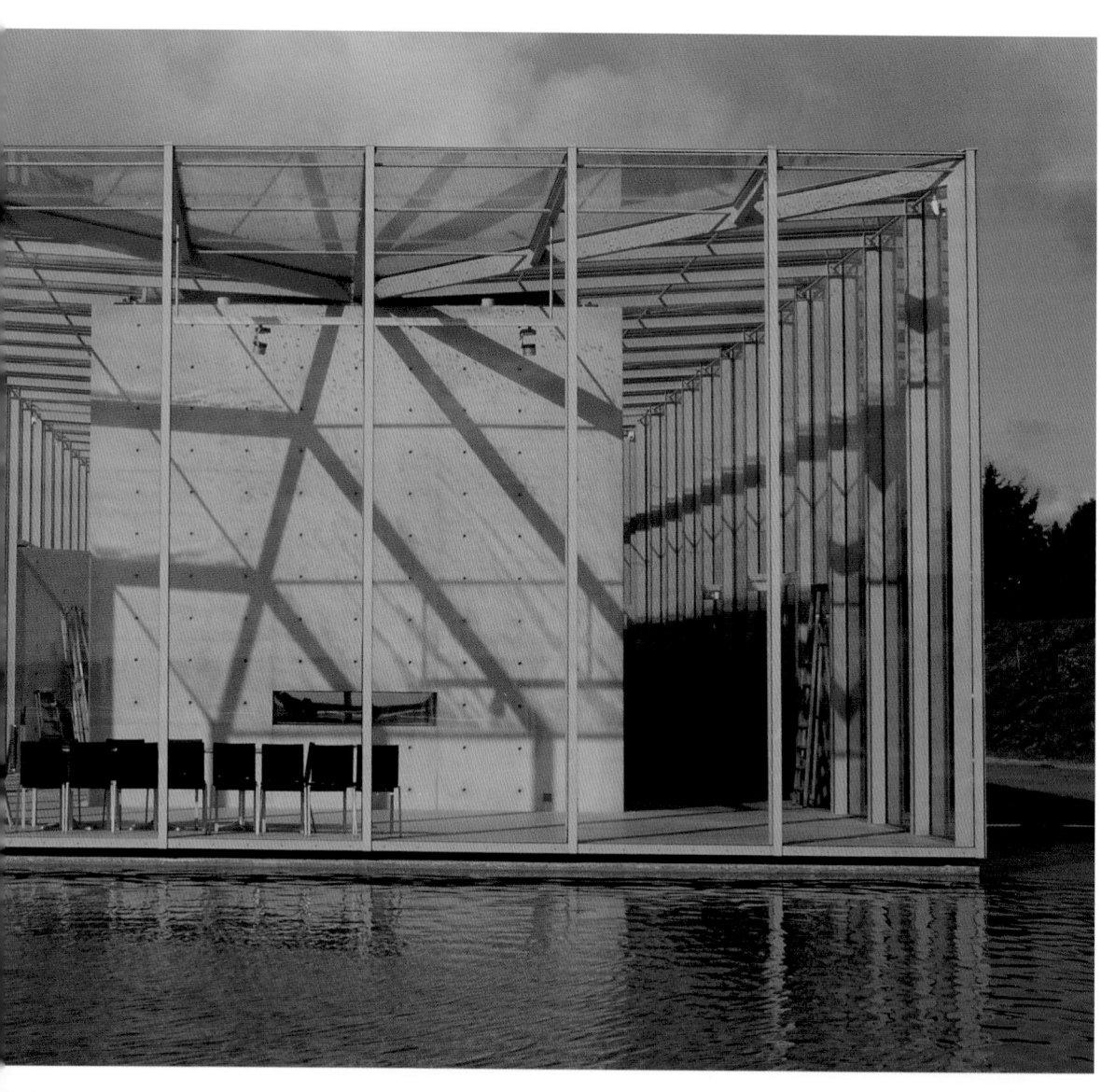

過由於安藤忠雄巧妙的安排，在地平線上卻不會發現其龐大的量體。他運用假牆及綠草土堆遮蔽了其巨大形體，唯一可窺見的量體則以玻璃屋的方式呈現，讓人們不致產生壓迫感。從玻璃屋進入混凝土盒子的展示室中，光線由明亮逐漸轉為幽暗，讓人們的視線聚焦在那些東方藝術品上，進入另一個由異國文化所組構的奇特世界中。

充滿生命的方盒子

安藤忠雄認為現代主義影響下的現代建築已淪為混凝土的方盒子，但是他企圖去使這些方盒子充滿生命力；在藍爵基金會美術館簡單的方盒子裡，的確可以感受到安藤忠雄試圖營造的生命活力。

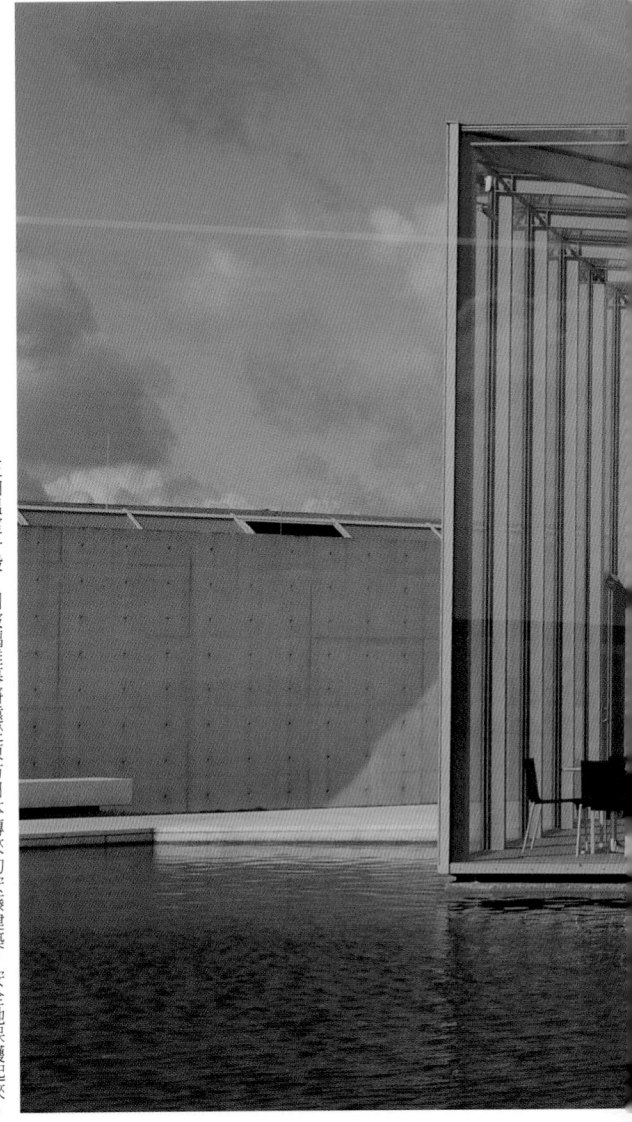

正如溫室一般，用玻璃帷幕將遠從東方日本傳來的安藤建築，安全地保護起來。

兩座長方體展示室間的階梯通道。

清水混凝土這種材料長久以來，被運用在碉堡、地下防空避難室、飛彈基地等軍事設施上，幾乎每個當過兵的人都熟悉清水混凝土碉堡陰濕、霉潮的味道與質感。但是這樣簡單的材料，落在安藤忠雄手中，竟然可以營造出與碉堡、防空洞截然不同的情境；安藤忠雄的清水混凝土呈現一種溫暖、光滑，甚至明亮的質感，給人厚實穩固的安全感受。

水庭、光影與青草地，令所有來到此地的朋友們都歡愉了起來。安藤忠雄的設計妙手，改變了土地的磁場，原本象徵戰爭、死亡的土地，已經改變為藝術、平和的園地。或許土地上仍然保有部分軍事設施，但是藍爵基金會美術館光明的空間能量，早已沖淡了冷戰飛彈基地的肅殺之氣。

現代建築理念的回流

年輕時的安藤忠雄崇拜現代主義大師柯比意的作品，特別是粗獷主義時期的清水混凝土作品，帶給他極大的感動！日本現代建築之神丹下健三也是受到柯比意的馬賽公寓啓發，設計了廣島和平紀念館，而廣島和平紀念館正是安藤忠雄第一個接觸到的現代主義建築，廣島和平紀念館支柱採用清水混凝土，更讓他印象深刻！

一九六五年，安藤忠雄第一次自助旅行到歐洲，就是想參拜建築大師柯比意的經典建築，結果馬賽公寓的清水混凝土帶給他極大的震撼。如今安藤忠雄改良過後的清水混凝土現代建築又重新回流到歐洲，受到歐洲人的喜愛與崇拜，這或許是柯比意在世也想像不到的事吧！

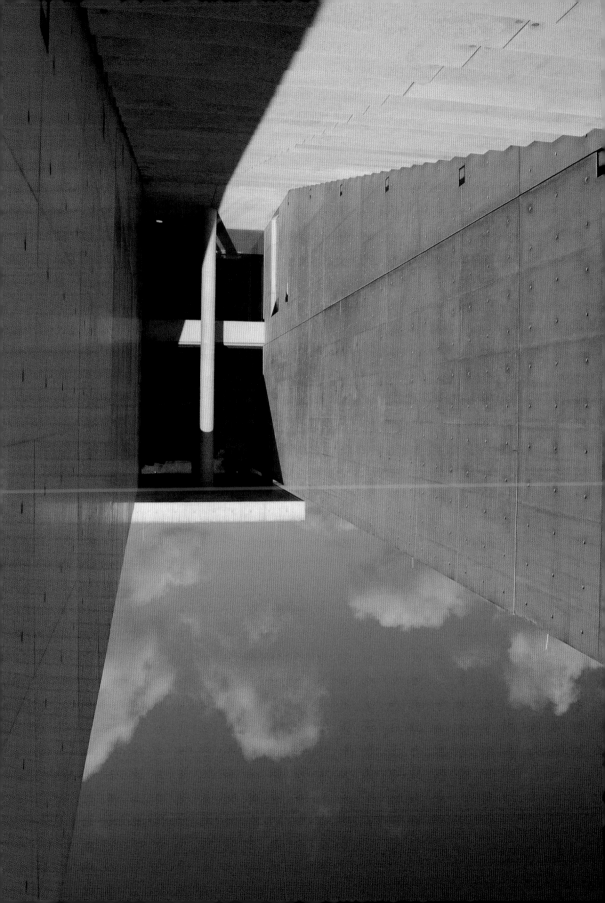

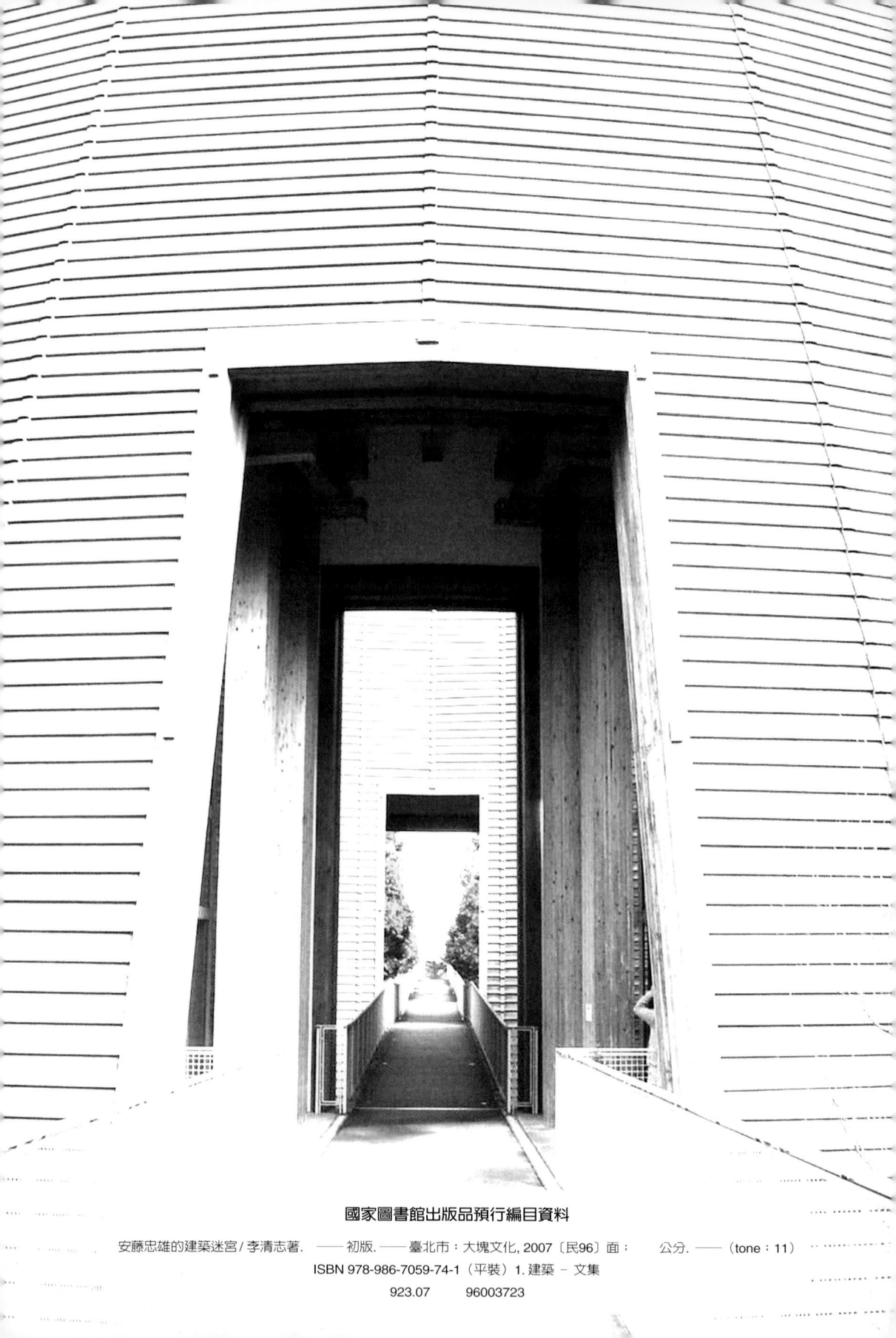

國家圖書館出版品預行編目資料

安藤忠雄的建築迷宮 / 李清志著. ──初版. ──臺北市：大塊文化, 2007〔民96〕面；　　公分. ──（tone：11）

ISBN 978-986-7059-74-1（平裝）1. 建築 ─ 文集

923.07　　　96003723